高校转型发展系列教材

舞蹈解剖学

李 娟 主编

杨晓丹 张佳运 高明川 于 飞 姜 威 副主编

清华大学出版社

北 京

内 容 简 介

舞蹈解剖学是在一般人体解剖学的基础上,结合舞蹈专业的特点,专门研究、分析人体形态结构、生长发育规律和人体运动规律的学科。通过教学,学习者能够了解和掌握人体各个器官、系统的形态、结构及其相互关系,了解舞蹈训练对人体形态结构产生的影响,从而达到运用舞蹈解剖学的理论知识合理指导舞蹈教学和训练的目的。

本教材可作为普通高等院校舞蹈表演专业本科生的教学用书,也可作为舞蹈练习者的参考用书。

本书封面贴有清华大学出版社防伪标签,无标签者不得销售。
版权所有,侵权必究。举报:010-62782989,beiqinquan@tup.tsinghua.edu.cn。

图书在版编目(CIP)数据

舞蹈解剖学 / 李娟 主编. —北京:清华大学出版社,2020.9(2025.1重印)
高校转型发展系列教材
ISBN 978-7-302-56405-8

Ⅰ.①舞… Ⅱ.①李… Ⅲ.①舞蹈艺术－艺用人体解剖学－高等学校－教材 Ⅳ.①J706

中国版本图书馆 CIP 数据核字 (2020) 第 170425 号

责任编辑:施 猛
封面设计:常雪影
版式设计:方加青
责任校对:马遥遥
责任印制:杨 艳

出版发行:清华大学出版社
网　　址:https://www.tup.com.cn,https://www.wqxuetang.com
地　　址:北京清华大学学研大厦 A 座　　邮　编:100084
社 总 机:010-83470000　　邮　购:010-62786544
投稿与读者服务:010-62776969,c-service@tup.tsinghua.edu.cn
质 量 反 馈:010-62772015,zhiliang@tup.tsinghua.edu.cn

印 装 者:三河市铭诚印务有限公司
经　　销:全国新华书店
开　　本:185mm×260mm　　印　张:14.75　　字　数:341千字
版　　次:2020年10月第1版　　印　次:2025年1月第5次印刷
定　　价:49.00元

产品编号:074476-01

高校转型发展系列教材 编委会

主 任 委 员： 李继安　李　峰
副主任委员： 王淑梅
委　　　员：

马德顺	王　焱	王小军	王建明	王海义	孙丽娜
李　娟	李长智	李庆杨	陈兴林	范立南	赵柏东
侯　彤	姜乃力	姜俊和	高小珺	董　海	解　勇

前　言

舞蹈是借助人体本身传情达意的展示艺术，所有舞姿、动作、技巧都是通过人的身体，即由人的骨骼、关节、肌肉在神经系统支配下协同配合而完成。舞蹈解剖学是在一般人体解剖学的基础上，结合舞蹈专业的特点，专门分析研究人体形态结构、生长发育规律和人体运动规律的学科。

舞蹈解剖学在舞蹈教学、舞蹈训练领域有着广泛的应用价值。首先，舞蹈解剖学丰富了舞蹈教学、舞蹈训练和科研知识体系；其次，舞蹈解剖学对学生掌握正确的舞蹈动作和学习方法具有积极的指导作用；再次，舞蹈解剖学可以从原理和方法应用等多方面为舞蹈教学和训练提供科学的借鉴和参考，帮助舞蹈教师及演员更有效地组织练习，控制动作，提高动作质量；最后，舞蹈解剖学相关知识能够帮助教师合理安排舞蹈教学的训练强度，从而降低舞蹈训练中伤害事故发生的概率，使舞蹈教学和训练更加科学化。

本教材的编写初衷是使学生掌握舞蹈解剖学知识，了解舞蹈解剖学学科的前沿发展与动态，培养学生运用舞蹈解剖学的理论知识解决舞蹈教学和训练实践的能力。本教材内容力求系统、科学，在讲解知识的同时，突出人体解剖学与舞蹈相结合的特点，并设计了"专家指导"模块，便于舞蹈专业学生掌握基本理论及其应用。

本教材由沈阳大学体育学院《舞蹈解剖学》教材编写组成员编写，李娟负责总体设计与规划全书，参编人员具体分工如下：第一章、第二章、第七章、第八章、第十二章由李娟编写；第三章、第四章、第五章、第九章、第十章、第十一章由杨晓丹、高明川编写；第六章、第十三章、第十四章张佳运、姜威编写；第十五章、第十六章由于飞编写。沈阳广播电视大学许嘉骏对书中图片进行了处理。在编写本教材过程中，参编人员参阅了大量的相关教材和专著，并汲取了相关成果，在此向有关文献资料作者表示衷心的感谢！同时，由于参编人员水平有限，书中难免存在不足之处，敬祈专家学者及广大读者多提宝贵意见。反馈邮箱：wkservice@vip.163.com。

<div style="text-align:right">

李　娟

2020年4月

</div>

目 录

- 绪论 ··· 1
 - 一、舞蹈解剖学定义 ··· 1
 - 二、学习舞蹈解剖学的目的 ··· 1
 - 三、舞蹈解剖学研究的内容 ··· 1
 - 四、学习舞蹈解剖学的基本观点 ··· 1
 - 五、学习舞蹈解剖学的基本方法 ··· 2
 - 六、舞蹈解剖学在舞蹈实践中的应用 ··· 2

第一篇　人体组成的结构基础

- 第一章　细胞与细胞间质 ··· 6
 - 第一节　细胞 ··· 6
 - 一、细胞的大小与形态 ··· 6
 - 二、细胞的结构与功能 ··· 7
 - 第二节　细胞间质 ··· 14
 - 一、细胞间质的构成 ··· 14
 - 二、细胞间质的功能 ··· 15
- 第二章　组织与器官系统 ··· 16
 - 第一节　组织 ··· 16
 - 一、上皮组织 ·· 16
 - 二、结缔组织 ·· 19
 - 三、肌肉组织 ·· 23
 - 四、神经组织 ·· 25
 - 第二节　器官与系统 ··· 27
 - 一、器官 ·· 27
 - 二、系统 ·· 28

第二篇　人体运动的执行体系

第三章　骨 ·· 32
 第一节　骨概述 ·· 32
 一、人体骨的组成 ·· 32
 二、骨的形态分类及其力学特征 ·· 32
 三、骨性标志 ·· 34
 四、骨的基本结构 ·· 34
 五、骨的化学成分和物理特征 ·· 36
 六、骨的功能 ·· 37
 七、骨的形成、生长及其影响因素 ··· 37
 八、骨龄的概念及测定意义 ··· 39
 九、舞蹈运动对骨的影响 ·· 39
 第二节　全身骨 ·· 40
 一、上肢骨 ··· 40
 二、下肢骨 ··· 44
 三、躯干骨 ··· 48
 四、颅骨 ·· 52

第四章　运动的枢纽——关节 ·· 53
 第一节　骨连接 ·· 53
 一、骨连接的类型 ·· 53
 二、关节结构 ·· 54
 三、关节的运动 ··· 56
 四、关节的分类 ··· 60
 五、影响关节活动幅度与稳固性的因素 ·· 61
 第二节　上肢骨连接 ··· 63
 一、上肢带骨连接 ·· 63
 二、自由上肢骨连接 ··· 65
 第三节　下肢骨连接 ··· 69
 一、下肢带骨连接——骨盆 ·· 70
 二、自由下肢骨连接 ··· 76
 第四节　躯干骨连接 ··· 82
 一、脊柱连接 ·· 82
 二、胸廓连接 ·· 86
 第五节　颅骨的连接 ··· 88
 一、颅骨连接的形式 ··· 88
 二、颅骨连接整体观 ··· 88

第五章 骨骼肌(肌肉) ·· 90

第一节 骨骼肌总论 ·· 90
一、肌肉的结构 ·· 90
二、肌肉的分类和命名 ·· 93
三、肌肉的配布规律 ·· 94
四、肌肉工作术语 ·· 94
五、肌肉的物理特性 ·· 96
六、影响肌力大小的解剖学因素 ·· 97
七、肌肉力量协调训练原则和方法 ·· 97
八、发展肌肉伸展性的基本原则和方法 ·· 99

第二节 上肢肌 ·· 99
一、肩胛运动肌群 ·· 99
二、肩关节运动肌群 ·· 102
三、肘关节运动肌群 ·· 105
四、手关节运动肌群 ·· 106

第三节 下肢肌 ·· 107
一、髋关节运动肌群 ·· 107
二、膝关节运动肌群 ·· 116
三、踝关节运动肌群 ·· 119

第四节 躯干肌 ·· 121
一、脊柱运动的主要肌肉 ·· 121
二、胸廓运动肌群 ·· 125

第六章 解剖学在舞蹈实践中的应用 ·· 128

第一节 肌肉的工作分析 ·· 128
一、肌肉工作及协作关系 ·· 128
二、肌肉工作的分类 ·· 129
三、单关节肌和多关节肌 ·· 129
四、环节受力分析法 ·· 130

第二节 舞蹈动作分析 ·· 131
一、舞蹈动作分析的目的与任务 ·· 131
二、舞蹈动作分析的步骤 ·· 131
三、舞蹈动作分析举例 ·· 132

第三节 舞蹈训练中的自我保健与舞蹈运动损伤 ·· 134
一、舞蹈运动损伤概念 ·· 134
二、预防运动性损伤 ·· 135
三、舞蹈运动损伤类型及损伤原因 ·· 136
四、常见的舞蹈运动损伤 ·· 137

第三篇　人体运动的物质代谢体系

第七章　消化系统 ··· 143
　　第一节　消化管 ··· 143
　　　　一、口腔 ··· 143
　　　　二、咽 ·· 146
　　　　三、食管 ··· 146
　　　　四、胃 ·· 147
　　　　五、小肠 ··· 148
　　　　六、大肠 ··· 149
　　第二节　消化腺 ··· 150
　　　　一、肝 ·· 150
　　　　二、胰 ·· 151
　　第三节　舞蹈对消化系统的影响 ·· 151

第八章　呼吸系统 ··· 153
　　第一节　呼吸道 ··· 153
　　　　一、鼻 ·· 153
　　　　二、喉 ·· 154
　　　　三、气管和主支气管 ··· 156
　　第二节　肺 ··· 156
　　　　一、肺的位置与形态 ··· 156
　　　　二、肺的解剖结构 ·· 157
　　　　三、肺的血管 ·· 158
　　　　四、舞蹈与呼吸系统的关系 ··· 158

第九章　泌尿系统 ··· 160
　　第一节　肾 ··· 160
　　　　一、肾的位置与外形 ··· 160
　　　　二、肾的大体结构 ·· 160
　　第二节　输尿管道 ·· 163
　　　　一、输尿管 ··· 163
　　　　二、膀胱 ··· 163
　　　　三、尿道 ··· 164

第十章　心血管系统 ·· 165
　　第一节　心血管系统概述 ··· 165
　　　　一、心血管系统的组成和功能 ·· 165
　　　　二、血液循环 ·· 165

第二节 心脏 ... 166
- 一、心脏位置与形态 ... 166
- 二、心腔结构 ... 168
- 三、心壁的构造 ... 169
- 四、心脏的纤维支架 ... 170
- 五、心的传导系统 ... 171
- 六、心脏的血管构筑 ... 172

第三节 血管 ... 174
- 一、血管的种类 ... 174
- 二、血管分布规律 ... 174
- 三、体循环的血管 ... 176

第十一章 淋巴系统 ... 178
第一节 淋巴系统概述 ... 178
第二节 淋巴管道 ... 179
第三节 淋巴器官 ... 179
- 一、淋巴结 ... 180
- 二、脾 ... 180

第四篇 人体运动的调控结构

第十二章 神经系统 ... 182
第一节 神经系统概述 ... 182
- 一、神经系统的组成与功能 ... 182
- 二、神经系统的一些基本概念 ... 182
- 三、神经系统常用术语 ... 183

第二节 中枢神经系统 ... 184
- 一、脊髓 ... 184
- 二、脑干 ... 185
- 三、间脑 ... 187
- 四、小脑 ... 188
- 五、大脑 ... 189

第三节 周围神经系统 ... 192
- 一、脑神经 ... 192
- 二、脊神经 ... 194
- 三、内脏神经 ... 194

第四节 神经传导通路 ... 195
- 一、感觉传导通路 ... 195

二、运动传导通路··································196

第十三章 感觉系统··································198
　　第一节　感觉系统概述··································198
　　第二节　视器——眼··································198
　　　　一、眼球··································198
　　　　二、眼副器··································201
　　第三节　位听器——耳··································202
　　　　一、外耳··································202
　　　　二、中耳··································203
　　　　三、内耳··································204
　　第四节　本体感受器··································205
　　　　一、肌梭··································205
　　　　二、腱梭··································206

第十四章 内分泌系统··································207
　　第一节　内分泌系统概述··································207
　　第二节　人体主要内分泌腺··································208
　　　　一、甲状腺··································208
　　　　二、甲状旁腺··································208
　　　　三、肾上腺··································209
　　　　四、垂体··································209
　　　　五、胰岛··································210
　　　　六、性腺——男性睾丸和女性卵巢··································211
　　　　七、松果体··································211

第五篇　儿童少年生长发育与舞蹈训练

第十五章 人体的生长发育··································214
　　第一节　人体的生长发育概述··································214
　　第二节　儿童少年生长发育规律··································215
　　　　一、生长发育的波浪形和阶段性··································215
　　　　二、生长发育的非等比性··································215
　　　　三、生长发育的一般规律··································216
　　　　四、生长发育的性别差异··································217

第十六章 儿童少年及女子舞蹈训练··································218
　　第一节　儿童少年舞蹈训练··································218
　　　　一、儿童少年运动系统的特点与舞蹈训练··································218
　　　　二、儿童少年神经系统的特点与舞蹈训练··································219

三、儿童少年心血管系统的特点与舞蹈训练……………………………………219
　　　四、儿童少年呼吸系统的特点与舞蹈训练……………………………………220
　第二节　女子舞蹈训练………………………………………………………………220
　　　一、女子解剖学特点……………………………………………………………220
　　　二、月经期的舞蹈训练…………………………………………………………220

参考文献………………………………………………………………………………222

绪 论

一、舞蹈解剖学定义

舞蹈是借助人体本身传情达意的展示艺术，所有舞姿、动作、技巧都是通过人的身体，即由人的骨骼、关节、肌肉在神经系统支配下协同配合而完成的。舞蹈解剖学是在一般人体解剖学的基础上，结合舞蹈专业的特点，专门分析研究人体形态结构、生长发育规律和人体运动规律的学科。通过学习，教师能够在舞蹈教学中科学地为学生安排训练强度，学生可以根据自身的情况适时地调整训练计划，从而降低了在舞蹈训练中伤害事故发生的概率，使舞蹈教学和训练更加科学，并且在保障了舞蹈演员的艺术寿命得以延续的同时，为开展舞蹈研究提供帮助。

二、学习舞蹈解剖学的目的

(1) 了解和掌握人体各个器官、系统的形态、结构特征和相互关系，了解舞蹈训练对人体形态结构产生的影响，并结合舞蹈训练实践，初步掌握运用解剖学的基础知识分析舞蹈动作的能力。

(2) 以舞蹈动作解剖学来分析人的骨骼、关节和肌肉在活动中的规律。通过系统的观察和分析，老师能够了解到舞蹈动作的科学性及合理性，便于以正确的动作和合理的规范指导舞蹈教学，达到舞蹈训练的目的，并减少训练过程中不必要的损伤，为舞蹈教学、舞蹈表演、舞蹈训练和科学研究提供理论依据。

三、舞蹈解剖学研究的内容

(1) 研究正常人体各器官、系统的形态结构，详细研究人体运动器官的机械运动规律。

(2) 联系舞蹈训练实际，阐明舞蹈训练对人体形态结构的影响，如对骨骼、关节和肌肉形态结构的影响，对心血管形态结构的影响等。

(3) 在掌握正常人体形态结构知识的基础上，着重了解肌肉工作和动作分析的基本理论，增强学生对舞蹈动作技术的综合分析能力。

四、学习舞蹈解剖学的基本观点

(一) 进化和发展的观点

人类是由灵长类的古猿进化而来的，人体的形态结构就是在漫长的进化过程中不断适

应外界环境而逐渐发展形成的。在人类认识自然、改造自然的活动中，神经系统进行了严密的构筑和高度的分化，使人类拥有了区别于其他动物的社会属性，如语言、思维等，但人类的形态结构仍然保留着脊椎动物的基本特征，这反映了种系发生的演化过程。同时，在生长发育过程中，人类个体的形态结构在不同年龄、不同社会生活和不同劳动条件下表现出不同的个体差异，这反映了个体演化的过程。因此，掌握进化发展的观点，有利于增进对人体形态结构发生发展规律的理解。

(二) 形态结构与功能统一的观点

人体的形态结构和功能是相互影响、相互联系和相互制约的，形态结构是一个器官功能的物质基础，形态结构的变化会导致功能的改变，而功能的变化又能影响该器官形态结构的发展。因此，在生理限度内有意识地改变器官的功能条件，就能使组织器官发生有益于健康的变化。例如，坚持舞蹈锻炼就可以增强机体器官功能，促进器官形态结构趋于完善，达到增强体质的目的。

(三) 局部和整体统一的观点

人体是由相互联系、相互影响的若干器官系统构成的一个完整统一的有机体，每一个器官系统都是人体不可分割的组成部分。我们要运用归纳综合的方法从整体角度去学习和研究个别器官系统。同样，某个器官或局部结构的变化必将导致整体结构和功能的改变，例如，舞蹈训练在改善运动系统的结构、提高系统功能的同时，也促进了心血管系统和其他系统结构改善和功能的发展。

五、学习舞蹈解剖学的基本方法

舞蹈解剖学是一门形态科学，要系统掌握人体各器官、各系统的形态结构知识，必须重视标本模型的观察，重视活体观察和触摸，认真上好实验课，增强直观的感性认识，同时通过作业、画图、舞蹈动作分析、活体观察等形式，巩固理论知识，正确理解人体的结构与功能，才会取得理想的学习效果。

六、舞蹈解剖学在舞蹈实践中的应用

(一) 舞蹈解剖学可作为舞蹈选材的依据

舞蹈解剖学对人体的骨骼、关节、肌肉及其运动规律都有明确的论述，并指出人的先天条件对其舞蹈表现的限制。例如，平足者不宜从事舞蹈训练，因为平足者不但在舞蹈中很难稳定自己的重心，很难缓解脚落地时的重力，而且平足者足部容易疲劳，运动量大时甚至会产生足部疼痛等不适症状，平足者的走、跑、跳能力都会受到影响。

(二) 舞蹈解剖学在舞蹈基本功训练中的应用

舞蹈动作的技巧和水平在一定程度上是由肌肉力量决定的，加强对肌肉力量的训练，是提高舞蹈动作的关键手段。舞蹈在形成和发展的过程中已逐渐形成一套完整的科学训练方法。舞蹈训练方法从简到难，运动量从轻到重，在这个循序渐进的过程中，舞蹈者的肌肉力量得到了训练。对于条件不一、能力不同的学生，教师在教学中应具体分析学生特点，充分调动学生潜力，采用以鼓励为主的教学方法，使学生树立成为艺术专业强者的志向，培养学生持之以恒和苦干的精神。

(三) 舞蹈解剖学在舞蹈运动创伤中的运用

人的运动量是有一定极限的，持续超越极限，人体就会出现伤害前兆，这是生理正常状态的结束、病理状态的开始。舞蹈教师和编导要注意观察学生和演员在舞蹈活动中的表现和心理状态，及时调整他们的运动量。舞蹈者对自己出现的运动性疾病要警惕，及时找出原因，及时自我调整。事实证明，舞蹈解剖学为舞蹈的训练提供了科学的依据，并推动了舞蹈向前发展，所以我们要自觉地将舞蹈解剖学的知识运用于舞蹈实践中，以促进舞蹈事业的发展与进步。

第一篇 人体组成的结构基础

人体是一个复杂的有机体，其结构虽然复杂，但它的组成有一定的规律，都是由许多细胞构成的，各种细胞又彼此分工完成人体的各种生命活动，可见，细胞是人体形态结构和生理功能的基本单位。由于细胞的来源和功能不同，所以细胞在形态结构上有所变化。其中，来源相同、形态结构和功能相似的细胞借细胞间质结合起来构成组织，如上皮组织、结缔组织、肌组织和神经组织；由几种组织结合起来构成具有一定形态结构和功能的器官，例如心、肺、肝、肾、胃和肠等；在结构和功能上密切关联的许多器官相互配合，共同负责某种特定的生理功能，称为系统，例如运动系统、消化系统、呼吸系统、泌尿系统、生殖系统、脉管系统、内分泌系统、神经系统和感觉系统。最后由上述九大系统组成整个人体。人体组成如图1所示。

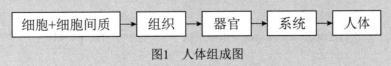

图1 人体组成图

因此，了解人类生命活动规律，必须从认识细胞开始。

第一章
细胞与细胞间质

第一节 细胞

细胞是由原生质团块和包在它外面的薄膜(即细胞膜)构成的(见图1-1)。原生质是由水、蛋白质、脂类、无机盐、核酸、糖类、酶、激素、维生素及微量元素等组成的最原始的生命物质。细胞是人体组成的基本形态结构和功能单位,它是生命进化过程中的产物。它具有新陈代谢、生长、繁殖、衰老、死亡等生命特征。

图1-1 细胞

一、细胞的大小与形态

人体内细胞的形状是多种多样的,有球状、多面体、扁平状、柱状、星形等(见图1-2)。这些形态不同的细胞由于在人体内所处的位置、生活环境和所负责的生理功能不同,一般都与它们所处的环境和功能相适应,故其大小不等。例如,肌肉细胞细而长;神经细胞具有长短不一的很多突起等。人体中最小的小脑颗粒细胞直径仅4μm(1μm=1/1000mm);卵细胞直径达140μm。人体内的细胞一般都很小,必须用显微镜才能看到。

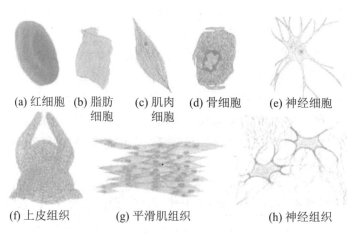

(a) 红细胞 (b) 脂肪细胞 (c) 肌肉细胞 (d) 骨细胞 (e) 神经细胞

(f) 上皮组织 (g) 平滑肌组织 (h) 神经组织

图1-2 细胞的各种形态

二、细胞的结构与功能

细胞的大小、形状和生理功能虽然各有差异,但细胞的结构大体相同,一般都是由细胞膜、细胞质和细胞核三部分构成。

(一) 细胞膜

1. 细胞膜的结构

细胞膜是细胞表面的一层特化的薄膜,又称质膜。细胞膜厚度为7~10nm,在光镜下很难分辨,电镜下可观察到三层,中层明亮,密度较小;内、外两层较暗,密度较大,我们把这种两暗一明的结构称为三板层结构(见图1-3)。三板层样的膜状结构不仅存在于细胞膜,还广泛存在于细胞内(各种细胞器膜),形成细胞内膜系统。细胞膜及细胞内膜系统,统称为生物膜;构成生物膜的三板层结构称为单位膜。

图1-3 电镜下细胞膜

生物膜的化学成分以脂类、蛋白质和糖类为主。生物膜液态镶嵌模型(见图1-4)显示,脂类常排列成双分子层;蛋白质通过非共价键与其结合,构成膜的主体;糖类通过共价键与膜的某些脂类或蛋白质结合,组成糖脂或糖蛋白。生物膜上的脂类统称为膜脂。膜脂以磷脂和胆固醇为主,也含有糖脂。膜脂均为兼性分子,包括一个亲水极的头部和两个疏水极的尾部。在水溶液中膜脂能自动形成双分子层结构,使疏水的尾部埋在里面,即膜的中央,亲水的头部露在外面,朝向膜的内外表面。在电镜标本制备过程中,膜脂的亲水极呈电子致密状;疏水极呈电子透明态,于是膜脂双层在电镜下表现为三层结构。

图1-4 生物膜液态镶嵌模型

细胞膜的结构有以下几个特点:①液晶态;②膜内、外物质分子分布不对称(不对称性);③脂质分子、蛋白质分子的可运动性(流动性);④膜上蛋白质与物质结合时的选择性(特异性)。

2. 细胞膜的功能

(1) 属于界面膜,能保持细胞的完整性,使细胞与外界环境隔离。

(2) 具有选择的通透性，控制离子和分子的出入，实现细胞内、外的物质交换和能量转换(主动运输)，维持细胞内部结构和功能的稳定，保持新陈代谢活动的正常进行。

(3) 具有调节作用。细胞膜中的嵌入蛋白质可与某些化学物质结合，如与激素、神经递质或某些药物结合后，可引起细胞相应的生理功能变化，以控制和调节细胞的代谢和生理功能活动。

(二) 细胞质

细胞质是位于细胞膜与细胞核之间的部分，由原生质特化而成，包括基质、细胞器和内含物三部分。

1. 基质

基质又称细胞液，是细胞质中均质而半透明的胶体部分，充填于其他有形结构之间。细胞质基质的化学组成可按其分子量大小分为三类，即小分子、中等分子和大分子。小分子包括水、无机离子；中等分子包括脂类、糖类、氨基酸、核苷酸及其衍生物等；大分子则包括多糖、蛋白质、脂蛋白和RNA等。细胞质基质是维持细胞器所需的外环境，同时也是进行某些生化活动的场所。

2. 细胞器

细胞器是细胞质中具有一定的形态特点和功能的结构(见图1-5)，其细胞中主要有线粒体、核糖体、内质网、高尔基复合体、溶酶体等各种细胞器，这些细胞器都处于不断运动和更新的动态中。

图1-5 细胞器

1) 线粒体

(1) 线粒体结构。

① 在光镜下：红粒体呈粒状、杆状、线状等。

② 在电镜下：线粒体是由内、外两层单位膜围成的封闭性双层囊构成的。其结构见图1-6。外膜平滑，包围着整个线粒体，厚度约为6nm；内膜稍厚，约为7nm；线粒体内膜表面规则地排列着一层球状颗粒，称为ATP(三磷酸腺苷)酶复合体；球状的头部以短柄连接于内膜上，称为ATP酶；线粒体的内、外膜间的空隙，称为膜间腔，宽6～8nm。内膜向内折叠形成线粒体嵴。

嵴间的空隙称为内室或嵴间腔，嵴间腔充满液态的线粒体基质，基质内有DNA、RNA、核糖体、基质颗粒等。

(2) 线粒体功能。

① 线粒体是进行生物氧化的主要场所，内含很多生物氧化的酶系统。

② 基质内的糖和脂肪等营养物质经酵解作用产生的丙酮酸和脂肪酸，进入线粒体后，在有关酶的催化下彻底氧化，释放能量。

③ 在ATP酶的催化下，释放出的能量以高能磷酸键的形式贮存于ATP中，高能磷酸键断裂释放能量，以供细胞进行各种生理活动的需要。

线粒体是一种敏感多变的细胞器，有酶结晶之称；内含120多种酶，是细胞内氧化、储能和供能的场所，人们将它比喻为细胞内的"动力工厂""生命的发动机"(见图1-7)。

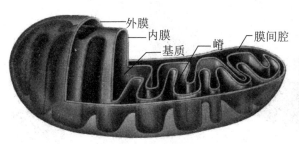 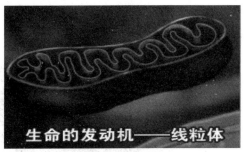

图1-6　线粒体结构　　　　　　　　图1-7　线粒体

(3) 线粒体的形态、大小、数量和分布。

① 不同种类的细胞，线粒体的形态、大小、数量和分布有很大差异。

② 同类细胞的线粒体形态具有相对的稳定性，但会因其生理功能状态、营养状况及所在部位的不同而有明显变化。

③ 线粒体在细胞内经常不断更新，原有的线粒体衰变、固缩、肿胀、崩解，形成板层结构或溶酶体，最后被分解。

④ 新线粒体不断形成，形成的途径有三种，分别为由原线粒体分裂或芽生；由细胞内膜衍生而来；在细胞基质内重新合成。

⑤ 由于线粒体结构的复杂和功能的敏感，细胞受到内、外因素影响时，出现的反应最早，变化也最明显。实践中，常以线粒体形态、大小及数量等方面的变化作为鉴别细胞功能的一项指标。

研究证明，耐力训练如长跑等使肌纤维的线粒体数量增多，体积增大，进而增强形成ATP的能力，满足机体耗能的需要，适度的体育训练会达到增强体质的目的；但实验又证明，过度训练引起线粒体发生变性，影响身体健康。在机体的发育和分化过程中，同一类细胞在不同生理条件下，如细胞病变过程中或受到电离辐射后，脾脏、胸腺、肝脏等细胞线粒体的结构都会发生明显变化。研究证明，人类原发性肝癌线粒体嵴的数目显著减少，多发性肌炎病人的骨骼肌线粒体含有一种特殊类结晶结构等。

2) 核糖体

核糖体又称核蛋白体，主要用于合成结构蛋白，由蛋白质、核糖核酸组成。核糖体是大小不同的两个亚单位结合而成的颗粒状结构，直径20～30nm。

核糖体存在方式有以下三种。

(1) 游离核糖体，游离于细胞质基质内，主要用于合成结构蛋白，也叫内源性蛋白。

(2) 结合核糖体，附着于内质网表面，主要用于合成分泌蛋白(也称输出蛋白)。

(3) 多聚核糖体，合成蛋白质时，多个核糖体由一条信使RNA(mRNA)串联形成。只有被mRNA串联的多聚核糖体才具有合成蛋白质的活性。

3) 内质网

内质网由单位膜构成，是相互连通的膜管腔道系统，呈网状(见图1-8)；电镜下形态呈管状、扁状，扩大成囊。内质网分为粗面内质网和滑面内质网。内质网膜可与核膜相连，少数与质膜相通(见图1-9)。

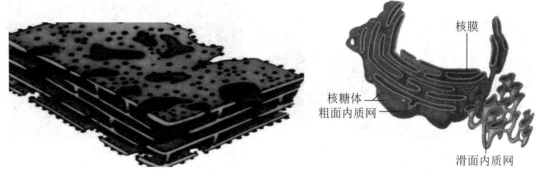

图1-8　内质网　　　　图1-9　粗面内质网和滑面内质网

(1) 粗面内质网。

粗面内质网的膜表面有核糖体附着；核糖体合成的蛋白质进入粗面内质网腔内；内容物一般为均质且具有较低或中等电子密度；粗面内质网合成的蛋白质类物质，需运至高尔基复合体，经加工、浓缩成电子密度较高颗粒或结晶体。粗面内质网的发育程度可作为判断细胞分化程度和功能状态。

(2) 滑面内质网。

滑面内质网的膜表面无核糖体；常为分支小管状或小泡的网状结构；与粗面内质网不同之处，很少扩大成囊。

滑面内质网功能复杂。在产生固醇类激素的细胞(肾上腺皮质细胞、睾丸间质细胞、卵巢黄体细胞)中合成磷脂和胆固醇；在骨骼肌和心肌中，特化为肌浆网，储存钙离子；在肝细胞中，对脂溶性药物具有解毒作用，与糖原代谢及胆汁生成有关。

凡未成熟的或未分化的细胞与相应正常的成熟细胞比较，其粗面内质网不发达；合成外输性蛋白质，表面上的核糖体是合成蛋白质的场所；合成的蛋白质包括分泌蛋白、膜嵌入蛋白、溶酶体蛋白质和某些可溶性的蛋白质。

4) 高尔基复合体

(1) 结构。

光镜下，高尔基复合体呈网状，电镜下，高尔基复合体由单位膜围成，由扁平囊、小泡、大泡组成(见图1-10)。

① 扁平囊是高尔基复合体的主体部分，一般由3～10层扁平囊平行排列成一叠膜囊结构，这些膜囊结构为弓形或半球状，膜囊凸出的一面称为形成面，膜囊凹入的一面称为成熟面。

② 小泡分布于扁平囊群的形成面，由粗面内质网出芽脱落而成，内含粗面内质网的合成物质，移向并融合于扁平囊，将内容物释放于囊内。

③ 大泡分布于扁平囊群的周围，多见于成熟面，由扁平囊膨大的边缘和成熟面局部脱落而成，内含扁平囊加工浓缩后的成熟物。

(2) 功能。

大泡中的内容物一部分为分泌颗粒，移向并融合于细胞膜，经胞吐作用从细胞释放出；另一部分内容物为溶酶体，保留于细胞质内。高尔基复合体对粗面内质网合成的物质进行加工、浓缩，使其成熟，将其包装(也就是将半成品变成成品)并运输至细胞外。

5) 溶酶体

溶酶体为有膜包裹的球形小体，大小不一，直径为0.25～0.8μm，内含多种酸性水解酶，能分解各种外源性的有害物质或内源性衰老受损的细胞器。不同细胞中的溶酶体不尽相同，但均含酸性磷酸酶，故该酶为溶酶体的标志酶。

按溶酶体是否含有被消化物质(底物)，可将其分为初级溶酶体和次级溶酶体(见图1-11)。单位膜包围的球形小体，对外源性的有害物质及内源性衰老受损的细胞器有消化作用。

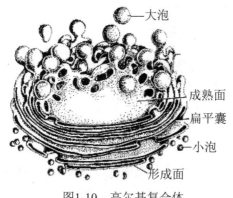

图1-10 高尔基复合体

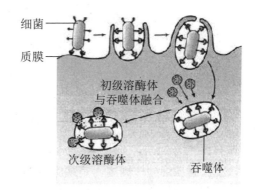

图1-11 溶酶体

6) 中心体

中心体在细胞核附近，由两个相互垂直的中心粒组成。在电镜下，中心粒为9组三联管围成的短管状结构，有些中心粒旁边也可出现随体。细胞分裂期间，中心体可以复制，并参与细胞分裂。

7) 微体

微体又称过氧化物酶体，其由单层膜包围，呈球状、椭圆状，直径为0.2～0.5μm，其内主要含有过氧化物酶等多种氧化酶，具有分解代谢产物H_2O_2的功能，能防止过量H_2O_2对细胞的毒害作用，可能参与脂肪转化为糖的糖异生过程。

8) 细胞骨架

细胞骨架是细胞质内细丝状结构的总称，由微管、微丝和中间丝组成。这些结构以不同形式广泛存在于各种细胞的胞质中，有的稀疏分散，有的交织成网；有的呈极性排列，有的聚集成束；有的编织成带状，分布于细胞的一定部位。

细胞骨架构成细胞的支架，维持细胞的特定形态和细胞内各种成分的空间定位；直接参与细胞运动、细胞物质的转运；与细胞的分裂与分化、细胞发育过程中的形态变化有关。

3. 内含物

内含物指细胞质内除细胞器外的其他有形成分，是一些代谢产物(如色素)、贮存的营养物质(如糖原、脂滴)和分泌颗粒。内含物的形态、数量可随细胞的生理情况发生变化。

(三) 细胞核

人体内除成熟的红细胞外均有细胞核，多呈圆形，通常细胞只有1个细胞核，位于细胞中央，但也有双核和多核的，如有的肝细胞和心肌细胞有两个核，骨骼肌细胞的细胞核可达100个。细胞核在不同生理状况下，幼稚细胞的细胞核较大，衰老细胞的细胞核较小。

细胞核是细胞的重要部分，它既是细胞生命活动的调节中心，又是贮存和控制遗传信息的中心。细胞核由核膜、核纤层、核基质、染色质(染色体)和核仁构成(见图1-12)。

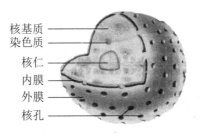

图1-12 细胞核结构

1. 核膜

核膜包围在细胞核周围，是细胞核与细胞质的界膜。在电镜下，核膜由内外两层膜组成，两层膜之间的腔隙，称为核周隙。核膜上有很多串通的孔，称为核孔。核孔是细胞核与细胞质之间进出的重要通道，具有控制物质交换的功能。

2. 核纤层

核纤层是由纤维蛋白组成的纤维网架结构。核纤层在细胞核内与核基质相连，在细胞核外与中间纤维连接，构成贯穿于细胞核与细胞质的网架结构体系。核纤层与核膜重建、染色质的凝集以及细胞核构建有着密切关系。

3. 核基质(核浆或核液)

传统概念下，核基质是细胞核内除染色质和核仁外的无定形液体部分，故核基质又称为核浆或核液。核基质中除液体成分外，还有一个由纤维蛋白构成的纤维网架，称为核骨架。

核骨架有三种功能：与细胞核的形态保持有关；为细胞核内的化学反应提供空间支架，或直接参与某些重要的功能反应；与间期染色质在核内的分布有关。

4. 染色质

染色质指细胞核内易被碱性染料染色的遗传物质。染色质分散于细胞核内,在核膜下方分布较多。

染色质的化学本质是相同的,包括DNA、组蛋白、非组蛋白及少量RNA等物质。DNA和组蛋白形成核小体,核小体链为染色质的一级结构。电镜下,核小体链以螺旋和折叠方式有序而非均一的集缩。染色质又分为异染色质和常染色质。异染色质呈粒状或块状,高度集缩(缠绕),转录功能不活跃。常染色质低度集缩,呈螺旋状较疏松的结构,只能在电镜下观察到,转录功能相对活跃,参与RNA合成。在细胞分裂期,每条染色质丝高度浓缩、折叠、盘曲,形成条状或棒状结构,此时称为染色体。人体细胞有染色体23对,共计46条。按照功能不同,染色体又分为常染色体和性染色体,其中22对为常染色体,1对为性染色体;性染色体又分为X和Y,这与性别有关,男性为X、Y;女性为X、X(见图1-13)。染色体和染色质是同一物质在细胞不同时期的表现形态。

正常男性细胞核的染色体中有22对常染色体和1对性染色体XY(周围有白色的两条染色体)

正常女性细胞核的染色体中有22对常染色体和1对性染色体XX(周围有白色的两条染色体)

图1-13 染色体

5. 核仁

核仁是细胞核内无界膜的球形结构。一般细胞中有1个或数个核仁,个别的无核仁。在电镜下,核仁由纤维状结构和颗粒状结构组成。核仁的化学成分是蛋白质(约为80%)和核酸(RNA约为11%、DNA约为8%)。核仁的主要功能是合成核糖体RNA,组装核糖体的大、小亚单位前体,然后前体经核孔进入细胞质内,组合成核糖体,最后才能执行合成蛋白质的功能。

(四) 细胞的繁殖与凋亡

人体内的细胞有新生、成长、繁殖、衰老和死亡的过程。活细胞生长到一定阶段,不是繁殖就是死亡。人类要维持正常的生命活动,就必须不断繁殖新细胞,代替那些衰老、死亡的细胞。成年人体每天要死亡的细胞数估计占总数的1%~2%,与每天新生的细胞数基本相当。人体细胞通过细胞分裂,达到生长繁殖的目的。人体内的细胞不断更新,有的细胞衰老、死亡,又有新生细胞补充,以维持人体正常的生理状态。

第二节　细胞间质

细胞间质也称为细胞外基质，是由细胞产生并存在于细胞周围的物质，与细胞共同构成组织(见图1-14)。细胞间质是细胞生活的外环境，具有营养和支持细胞的作用。

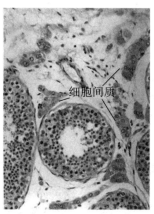

图1-14　细胞间质

细胞间质的成分及存在形式的不同，决定组织具有不同的物理性质，例如骨组织为坚硬的固态，软骨组织为半固态，血液为液态。

一、细胞间质的构成

(一) 纤维

1. 胶原纤维

(1) 直径：1～12μm。

(2) 成分：胶原纤维由胶原原纤维集合成束而成，而胶原原纤维又由胶原蛋白组成。

(3) 特性：胶原原纤维抗拉性强，使组织有韧性，但其弹性差。

2. 网状纤维

(1) 直径：0.2～0.5μm。

(2) 成分：网状纤维也由胶原蛋白构成，纤维分支吻合连接成网。

(3) 特性：抗拉性能较胶原纤维差，但弹性优于胶原纤维。

3. 弹性纤维

(1) 直径：0.2～1μm。

(2) 成分：弹性纤维由弹性蛋白组成，表面还有糖蛋白构成的微原纤维。

(3) 特性：弹性纤维能被拉长(或回缩)达50%～100%，使组织有弹性。

综上，三种纤维比较如表1-1所示。

表1-1　三种纤维比较

纤维	组成	抗拉性	延展性
胶原纤维	胶原蛋白	强	差
网状纤维	胶原蛋白	小于胶原纤维	大于胶原纤维
弹性纤维	弹性蛋白	弱	好

(二) 基质

基质为无定形物质，主要由黏多糖和黏蛋白构成。黏多糖和黏蛋白亲水性极强，吸引大量的水膨胀形成胶冻样基质，允许营养物、代谢物等在血液和细胞之间流通。基质中还有非胶原糖蛋白，其本身可与细胞结合，又可与细胞间质内其他大分子结合，使细胞与细胞间质黏合。

二、细胞间质的功能

胶原作为细胞间质的骨架，与细胞间质的其他成分结合构成高度有组织的网络结构。细胞间质不仅对细胞有连接与支持作用，还有多方面的重要功能，例如影响细胞的形态，调控细胞的代谢、生长与繁殖，诱导细胞的分化，调节细胞的迁移，影响细胞的生命活动。

专家指导

细胞核在细胞中作用重要吗？

细胞核的结构由核膜、核纤层、核基质、染色质和核仁构成。其中，染色质由脱氧核糖核酸与蛋白质组成。在脱氧核糖核酸分子中贮存着生物界无数的遗传信息，在遗传信息的传递过程中，脱氧核糖核酸分子首先要进行自我复制，经过减数分裂，将遗传信息传于子代细胞，从而决定子代细胞的结构和功能，因此说，细胞核在细胞中起着重要的作用。

第二章 组织与器官系统

第一节 组织

细胞是组成人体的形态结构和生理功能的基本单位,但人体内的细胞并不是孤立不变的,细胞彼此之间相互联系、相互影响、相互协调,共同完成某种或某些相同或相似的功能。胚胎发育的早期,许多来源相同、形态相似和功能相关的细胞借细胞间质按一定方式结合在一起所形成的细胞群体,称为组织。按其形态结构和功能特点,可将人体的组织分为上皮组织、结缔组织、肌肉组织和神经组织四类。

一、上皮组织

(一) 上皮组织组成及特点

上皮组织由大量上皮细胞和少量细胞间质组成。上皮组织具有如下特点。
(1) 细胞成分多、规则、排列紧密,细胞间质少。
(2) 有极性,分为游离面和基底面。极性指上皮或上皮细胞两面的结构和功能上的某种差异;游离面为上皮或上皮细胞朝向身体表面或器官腔的一面;基底面为上皮细胞借基膜与深层的结缔组织相连的一面。
(3) 无血管和淋巴管,有神经末梢。
(4) 营养物质由深层结缔组织的血管供给,血液中的营养物质通过基膜渗透到上皮组织细胞间隙中。

(二) 上皮细胞的分类

上皮组织依据其分布、形态结构和功能不同,可分为被覆上皮、腺上皮和感觉上皮。腺上皮是构成腺体的主要成分,以分泌功能为主。感觉上皮内有特殊分化并能感受外界理化刺激的细胞,具有感觉功能,例如视上皮、听上皮、味上皮和嗅上皮等。本节主要讲述被覆上皮的相关知识。

被覆上皮分布广泛,除关节腔的软骨面,身体表面和有腔器官的内表面都有被覆上皮。根据细胞的层数,被覆上皮又可分为6种,如表2-1所示。

表2-1　各类被覆上皮分布

分类		分布
单层	单层扁平上皮	内皮：心脏、血管和淋巴管的腔面 间皮：胸膜、腹膜和心包膜的表面 其他：肺泡和肾小囊壁层
	单层立方上皮	肾小管、甲状腺滤泡和卵巢的内表面
	单层柱状上皮	胃、肠和子宫等器官的内表面
	假复层纤毛柱状上皮	呼吸道的腔面
复层	复层扁平上皮	未角化的：口腔、食管和阴道的腔面 角化的：皮肤的表皮
	变移上皮	肾盏、肾盂、输尿管和膀胱和腔面

1. 单层扁平上皮

单层扁平(鳞状)上皮很薄，只由一层扁平细胞组成(见图2-1)。由上皮表面看，单层扁平细胞呈不规则形或多边形，细胞核呈椭圆形，位于细胞中央，细胞边缘呈锯齿状或波浪状，互相嵌合。从单层扁平上皮的垂直切面看，细胞核呈扁形，胞质很薄，只有含细胞核的部分略厚。

衬贴在心脏、血管和淋巴管腔面的单层扁平上皮，称为内皮。内皮细胞很薄，大多呈梭形，游离面光滑，有利于血液和淋巴液流动及物质透过。分布于胸膜、腹膜和心包膜表面的单层扁平上皮，称为间皮。间皮细胞游离面湿润光滑，有利于内脏运动。

2. 单层立方上皮

单层立方上皮由一层立方形细胞组成(见图2-2)。从单层立方上皮表面看，每个细胞呈六角形或多角形；从单层立方上皮的垂直切面看，细胞呈立方形。细胞核圆形，位于细胞中央。这种上皮多见于肾小管等处。

图2-1　单层扁平上皮

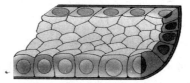
图2-2　单层立方上皮

3. 单层柱状上皮

单层柱状上皮由一层柱状细胞组成(见图2-3)。从单层柱状上皮表面看，细胞呈六角形或多角形；从单层柱状上皮垂直切面看，细胞呈柱状；细胞核为长圆形，多位于细胞近基底部。此种上皮大多有吸收或分泌功能。在小肠和大肠腔面的单层柱状上皮中，柱状细胞间有许多分散的杯状细胞。杯状细胞是一种腺细胞，分泌黏液，有滑润上皮表面和保护上皮的作用。

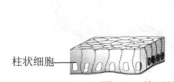

图2-3　单层柱状上皮

4.假复层纤毛柱状上皮

假复层纤毛柱状上皮由柱状、梭形、锥体形和杯状等形状不一、大小不同的细胞组成(见图2-4)。柱状细胞游离面具有纤毛。由于几种细胞高矮不等,细胞核的位置也深浅不一,故从上皮垂直切面看很像复层上皮,但这些高矮不等的细胞基底端都附在基膜上,故实际仍为单层上皮。这种上皮主要分布在呼吸管道的腔面,具有保护和清洁呼吸道的作用。

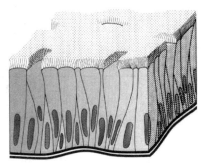
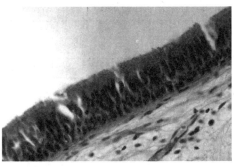

图2-4 假复层纤毛柱状上皮

5.复层扁平上皮

复层扁平(鳞状)上皮由多层细胞组成,是最厚的一种上皮(见图2-5)。从复层扁平上皮的垂直切面看,细胞的形状和厚薄不一。复层扁平上皮可分为表层(几层扁平细胞)、中层(数层多边形细胞)、基底层(紧靠基膜的一层立方形或矮柱状的细胞)。表层的扁平细胞已退化,并不断脱落;基底层的细胞较幼稚,具有旺盛的分裂能力,新生的细胞渐向浅层移动,以补充表层脱落的细胞。复层扁平上皮具有很强的机械性保护作用,分布于口腔、食管和阴道等腔面和皮肤表面,具有耐摩擦和阻止异物侵入等作用。复层扁平上皮受损伤后,有很强的修复能力。

位于皮肤表面的复层扁平上皮,浅层细胞已无细胞核,胞质中充满角蛋白(一种硬蛋白),已是干硬的死细胞,具有更强的保护作用,这种上皮称为角化的复层扁平上皮。衬贴在口腔和食管等腔面的复层扁平上皮,浅层细胞是有核的活细胞,含角蛋白少,这种上皮称为未角化的复层扁平上皮。

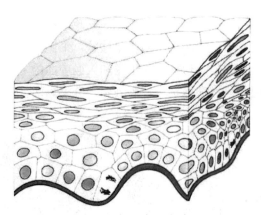

图2-5 复层扁平上皮

6. 变移上皮

变移上皮又称移行上皮，衬贴在排尿管道(肾盏、肾盂、输尿管和膀胱)的腔面(见图2-6)。变移上皮的细胞形状和层数可随所在器官的收缩与扩张而发生变化。例如膀胱缩小时，上皮变厚，细胞层数较多，此时表层细胞呈大立方形，胞质丰富，有的细胞含两个细胞核；中层细胞为多边形，有些呈倒置的梨形；基底细胞为矮柱状或立方形。当膀胱充尿扩张时，上皮变薄，细胞层数减少，细胞形状也变扁。

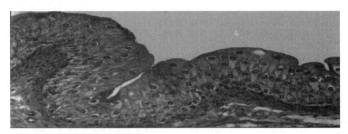

图2-6 变移上皮

(三) 上皮组织游离面的特殊结构

1. 微绒毛

微绒毛是上皮细胞游离面伸出的细小指状突起，在电镜下才能清晰辨认。有些上皮细胞微绒毛少，长短不等，排列也不整齐。但具有活跃吸收功能的上皮细胞(如小肠柱状上皮细胞)有许多较长的微绒毛，排列整齐。微绒毛增加了细胞表面积，有利于吸收。

2. 纤毛

纤毛是细胞游离面伸出的能摆动的较长的突起，比微绒毛粗，在光镜下能看见。一个细胞可有几百根纤毛。纤毛具有节律性定向摆动的功能，能把黏附在上皮表面的分泌物和颗粒状物质向一定方向推送，例如呼吸道大部分的腔面为有纤毛的上皮。由于纤毛的定向摆动，可把吸入的灰尘和细菌等排出。

二、结缔组织

结缔组织由少量细胞和大量细胞间质构成。一般结缔组织中含有较丰富的血管和淋巴管。结缔组织分布广泛，形态多样，有的呈液体状，如血液和淋巴；有的是半固体或固体，如纤维结缔组织、软骨组织和骨组织等。结缔组织主要具有支持、连接、防御、保护、修复和运输等功能。结缔组织的细胞数量少、细胞间质多，细胞分散于间质中；细胞的种类繁多，功能各不相同，没有极性；有丰富的血管。

依据其分布、形态结构和功能不同，可将结缔组织分为疏松结缔组织、致密结缔组织、网状结缔组织、脂肪组织、软骨组织、骨组织、血液与淋巴。

(一) 疏松结缔组织

在疏松结缔组织中，细胞和纤维成分较少，基质较多。纤维排列疏松并交织成网，以

适应各方向的张力。疏松结缔组织分布于各器官之间、组织之间、细胞之间，具有支持、连接、营养、防御、保护和修复创伤等功能。

1. 细胞成分

疏松结缔组织包括成纤维细胞、肥大细胞、巨噬细胞、浆细胞。

(1) 成纤维细胞是疏松结缔组织的主要细胞之一，其分布广，数量多。成纤维细胞具有合成蛋白质，形成纤维和基质的功能，例如局部受到损伤时，成纤维细胞参与创面愈合。

(2) 肥大细胞分布于小血管的周围，可产生肝素和组胺。肝素具有抗凝血作用；组胺能使毛细血管扩张和管壁通透性增大，有利于细胞物质交换。

(3) 巨噬细胞分布广，数量多，结构与成纤维细胞基本相似，具有吞噬异物、衰老的细胞碎片和细菌、病毒、病原体的作用。

(4) 浆细胞分布于消化管和呼吸道的结缔组织中(见图2-7)。浆细胞能合成和分泌免疫球蛋白，具有重要的防御和保护作用。

2. 细胞间质

(1) 疏松结缔组织的基质是无定型的胶冻状物质，黏稠性大，主要由黏多糖与蛋白质构成。

(2) 疏松结缔组织的纤维可分为胶原纤维、网状纤维和弹性纤维。

(二) 致密结缔组织

致密结缔组织分布于肌腱、韧带、真皮、眼球结膜、肌肉表面的深筋膜等处。大多数致密结缔组织由胶原纤维和少数弹性纤维构成。该组织中纤维排列紧密，排列方向与肌肉牵拉方向一致。根据纤维的排列不同，致密结缔组织可分为规则致密结缔组织和不规则致密结缔组织。

1. 规则致密结缔组织

规则致密结缔组织主要由紧密而平行排列的胶原纤维组成，这些纤维由少量的基质连接，其纤维排列方向与承受的牵拉方向一致。该组织中细胞很少，主要为夹在纤维素之间的成纤维细胞，通常为腱细胞(见图2-8)。当腱细胞损伤时，再生能力很强。

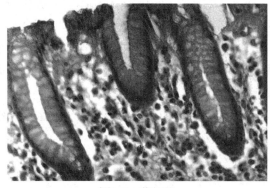

图2-7 浆细胞

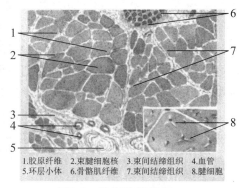

1.胶原纤维 2.束腱细胞核 3.束间结缔组织 4.血管
5.环层小体 6.骨骼肌纤维 7.束间结缔组织 8.腱细胞

图2-8 致密结缔组织

2. 不规则致密结缔组织

不规则致密结缔组织中，纤维互相交织，纤维的排列方向多与器官所承受机械力和张力的方向一致。

(三) 网状结缔组织

网状结缔组织分布于骨髓、淋巴结、肝、脾等造血器官和淋巴器官(见图2-9)。网状结缔组织由网状细胞、网状纤维和基质构成，具有吞噬和防御能力。

(四) 脂肪组织

脂肪组织分布于皮下、肠系膜、大网膜、心外膜、肾周围，其含有大量脂肪细胞、少量的疏松结缔组织及小血管(见图2-10)。脂肪组织具有储存脂肪、保湿、支持和缓冲的功能。

网状组织：淋巴结，银染色高倍
1. 网状纤维 2. 淋巴窦 3. 淋巴细胞 4. 网状细胞

图2-9　网状结缔组织

图2-10　脂肪组织

(五) 软骨组织

软骨组织由软骨细胞和细胞间质构成。软骨内一般没有血管，其营养主要依靠软骨膜内的血管供应。软骨的外面(关节软骨的表面除外)都覆盖了一层致密结缔组织膜，称为软骨膜。软骨膜含有丰富的毛细血管和神经，起到提供营养和保护的作用，能够促进软骨的生长与修复。软骨细胞位于基质的小腔内，具有分泌产生基质和纤维的能力。

根据不同纤维成分，软骨分为透明软骨、弹性软骨和纤维软骨三种。

1. 透明软骨(见图2-11)

透明软骨的新鲜状态呈蓝色半透明，分布于肋、关节面、喉和气管，其基质中主要含有胶原纤维。

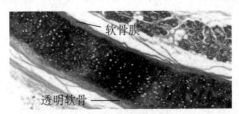

图2-11　透明软骨组织

2. 弹性软骨(见图2-12)

弹性软骨新鲜状态时，略带黄色、不透明，分布于耳郭、会厌等部位，弹性软骨与透

明软骨相似,但其含有大量交织成网的弹性纤维。弹性软骨富有弹性,有利运动。

3. 纤维软骨(见图2-13)

纤维软骨新鲜状态时,呈不透明的乳白色,分布于椎间盘、关节盘、关节盂、半月板、肌腱或韧带与骨连接处,其基质中含有较多成束的胶原纤维,相互平行或交叉排列。纤维软骨起到支持、连接、保护作用。

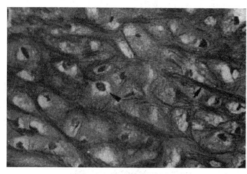
图2-12　弹性软骨组织

图2-13　纤维软骨组织

(六) 骨组织

骨组织(见图2-14)由骨细胞和细胞间质构成,是体内最坚硬的结缔组织,是构成人体骨的主要成分。

1. 骨细胞

(1) 骨组织的细胞按其形态与功能的不同,可分为骨细胞、成骨细胞、破骨细胞。它们具有产生细胞间质,造骨和破骨的功能,同时具有调节血钙浓度的作用。

2. 细胞间质

(1) 骨组织的细胞间质的基质由有机物和无机物组成。

(2) 骨组织的细胞间质的纤维主要是胶原纤维,它是基质中的有机成分。成束纤维有规则地分层排列,每层纤维与基质结合在一起,形成骨板,又称骨质。

骨质根据结构、分布和功能不同,可分为骨松质、骨密质。

① 骨松质由杆状或片状的骨小梁(骨板)互相交织成网状面构成。骨小梁的排列方向与骨所承受的压力方向和张力方向一致。骨松质分布于长骨的骨骺部,扁骨、短骨的内部。

② 骨密质分布于骨的表层、长骨的骨干,其抗压、抗扭曲能力强,这与四肢强有力的杠杆运动有关。

骨密质由规则而紧密排列成层的骨板构成。按长骨干的骨板排列,骨板可分为外环骨板、内环骨板、哈佛骨板、间骨板。

a. 外环骨板位于骨干的外周,由多层骨板与骨的表面平行排列而成。

b. 内环骨板位于骨髓腔的周围,由几层不甚完整的骨板与骨髓腔面平行排列面成。

c. 哈佛骨板位于内、外环骨板之间,是骨干中起支持作用的主要部分,是多层呈同心圆状排列的骨板所围成的圆筒状结构。骨板中央有一纵行的小管,称为哈佛管,是血管和神经通路。哈佛骨板和哈佛管合称为哈佛系统,又称骨单位。

d. 间骨板是一些形态不规则的骨板,位于哈佛系统之间,是旧的哈佛骨板被吸收后残留的部分。

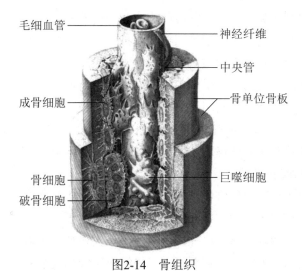

图2-14 骨组织

(七) 血液与淋巴

血液与淋巴是液态的结缔组织。

三、肌肉组织

肌肉组织主要是由肌细胞组成,肌细胞之间有少量的结缔组织和丰富的血管、神经。肌细胞的形状呈长纤维形,又称为肌纤维。肌纤维具有收缩和舒张的功能。根据肌纤维的结构和功能的特性,肌组织分为骨骼肌、心肌、平滑肌。

(一) 骨骼肌组织

骨骼肌组织的基本成分是骨骼肌纤维。骨骼肌纤维呈长圆柱状,但长短不一。

1. 骨骼肌纤维的类型

1) 红肌纤维(红肌或慢缩肌)

红肌纤维的肌纤维较细,受小运动神经元支配;主要依靠有氧代谢产生的ATP供能;反应速度慢。

红肌纤维周围毛细血管丰富,内含丰富的肌浆、肌红蛋白、糖原、线粒体和各种氧化酶等。但其肌原纤维少而细。这类肌纤维含肌红蛋白多,周围毛细血管丰富呈红色,故称为红肌。

2) 白肌纤维(白肌或快缩肌)

白肌纤维的肌纤维较粗,受大运动神经元支配;反应速度快,收缩力量大,持续时间短,易于疲劳;主要依靠无氧酵解产生的ATP供能。

白肌纤维周围毛细血管少,内含的肌浆、肌红蛋白、糖原、线粒体和各种氧化

酶较红肌纤维少。但其肌原纤维多而粗，脂类物质、ATP和磷酸肌酸(CP)等含量比红肌多。

经研究表明，舞蹈演员的两种肌纤维的构成和他的专业运动有着很大的关系。例如，对于有氧和无氧能力都需要很高的独舞演员，两种肌纤维分配相差不大；然而舞剧普通演员要求耐力比较强，腿部肌肉中慢缩肌纤维占比多，大多数的芭蕾舞舞者的慢缩肌纤维所占比例较高，而在肌肉发达的舞者肌肉中，快缩肌纤维所占比例高。无论舞蹈的运动强度如何，慢缩肌纤维总是会被首先利用，然后才会利用快缩肌纤维。所有的肌肉在不同程度上都有收缩的能力或产生张力的能力。其中，改变肌肉长度的收缩常常被认为是动态收缩，显示了肌肉长度的改变，这将毫无疑问地产生关节的运动。

2. 肌纤维类型与舞蹈选材

舞蹈的类型决定了哪种肌纤维应用的多少，因此根据肌纤维类型进行舞蹈选材是非常重要的。虽然在目前舞蹈领域中这方面的相关研究还接近于空白状态，但是因为舞蹈和体育都属于人体的运动，所以在体育研究中可以找到相关资料，用以参考。例如弹跳能力是衡量舞蹈演员身体运动能力的一项重要指标，快缩肌纤维和慢缩肌纤维的比例一定程度上决定着下肢腿部的爆发力大小，以及弹跳方面的能力高低，这就要求舞蹈选材要重视对于舞蹈演员肌纤维的研究与测试。可以肯定的是，肌纤维类型只是为舞者更加圆满地完成高难度技术性动作提供了一种潜力或者可能，最终表演的成功还是取决于舞者本身的坚持不懈，以及科学的训练和教学等方面。

3. 舞蹈训练对肌纤维类型的影响

关于舞蹈训练是否对肌纤维类型产生影响，有两种不同的观点。大部分的学者认为，人类肌肉中这两种肌纤维的多少是由遗传所决定的，不会受到训练的影响而发生变化。但近年来却有许多研究证明，虽然遗传因素决定了两种肌纤维的组成，但是骨骼肌具有很大可塑性，经过长时间的专业训练也可以让它产生某些适应性变化。例如舞蹈演员经过长时间的耐力训练，便有可能使部分快缩肌纤维转变成慢缩肌纤维。综上所述，舞蹈演员本身要对腿部肌肉和肌纤维做更多了解，以便找到舞蹈演员在训练、演出时更科学的动作方法，减少肌肉损伤，增强舞蹈演员在舞蹈运动时的自我保护意识。

(二) 心肌组织

心肌组织主要构成心脏各房室壁的肌层，其分布于心脏、大血管的根部，由心肌纤维组成。心肌纤维也有横纹，但不明显。在两个细胞间的连接处有呈阶梯状的明显特殊横纹，称为闰盘(见图2-15)。闰盘是相邻两条心肌纤维互相嵌合的连接线，能加固心肌纤维间的紧密连接，使其不易断裂，该处电阻很低，能将兴奋传播到细胞中。

心肌组织能自动节律性的收缩，收缩时间较长，且不出现强直性收缩，不受意识支配。

根据心肌纤维的特点和功能不同，心肌纤维分两种：一种具有收缩功能的心肌纤维，它是构成心肌层的主要成分，是心脏搏动的动力结构；另一种是由部分心肌纤维经过分化形成的具有传导冲动功能的特殊心肌纤维，它构成心肌的传导系统，是维持心脏自动而有

节律性搏动的装置。

图2-15　心肌组织

(三) 平滑肌组织

平滑肌组织由平滑肌纤维组成(见图2-16)。平滑肌肌纤维排列整齐规则，不显现横纹。因平滑肌分布于内脏器官和血管壁内，故称为内脏肌。

平滑肌收缩缓慢，但能持久，不受意识支配，它的伸展性较好，对化学物质也很敏感。

图2-16　平滑肌组织

四、神经组织

(一) 神经元

神经元是神经组织结构和功能的基本单位(见图2-17)，具有感受刺激并传递神经冲动的功能。神经元常见的形态有球形、锥体形、梨形、星形。

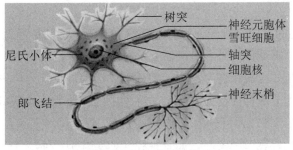

图2-17　神经元组织

1. 神经元的结构

1) 胞体

胞体是神经元的营养和机能中心，由细胞膜、细胞质和细胞核三部分组成。

(1) 细胞核。神经元的细胞核位于细胞体中心，呈球形，核仁大，含有大量的常染色质。

(2) 细胞质。神经元的细胞质具有丰富的尼氏小体和神经原纤维。尼氏小体由粗面内质网和游离核蛋白体组成，是合成蛋白质的主要结构。尼氏小体的数量和大小可随生理状态的不同而发生变化，例如神经元过度疲劳或受到损伤时，尼氏小体变小，数量也减少，甚至消失；当休息或损伤情况好转时，它又恢复原状。

(3) 细胞膜。神经元的细胞膜具有感受刺激和传导冲动的功能。

2) 胞突

根据胞突的形状和功能，胞突可分为树突和轴突。

(1) 树突。树突呈树枝状，分支多，主干较短，具有接受刺激并将神经冲动传入胞体的功能。

(2) 轴突。轴突细而长，每个神经元只有一个轴突。轴突主干有时发出侧支，末端分支多，称为轴突末梢。轴突将胞体传来的神经冲动传至其他神经元或效应器，以支配神经元生理活动(见图2-18)。

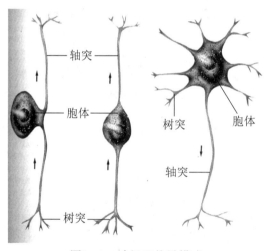

图2-18 神经元传导模式

2.神经元的分类

1) 按神经元功能的不同，神经元可分为感觉神经元、运动神经元、联合神经元

(1) 感觉神经元可感受体内外各种刺激，又称为传入神经元。

(2) 运动神经元与效应器相连，产生运动或分泌活动，又称为传出神经元。

(3) 联合神经元处于两种神经元之间，又称为中间神经元，起联络作用。

2) 按胞突的数目，神经元可分为假单极神经元、双极神经元和多极神经元三种

(1) 假单极神经元只有一个突起，如脊神经元的感觉神经元。

(2) 双极神经元有两个突起，如视觉器官的感觉神经元。

(3) 多极神经元有三个以上突起，如中枢神经元内的运动神经元和联合神经元。

3.神经元之间的联系

神经系统由大量的神经元构成，但神经元之间没有细胞的直接联系，只是彼此接触，

其接触方式为一个神经元的轴突末梢与另一个神经元的树突或胞体或其他部位相接触，这个接触点称为突触。

(二) 神经纤维

神经纤维可分为有髓神经纤维和无髓神经纤维两种。

1. 有髓神经纤维

有髓神经纤维由神经元的突起与包在神经膜外面的一层节段性髓鞘构成。大多数脑、脊神经属于有髓神经纤维。髓鞘由神经胶质细胞的胞膜形成，主要含髓磷脂和蛋白质，具有绝缘作用。神经膜由神经胶质细胞所形成，包在髓鞘或突起的外面，对神经纤维有营养、保护和再生的作用。

2. 无髓神经纤维

在无髓神经纤维中，神经元的突起与神经膜之间没有明显的髓鞘，例如自主神经多属于无髓神经纤维。

(三) 神经胶质细胞

神经胶质细胞形态各异，是神经组织中的支持细胞，具有支持、营养、绝缘和保护神经元的功能。

> **专家指导**
>
> 身体皮肤破损，怎么修复呢？
> 上皮组织无血管，但其下面的结缔组织有营养性结缔组织——血液，因此破损皮肤可以修复。

第二节　器官与系统

一、器官

器官是由多种组织构成，具有一定形态结构并完成某种特定功能的结构单位。组成器官的多种组织中的一种起主导作用，器官的功能就是由起主导作用的组织来实现的。

(一) 肺

肺是重要的呼吸器官，由上皮组织、结缔组织、肌肉组织和神经组织构成。其中，上皮组织起主导作用，所以肺的气体交换功能主要是通过上皮组织来实现的。

(二) 脑

脑是思维活动的器官，由神经组织、结缔组织、上皮组织构成。其中，神经组织起主导作用，它决定了脑具有思维、意识、支配和调节人体活动的功能。

(三) 骨骼

骨骼是运动器官之一，由结缔组织、上皮组织、神经组织构成。其中，结缔组织是骨骼的主要成分，具有支持、保护的功能，是运动杠杆和人体内的"钙磷"仓库。

(四) 心脏

心脏由心肌组织、神经组织、上皮组织、结缔组织等构成。心肌组织是心脏的主要成分，具有节律性收缩与舒张的功能，推动血液运行。

人体内的器官多种多样，但它们不是孤立存在的，而是参与组成器官和系统，在一定的器官和系统中完成特定的生理功能。

二、系统

系统由许多功能相关的器官构成，是以共同完成某种特定的连续性的生理功能的结构。

人体是由九大系统组成的有机整体，这九大系统是运动系统、消化系统、呼吸系统、泌尿系统、神经系统、循环系统、生殖系统、内分泌系统、感觉系统等。这九大系统是人体不可分割的组成部分，在神经系统的主导作用下，通过神经和体液的调节，使人体成为一个有机整体。

(一) 运动系统

运动系统包括骨、关节、骨骼肌。运动系统是人体运动的执行者，完成人体局部或整体位移运动。

(二) 消化系统

消化系统包括口、咽、食管、胃、肠、唾液腺、肝、胆、胰等。消化系统是人体的"食品加工厂"，主管消化、吸收、排除食物残渣等生理功能。

(三) 呼吸系统

呼吸系统包括鼻、咽、喉、气管、支气管、肺等。呼吸系统完成人体内部与外界气体交换的功能。

(四) 泌尿系统

泌尿系统包括肾、输尿管、膀胱、尿道等。泌尿系统是人体的"下水道工程",完成泌尿和排尿功能。

(五) 神经系统

神经系统包括脑、脊髓和神经。神经系统是人体活动的"司令部"和"协调机构",起着支配和调节的功能。

(六) 循环系统

循环系统包括心脏、血管、血液、淋巴结、淋巴管、脾等。循环系统是人体的运输管道,主管物质交换。

(七) 生殖系统

生殖系统包括男性的睾丸、附睾、阴茎、输精管及腺体等;女性的卵巢、输卵管、子宫、阴道及腺体,有繁衍后代的功能。

(八) 内分泌系统

内分泌系统包括垂体、甲状腺、甲状旁腺、胰腺、肾上腺、性腺等内分泌腺,是人体神经系统的助手。

(九) 感觉系统

感觉系统包括眼、耳、鼻、舌、皮肤及本体感受器。感觉系统是人体的"情报站",主要感受并传递各种刺激。

人体各系统的主要器官及功能如表2-2所示。

表2-2 人体各系统主要器官及功能

系统	主要器官	主要功能
运动系统	骨、关节、骨骼肌	完成人体位移运动
消化系统	口、咽、食管、胃、肠、唾液腺、肝、胆、胰	消化、吸收和排除食物残渣
呼吸系统	鼻、咽、喉、气管、支气管、肺	执行气体氧和二氧化碳的交换
泌尿系统	肾、输尿管、膀胱、尿道	泌尿和排尿
神经系统	脑、脊髓和神经	支配和调节人体各种生理功能
循环系统	心脏、血管、血液、淋巴结、淋巴管、脾	运输物质和交换物质
生殖系统	男性:睾丸、阴茎、附睾、输精管及腺体 女性:卵巢、输卵管、子宫、阴道及腺体	繁衍后代
内分泌系统	垂体、甲状腺、甲状旁腺、胰腺、肾上腺、性腺	协助神经系统调节人体各种生理功能
感觉系统	眼、耳、鼻、舌、皮肤	感受并传递各种刺激

第二篇　人体运动的执行体系

　　骨、关节和骨骼肌是人体运动的主要器官，它们占人体总重量的60%～70%。骨与骨之间借助一定的组织连接构成人体的支架，起到支持体重、保护柔软器官的作用，是人体运动的杠杆。

　　人体的运动系统由骨、关节和骨骼肌三部分组成，其功能是实现位移或保持姿势。人体的基本位移运动是杠杆运动，而骨是运动的杠杆；关节起枢纽作用；骨骼肌则是运动的动力部分。三者协调配合，完成各种运动动作。

第三章 骨

第一节 骨概述

骨，即骨骼，主要由骨组织构成。正常成年人共有206块骨，其中170块成双，177块直接参与随意肌运动。青少年在骨化完成以前，骨的数目多于成人。骨的生长受外界环境影响，并随年龄增长而变化。另外，力的作用、内分泌系统的控制和营养条件都对骨的生长有重要影响。

一、人体骨的组成

成人骨206块，人体骨骼组成如表3-1所示。

表3-1　人体骨骼组成

人体骨骼			数目/块		
四肢骨	上肢骨	上肢带骨	4	64	126
		自由上肢骨	60		
	下肢骨	下肢带骨	2	62	
		自由下肢骨	60		
躯干骨	脊柱	椎骨	26	26	206
	胸廓骨	胸骨	1	25	
		肋	24		
颅骨		面颅骨	15	29	80
		脑颅骨	8		
		听小骨	6		

二、骨的形态分类及其力学特征

(一) 长骨

长骨(见图3-1)分布在四肢，分上端和下端，中间为骨干，骨干中空(骨髓腔)。长骨两端的膨大称为骺，幼儿时期长骨干和骺之间有骺软骨，成年人的骺与骨干融合，融合处留

下的痕迹称为骺线。

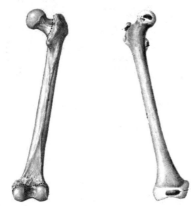

图3-1 长骨

长骨具有如下特征：两端膨大，可增大关节接触面积，减小压强；长度长，可引起大幅度运动；骨干中空，轻便而不影响承载。

(二) 短骨

短骨是分布于承受压力较大、运动幅度小而表现较复杂的部位，例如腕部、踝部(见图3-2)。短骨具有如下特征：形状不规则，近似立方状；承受压力大；灵活。

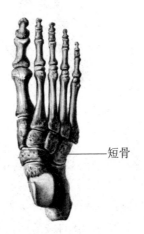

图3-2 短骨

(三) 扁骨

扁骨为板状、薄而宽大，且有曲度(见图3-3)，一般分布于头、胸等处，例如颅盖骨、肋骨、胸骨等。扁骨具有如下特征：宽大，有利于肌肉的附着，保护器官；具有曲度，能缓冲压力。

 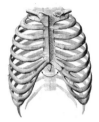

(a) 颅骨前面观　　(b) 胸骨前面观

图3-3　扁骨

(四) 不规则骨

顾名思义，不规则骨呈不规则形状(见图3-4)，分布于颅、脊柱等处。部分骨内有空腔，能减轻骨的重量，起共鸣作用。

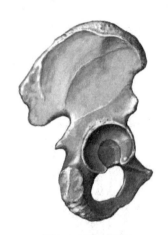

图3-4　不规则骨

三、骨性标志

骨性标志是骨表面因受肌肉牵拉，血管、神经、器官的挤压，形成骨表面的突起、凹陷等形态特征部位。重要骨性标志构成关节的关节面，是重要肌肉与韧带的附着点，也是与测量有关的常用体表标志。

四、骨的基本结构

活体骨由骨膜、骨质和骨髓三部分构成，并有神经和血管分布或附有关节软骨(见图3-5)。

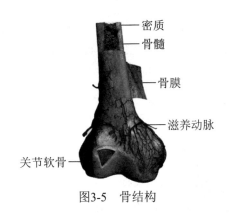

图3-5 骨结构

(一) 骨膜

新鲜骨的表面除关节面以外都覆盖着一层结缔组织,称为骨膜。骨膜由骨外膜和骨内膜构成。

1. 骨外膜

骨外膜由浅层(由致密结缔组织构成,有丰富的血管、神经穿行)和深层(由疏松结缔组织构成,分化出的成骨细胞,有制造新骨质的作用)。

2. 骨内膜

在骨髓腔的表面和松质的腔隙内衬着的薄层结缔组织膜,称为骨内膜。骨内膜较疏松,衬在骨髓腔面、骨小梁的表面及哈佛管内,骨内膜中的细胞分化出的破骨细胞,使骨髓腔不断扩大,起到形成新骨质和破坏、改造已生成的骨质的作用,所以对骨的生长、修复等具有重要意义。老年人骨膜变薄,成骨细胞和破骨细胞的分化能力减弱,因而骨的修复功能减弱。

(二) 骨质

1. 骨密质

骨密质由若干层紧密排列的骨板构成,分布于长骨、骨干及骺的外层,扁骨、短骨外层。骨密质具有很强的抗压、抗扭曲能力。

2. 骨松质

骨松质由许多针状或片状相互交织的骨小梁(骨板)排列而成,其分布于长骨两端、短骨、扁骨及不规则骨的内部。

骨小梁的排列与骨所承受的压(重)力和张力方向一致,能够组成压力曲线和张力曲线,使骨具有轻便、坚固的特点。

由于不同形态的骨的功能侧重点不同,骨密质和骨松质的分布也呈现各自的特色。例如,以保护功能为主的扁骨,其内外两面是薄层的骨密质,叫做内板和外板,中间夹着适量的骨松质,叫做板障,骨髓充填于骨松质的网眼中。以支持功能为主的短骨和长骨的骨骺,外周是薄层的骨密质,内部为大量的骨松质,骨小梁的排列显示两个基本方向:一是与重力方向一致,叫做压力曲线;另一则与重力线相对抗,以适应肌肉的拉力,叫做张力

曲线，两者构成最有效的承担重力的力学系统。以运动功能见长的长管状骨的骨干，有较厚的骨密质，向两端逐渐变薄而与骺的薄层骨密质相续；在靠近骨骺处，内部有骨松质充填，但骨干的骨松质很少，中央形成大的骨髓腔。在承力过程中，长骨骨干的骨密质与骨骺的骨松质和相邻骨的压力曲线，共同构成与压力方向一致的统一功能系统。

不同骨的骨质结构如图3-6所示。

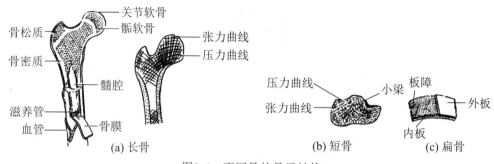

图3-6　不同骨的骨质结构

(三) 骨髓

骨髓分布于骨髓腔内和骨松质网眼内。人体的骨髓分红骨髓、黄骨髓。

1. 红骨髓

红骨髓有造血功能。在幼儿时期，所有骨髓腔都充满了红骨髓，随着年龄增长，除了长骨两端、扁骨和不规则骨的红骨髓终生存在，人体骨髓腔的红骨髓都为脂肪组织所代替，成为黄骨髓。

2. 黄骨髓

黄骨髓无造血功能，当人体大量失血和恶性贫血时，黄骨髓可暂时恢复为红骨髓，从而执行暂时的造血功能。

五、骨的化学成分和物理特征

(一) 化学成分

骨坚硬并具有弹性和韧性，这种特性主要取决于骨的化学成分。骨的化学成分主要由有机质和无机质组成。有机物主要是胶原纤维和黏多糖蛋白，占骨总重量的30%～40%；无机物主要是磷酸钙、碳酸钙和氯化钠等，占骨总重量的60%～70%。

(二) 物理特性

骨内有机物与无机物的比率，随年龄的改变而发生变化。骨的化学成分随年龄增长而发生变化，物理特性也有所不同。

1. 儿童少年

儿童少年骨内有机物较多，有机物与无机物之比可达1∶1左右，故骨的硬度较小，弹

性大，不易发生骨折，但易变形。

2. 成年人

成年人骨内有机物与无机物之比为3∶7，这样的比例，使骨极为坚硬，能承受很大压力。

3. 老年人

老年人骨内无机物含量更多，有机物与无机物之比为2∶8左右，故骨的弹性减小而脆性增大，容易骨折。

六、骨的功能

(一) 支持功能

骨与骨连接构成人体坚固的支架。一方面，骨支撑起各种柔软组织，使人体得到一定的身体轮廓和外形，保持某些器官的特定位置，使血管和神经有规律地定向执行循环和传导功能；另一方面骨支撑起身体局部和全身重量。

(二) 运动功能

骨是运动的杠杆。在神经系统调节下，肌肉收缩可牵引骨以关节为中心做各种运动。

(三) 保护功能

骨构成体腔的壁，保护腔内的重要器官，如脊柱保护脊髓、胸廓保护心和肺、骨盆保护膀胱和子宫等。

(四) 造血功能

骨是重要的造血器官，红骨髓有制造血细胞的功能。

(五) 储备钙和磷的功能

骨盐中的钙和磷参与体内钙、磷代谢，并处于不断变化的状态，因此骨还是体内钙、磷的储备仓库。

七、骨的形成、生长及其影响因素

(一) 骨的形成

骨的生长指骨体积增大的过程。

骨的形成有膜内成骨、软骨内成骨两种形式。

1. 膜内成骨

膜内成骨是从结缔组织的基础上经过骨化而成的过程,此部位称为骨化点,例如颅顶骨和面颅骨等。

2. 软骨内成骨

软骨内成骨是从软骨的基础上经过骨化而成的过程。在骨两端增长,如颅底骨、躯干骨和四肢骨等。软骨内成骨过程如图3-7所示。

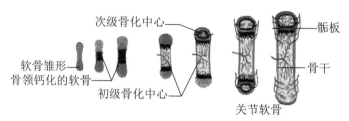

图3-7 软骨内成骨的过程

(二) 骨的生长

骨的生长包括骨的长粗和增长两个过程,并且两个过程是同时进行的。

1. 骨的长粗

骨的长粗主要依靠膜内骨骨化过程。骨髓腔内的骨内膜破骨细胞不断地破坏和吸收骨质,使骨髓腔扩大;骨外膜深层的造骨细胞不断地制造骨质,使骨增粗。

2. 骨的增长

骨的增长依靠软骨内骨骨化过程。骺软骨不断增生和骨化使骨不断增长。骨的增长和骺软骨关系密切。骺软骨分为软骨储备区、软骨增生区、软骨钙化区和成骨区,如图3-8所示。少儿时期,骺软骨不断增生和骨化,使骨不断增长;12~18岁期间,骺软骨生长速度很快,四肢骨生长尤其明显;18岁后,骺软骨生长减弱;最后骺软骨全部骨化,骨干和骨骺融合成一条骺线,骨的长度不再增加,身高不再增高。

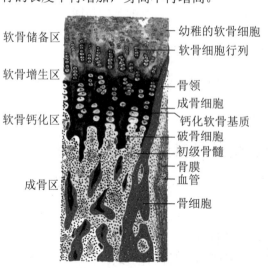

图3-8 骺软骨增长过程

(三) 影响因素

影响骨生长发育的因素很多，主要有遗传、激素、营养、运动和劳动等。

1. 遗传因素

遗传因素是影响骨生长的内在因素，但这个因素可以通过外在因素来改变。

2. 激素因素

激素能影响骨的生长，特别是脑垂体、甲状腺分泌的激素。脑垂体分泌的生长激素能使骺软骨细胞增生繁殖，长骨不断加长。例如幼年时期生长激素分泌不足，形成侏儒症；分泌过多，则形成巨人症。甲状腺功能减退时，骨的生长发育产生障碍，会造成身材矮小、智力低下，形成呆小症。

3. 营养因素

维生素A、D等营养物质对骨的生长发育有重要作用。维生素A有协调成骨细胞和破骨细胞的作用，保持骨的正常生长。维生素A缺乏易导致骨的畸形生长；超量则增强破骨细胞活动，骨变脆，易骨折。维生素D能促进胃肠对钙和磷的吸收，进而影响骨组织钙化。儿童缺乏维生素D易造成佝偻病，成人缺乏维生素D易形成骨质疏松症。

4. 运动和劳动因素

适宜的运动和劳动对后天骨的生长发育影响至关重要。适宜的运动和劳动可促进骨的生长发育，使骨松质的骨小梁排列更加明显，骨密质增粗，骨的结节和粗隆更加突出。但不适宜的运动和劳动，会妨碍骨的生长发育，甚至使骨骼发生畸形。

八、骨龄的概念及测定意义

人的年龄有时间年龄、生物年龄、心理年龄、社会年龄等，骨骼年龄简称骨龄，骨龄是人生物年龄的一种。骨龄指骺和小骨骨化中心出现的年龄和骺与骨干融合的年龄。骨龄可预测儿童少年的身高，判断其发育情况，近年来广泛作为舞蹈、体育等专业选材的依据。

骨龄测定不仅可以预测儿童少年的成年身高，还可以综合了解儿童少年生长发育的情况与规律，及早了解儿童少年的生长发育潜力以及性成熟的趋势，这对一些儿科内分泌疾病的诊断有很大帮助，同时对治疗身材矮小有着很大的指导意义。

九、舞蹈运动对骨的影响

1. 促进骨的生长发育

青少年时期，骨处于骨化过程中，骨中有机物含量多，可塑性大，长骨两端仍保留使骨增长的骺软骨。在进行舞蹈活动中，血液循环加快，保证骨的营养供给，新陈代谢加强，从而促进骨的生长发育。

2. 促进骨增粗

经常参加舞蹈训练的学生，骨表面的隆起更为显著，骨密质增厚，管状骨增粗，骨小

梁配布更符合力学规律。骨的这种良好变化与肌肉的牵拉作用有密切关系。

3. 提高骨的机械性能

舞蹈运动有利于骨形态结构的良好变化，使骨的抗压、抗弯、抗折断和抗扭转等机械性能得到提高。

第二节　全身骨

一、上肢骨

上肢骨由上肢带骨(包括锁骨和肩胛骨)和自由上肢骨(包括肱骨、尺骨、桡骨及手骨)组成。一侧32块，两侧共64块，如表3-2所示。

表3-2　上肢骨组成

单侧上肢骨			数目/块	
上肢带骨	锁骨		1	2
	肩胛骨		1	
自由上肢骨	上臂骨	肱骨	1	30
	前臂骨	尺骨	1	
		桡骨	1	
	手骨	腕骨	8	
		掌骨	5	
		指骨	14	
				32

(一) 上肢带骨

1. 锁骨(见图3-9)

锁骨位于胸廓上方，颈根处皮下，呈"～"形，内侧2/3凸弯向前，外侧1/3凸弯向后。锁骨分为内、外侧两端。内侧端膨大为胸骨端，借关节面与胸骨的锁骨切迹相关节；外侧端为肩峰端，略扁，借关节面与肩胛骨的肩峰相关节。锁骨体较细而弯曲，位置表浅，受暴力时易发生骨折，一般多见于内中1/3交界处。

【教学口诀】

"～"横架胸廓上

内侧粗大胸骨端

外侧扁平肩峰端

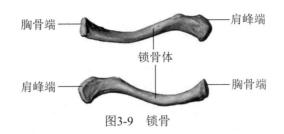

图3-9 锁骨

2. 肩胛骨(见图3-10、图3-11)

肩胛骨位于胸廓背面的上外侧,为不规则的三角形骨板,有两个面、三个缘和三个角。

(1) 两个面:肩胛骨的前面为大而浅的肩胛下窝。背面从内侧向外上方斜行并逐渐隆起的骨嵴,称为肩胛冈,肩胛冈将背面分为上小下大的两个窝,分别叫做冈上窝和冈下窝。肩胛冈的外侧端高耸,叫做肩峰,其内侧缘关节面与锁骨肩峰端构成肩锁关节。

(2) 三个缘:肩胛骨上缘短而薄,靠外侧有一切迹,称为肩胛切迹,切迹的外侧有一突出,称为喙突。内侧缘对着脊柱,又称脊柱缘。外侧缘靠近腋窝,也称腋缘。

(3) 三个角:肩胛骨上角对着第二肋,下角对着第七肋。外侧角有犁形浅窝,称为关节盂。盂的上下方各有一隆起,分别称为盂上结节和盂下结节。

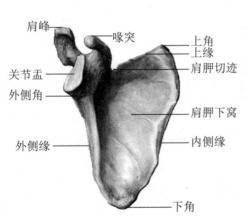

图3-10 肩胛骨前面

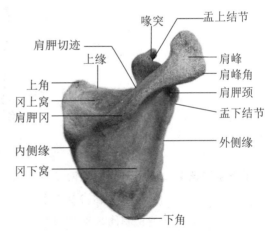

图3-11 肩胛骨后面

【教学口诀】倒▽位于背部上外侧
　　　　　　两面三缘又三角
　　　　　　背部隆起肩胛冈
　　　　　　冈上冈下各一窝
　　　　　　外角凹陷关节盂
　　　　　　盂上盂下有结节
　　　　　　冈外扁平为肩峰
　　　　　　外角前突称喙突

肩峰是测量肩宽的标志,左右肩峰间距为肩宽;肩胛下角是测量胸围的标志。

(二) 自由上肢骨

1. 肱骨(见图3-12)

肱骨是臂部的长管状骨，分为一体两端。

(1) 上端。肱骨上端有一半球形的关节面，称为肱骨头，其与肩胛骨的关节盂相关节。上端还有解剖颈、外科颈、大结节、小结节、大结节嵴、小结节嵴、结节间沟。

(2) 骨体。肱骨体上半呈圆柱形，下半呈三棱柱形。体的中部外侧面有一粗糙的隆起，称为三角肌粗隆。体的中后面有一浅沟，称为桡神经沟。

(3) 下端。肱骨下端的两侧有突起，分别称为内上髁和外上髁。内上髁后下方有一浅沟，称为尺神经沟。下端内侧部有肱骨滑车，其与尺骨相关节；外侧部有肱骨小头，其与桡骨相关节。滑车上方的浅窝，称方冠突窝；肱骨小头上方的浅窝，称为桡窝；下端后面在肱骨滑车上方的深窝，称为鹰嘴窝。

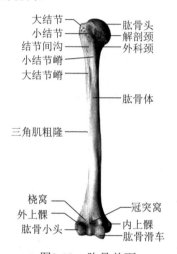

图3-12 肱骨前面

【教学口诀】上端：一头两颈两结节
　　　　　　　　节前称沟节下嵴
　　　　　　骨体：粗隆伴有神经沟
　　　　　　下端：内上髁外上髁
　　　　　　　　后面有一鹰嘴窝
　　　　　　　　内有滑车冠突窝
　　　　　　　　外有小头及桡窝

2. 尺骨(见图3-13)

尺骨位于前臂内侧，分为一体两端。

(1) 上端。尺骨上端粗大，前面有一半月形的凹陷关节面，称为滑车切迹，其与肱骨滑车相关节；滑车切迹前上方的突起称为鹰嘴，前下方的突起称为冠突；冠突下方有一粗隆，称为尺骨粗隆。冠突外侧的凹陷称为桡切迹，其与桡骨环状关节面相关节。

(2) 骨体。尺骨体呈三棱柱形，上粗下细。外侧缘锐利，称为骨间缘。

(3) 下端。尺骨下端呈圆球状，称为尺骨头，其外侧有一关节面，称为环状关节面，其与桡骨的尺切迹相关节。尺骨头后内侧有向下的突起，称为茎突。

【教学口诀】上端：滑车切迹突嘴间
　　　　　　　　突下粗隆外有迹
　　　　　　骨体：骨间缘
　　　　　　下端：小头茎突关节面

3. 桡骨(见图3-13)

桡骨位于前臂外侧，分为一体两端。

(1) 上端。桡骨上端形成扁圆形的桡骨头，头的上面有凹陷的桡骨头凹，其与肱骨小头相关节。桡骨头周缘有环状关节面，与尺骨的桡切迹相关节。桡骨头下方为桡骨颈，颈的内下方有一较大的粗糙隆起，称为桡骨粗隆，其是肱二头肌的抵止处。

(2) 骨体。桡骨体呈三棱柱形，内侧缘锐利，称为骨间缘。

(3) 下端。桡骨下端粗大，侧面有一关节面，称为腕关节面，其与腕骨相关节；内侧的凹陷，称为尺切迹，与尺骨环状关节面相关节；外侧向下的突起，称为茎突。

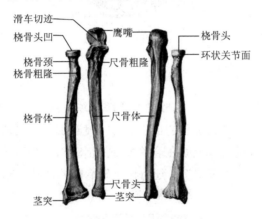

图3-13　尺骨和桡骨

4. 手骨(见图3-14)

手骨由腕骨、掌骨和指骨组成。

1) 腕骨

腕骨是短骨，共8块，分为两列，每列各4块，均以其形状命名。近侧列为舟骨、月骨、三角骨和豌豆骨；远侧列为大多角骨、小多角骨、头状骨和钩骨。两列腕骨的背侧面隆凸，掌侧面凹陷，形成腕骨沟。

【教学口诀】舟月三角豆
　　　　　　大小头钩骨
　　　　　　摔跤若易折
　　　　　　先查舟月骨

2) 掌骨

掌骨由5块小型长骨组成，分别称为第一、二、三、四、五掌骨。每节掌骨可分为掌

骨底、掌骨体和掌骨头三部分。第一掌骨底为鞍状关节面,其余为平面关节。掌骨头为半球状关节头。

3) 指骨

指骨共14块,除拇指只有两节外,其余均为三节。三节指骨分别称为近节指骨、中节指骨和远节指骨。除近节指骨底为球窝形关节面,其余各关节面均为滑车形关节面。

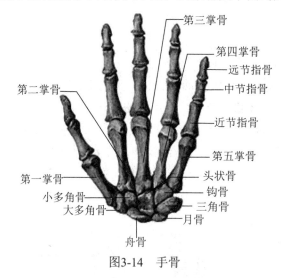

图3-14 手骨

专家指导

上肢骨与舞蹈训练关系

上肢带的各种运动,对增大上肢的自由运动幅度和加大其灵活性有重要作用,上肢关节由胸锁关节、肩锁关节组成。上肢在肩关节处的活动与肩带运动是分不开的。例如舞姿中的"含""腆""耸肩""沉肩",还有风火轮肩部的环转等动作。

二、下肢骨

下肢骨由下肢带骨(左、右髋骨)和自由下肢骨(股骨、髌骨、胫骨、腓骨和足骨)组成。下肢骨共62块,单侧31块,左右对称。

表3-3 下肢骨组成

单侧下肢骨			数目/块	
下肢带骨	髋骨		1	1
自由下肢骨	大腿骨	股骨	1	30
	膝盖骨	髌骨	1	
	小腿骨	胫骨	1	
		腓骨	1	
	足骨	跗骨	7	
		跖骨	5	
		趾骨	14	

(总计31)

(一) 下肢带骨——髋骨

髋骨为不规则的扁骨，位于躯干下端的两侧，左右各一，构成骨盆侧壁，是连接下肢与躯干的骨。髋骨上部为扁板状的骨块，中部窄厚，外侧有一深窝称为髋臼，下部有一大孔称为闭孔。髋骨由髂骨、坐骨和耻骨3块骨借软骨连接而成(见图3-15、图3-16)。16岁左右，软骨骨化，结合成一块髋骨。

1. 髂骨

髂骨在三骨中最大，位于髋骨的后上部，分为髂骨体和髂骨翼两部。

(1) 髂骨体肥厚不规则，构成髋臼的上部。

(2) 髂骨翼扁薄，上缘弯曲成S形处，称为髂嵴；髂骨翼前端有髂前上嵴、髂前下嵴，后端有髂后上棘、髂后下棘。髂骨翼内面光滑且凹陷处，称为髂窝。髂骨翼后面有耳状面，与骶骨耳状面相关节；耳状面后上方有一粗隆，称为髂粗隆。

2. 坐骨

坐骨构成髋骨的后下部，分为坐骨体和坐骨支两部分。坐骨体形成髋臼的后下部。坐骨体的后缘有一向后伸出的三角形骨突，称为坐骨棘。坐骨棘与髂后下棘之间的骨缘呈弧形凹陷，称为坐骨大切迹，坐骨棘下方的骨缘小缺口，称为坐骨小切迹。由体向下延续为坐骨上支，继而转折向前内方，称为坐骨下支，其前端与耻骨下支相连。坐骨上、下支移行处的后部，骨面粗糙而肥厚，称为坐骨结节，是坐位时体重的承受点。

3. 耻骨

耻骨构成髋骨前下部，分为耻骨体、耻骨上支、耻骨下支3部分。耻骨体构成髋臼的前下部。耻骨上、下支移行处的内侧面为一卵圆形粗糙面，称为耻骨联合面，与对侧同名面之间以纤维软骨连接，构成耻骨联合面。耻骨上支的上缘有一锐利的骨嵴，称为耻骨梳，其后端起于髂耻隆起，前端终于耻骨结节。耻骨结节内侧的骨嵴，称为耻骨嵴。

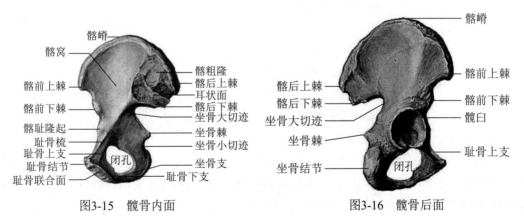

图3-15 髋骨内面　　　图3-16 髋骨后面

髋骨在未骨化之前可塑性很大，舞蹈训练中大幅度的踢腿动作可促进髋骨的发育，但应注意运动量的安排。在跳跃落地时，舞者尤其要注意保持正确的落地姿势，否则会引起大腿骨与髋骨的冲撞，这种冲撞可能会引起骨骼微小错位，影响骨盆发育。

(二) 自由下肢骨

1. 股骨(见图3-17)

股骨位于大腿处,是人体中最长、最粗的骨,占身高的1/4左右。股骨分为一体两端。

(1) 上端。股骨上端有一球形突起,称为股骨头,与髋臼相关节。股骨上端还有股骨头凹、股骨颈、大转子、小转子、转子间线、转子间嵴。

(2) 骨体。股骨体近似圆柱形,略向前凸,其前面光滑后面有一纵行的骨嵴,称为粗线。粗线分叉形成外侧唇和内侧唇。外侧唇向上延续处,称为臀肌粗隆;内侧唇向上延续处,称为耻骨肌线。

(3) 下端。股骨下端内外侧膨大并向后突出,分别称为外侧髁和内侧髁;内、外侧髁之间有一窝,称为髁间窝;内、外侧髁的侧面上各有一突起,分别称为内上髁和外上髁;在内、外侧髁的前方有一关节面,称为髌面。

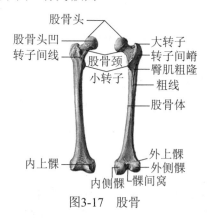

图3-17 股骨

【教学口诀】上端:一头一颈两转子
　　　　　　　　转间称线转后嵴
　　　　骨体:前弓后粗隆
　　　　　　　粗线内外唇
　　　　下端:内侧髁外侧髁
　　　　　　　内上髁外上髁
　　　　　　　前髌面后腘窝

2. 膝盖骨——髌骨(见图3-18)

髌骨是人体最大的籽骨,外形似栗子,底朝上,尖朝下,被股四头肌肌腱包裹,髌骨的前面粗糙,后面光滑,与股骨下端的髌面相连接,参与构成膝关节。髌骨虽小,但具有保护股骨关节面,增大股四头肌拉力角(力臂)的作用。

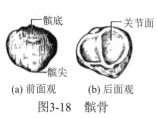

(a) 前面观　(b) 后面观
图3-18 髌骨

3. 胫骨(见图3-19)

胫骨为三棱柱状粗大长骨，位于小腿内侧，是小腿的主要负重骨。胫骨也分为一体两端。

(1) 上端。胫骨上端膨大，向两侧突出部分，分别称为内侧髁和外侧髁；两髁之间称为髁间隆起；两髁上面光滑的关节称为关节面，其与股骨内外侧髁相关节。在外髁后下方有一关节面，称为腓骨关节面，其与腓骨头相关节。上端前面有粗糙隆起，称为胫骨粗隆。

(2) 骨体。胫骨体呈三棱柱状。外侧缘粗糙，为小腿骨间膜所附着，故称为骨间缘；骨体后面上方有比目鱼肌线。

(3) 下端。胫骨下端内侧向下有一突起，称为内踝。内踝外侧的关节面，称为内踝关节面，与距骨相关节；外侧有切迹，称为腓切迹，其下面称下关节面，与距骨相关节。

【教学口诀】上端：髁间隆起两髁间
　　　　　　　　腓关节面外髁下
　　　　　　　　胫骨粗隆于前下
　　　　　　骨体：骨间缘
　　　　　　下端：内踝切迹关节面

4. 腓骨(见图3-19)

腓骨细长，位于小腿外侧，不与股骨相关节。腓骨也分为一体两端。

(1) 上端。腓骨上端称为腓骨头，内上方有腓骨关节面，与胫骨相关节。

(2) 骨体。腓骨体呈三棱柱状，内侧缘锐利，称为骨间缘。

(3) 下端。腓骨下端呈三角形膨大，称为外踝。腓骨内侧下面有关节面，称为外踝关节面，与距骨相关节。

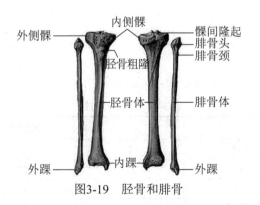

图3-19　胫骨和腓骨

5. 足骨(见图3-20)

足骨由跗骨、跖骨和趾骨组成。

(1) 跗骨。跗骨有7块，都是短骨，位于足的后半部，是脚背的主要骨骼。跗骨包括跟骨、距骨、舟骨、骰骨各1块，楔骨3块。它们排成三列，前列由内向外为3块楔骨和骰骨；中列为舟骨；后列为距骨及其下面的跟骨。跟骨位于足的后下部，是最大的跗骨。在跟骨的后下方有一较大的粗糙隆起，称为跟结节，其是跟腱的附着处，在跟骨的上方、前

方均有关节面,分别与距骨、舟骨构成关节。距骨位于跟骨上方,小腿骨下方,距骨的上面有凸起关节面,称为踝关节头,其与小腿骨下方相连,构成踝关节。

图3-20 足骨

【教学口诀】距上、跟下、舟在前

舟连3楔,骰在外

(2) 跖骨。跖骨位于跗骨和趾骨间,由内向外数依次为第一、二、三、四、五跖骨。

由于舞蹈站位及半脚尖站立,第一跖骨头为支撑点,负重较大,因此,训练有素的舞蹈演员的第一跖骨较常人粗大。

(3) 趾骨。趾骨较指骨短小,共14块。拇趾有两节趾骨,其余各趾有三节趾骨。

专家指导

<center>频繁跳跃训练易患小腿骨疲劳性骨膜炎?</center>

频繁跳跃训练,骨易发生扭曲和变形。青少年的骨骼正处于生长旺盛时期,脊柱生理弯曲较成年人小,缓冲作用较差,若长时间在坚硬地面上练习跳跃,会对下肢骨骼的骨化点产生过大、过频的刺激,从而影响骨骼的生长发育,引起小腿骨疲劳性骨膜炎,严重者会导致疲劳性骨折。为防止青少年脊柱、胸廓、骨盆及下肢变形,舞者在训练中要注意培养正确的坐姿、站姿,培养良好的自由化姿态,培养学生掌握正确的动作要领,并在日常生活中注意保持良好的身体姿态。

三、躯干骨

躯干骨51块,包括椎骨、胸骨、肋,如表3-4所示。

表3-4 躯干骨组成

躯干骨		数目/块		
椎骨	颈椎	1	1	51
	胸椎	24	24	
	腰椎	7	26	
	骶骨	12		
	尾骨	5		
胸骨		1		
肋		1		

(一) 椎骨

婴幼儿椎骨共33块,成人椎骨26块,根据所在部位。椎骨分为颈椎(7块),胸椎(12

块),腰椎(5块),骶骨(幼儿5块、成人1块),尾骨(幼儿4块、成人1块)。

1. 椎骨的一般形态(见图3-21)

(1) 每块椎骨都有1个椎体、1个椎弓、1个椎孔、7个突起,椎体在前、椎弓在后。

(2) 椎体主要由骨松质构成,有一薄层骨密质。

(3) 由椎体与椎弓围成的孔为椎孔。所有椎孔连贯起来即成为椎管,其内容纳脊髓。

(4) 椎弓由椎弓根和椎弓板构成。椎弓根上下缘各一个凹陷分别称为椎上切迹和椎下切迹。两个相邻椎骨的上下切迹围成椎间孔,内有脊神经和血管。从椎弓上发出7个突起称为棘突,向两侧的两个突起称为横突。向上和向下的两对突起,分别称为上关节突和下关节突。

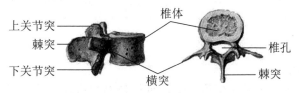

图3-21 椎骨的一般形态

【教学口诀】前体后弓围成孔
椎弓板上七突起
左右横突成一对
上下两对关节突
棘突朝后仅一个

2. 各部分椎骨的主要形态特征

1) 颈椎

颈椎共7个,第一、二、七颈椎属特殊椎骨,将单独介绍。一般颈椎椎体较小,横突上有横突孔,此孔是椎动脉和椎静脉通道。颈椎棘突短而分叉,关节突的关节面近似水平位。

(1) 第一颈椎(C_1)如图3-22所示。第一颈椎也叫寰椎,由前弓、后弓和侧块构成。前弓后面关节面,称为齿突凹关节面,其与第二颈椎齿突相关节。侧块上面椭圆形凹陷,称为上关节凹,其与枕骨髁相关节。侧块下面圆而平的下关节面与第二颈椎相关节。

(2) 第二颈椎(C_2)如图3-23所示。第二颈椎也叫枢椎,其椎体上方有一指状突起,称为齿突。齿突的两侧各有一个关节面,称为上关节面,其与寰椎下关节面相关节。

(3) 第七颈椎(C_7)如图3-24所示。第七颈椎也叫隆椎,其棘突特别长,呈水平状,末端不分叉,形成结节。低头屈颈可摸及,是记数椎骨序数的骨性标志,也是舞蹈选材的人体体表标志之一。

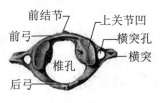

图3-22 第一颈椎上面观

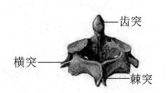

图3-23 第二颈椎后面观

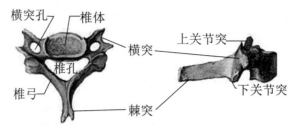

图3-24 第七颈椎结构

舞蹈演员要求形体修长，下肢长度与躯干差距有严格标准，芭蕾选材更为严格，要求下肢比躯干至少长12cm。如何测量呢？由第七颈椎与第一胸椎间的缝隙为起点，至臀横纹(臀线)为躯干长；臀横纹(臀线)至足底为下肢长。舞蹈选材时，下肢越长越好。因儿童少年发育先长腿，后长躯干，等到发育完全，下肢与躯干间差距会缩短，故挑选时应以下肢越长越好。舞蹈演员四肢修长，舞蹈表演时才显得舒展、大方。

2) 胸椎(见图3-25)

胸椎共12块，椎体从上和下依次渐大，椎体外侧的后方上下各有一浅凹，分别称为上肋凹和下肋凹，与肋头相关节。横突尖有一凹面，称为横突肋凹，与肋结节相关节。棘突呈瓦状。

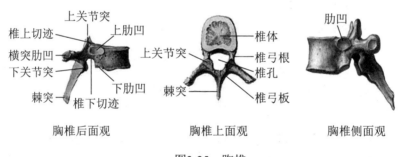

图3-25 胸椎

3) 腰椎(见图3-26)

腰椎共5块，其椎体厚大，棘突呈板状水平向后。上下关节的关节面呈矢状位。

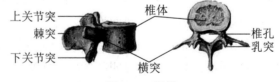

图3-26 腰椎

4) 骶骨(见图3-27)

骶骨构成骨盆后壁，其由5个骶椎合成，呈倒三角形，上面为底，下端为尖。中央部为5个椎体连成的骶骨体，两侧为骶骨翼，后面椎板融合围成中空的骶管。骶骨体上面前缘凸出，称为岬。骶骨底与第五腰椎相关节，骶骨尖与尾骨相关节。骶骨两侧上方有耳状面，与髂骨相关节。骶骨前面光滑，有4对骶前孔；后面粗糙，有4对骶后孔。孔内有神经和血管经过。

5) 尾骨(见图3-28)

尾骨由4块退化的尾椎融合而成,呈三角形,上接骶骨,下端游离。

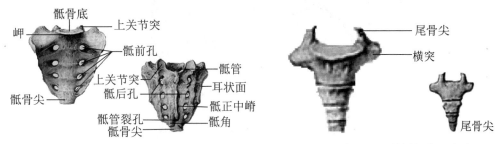

图3-27 骶骨前面及后面　　　图3-28 尾骨前面及后面

(二) 胸骨

胸骨是一块长形扁骨,位于胸前正中皮下,由胸骨柄、胸骨体和剑突三部分组成(见图3-29)。胸骨柄上缘的两侧有锁切迹,与锁骨构成关节。胸骨柄和胸骨体两侧缘共有7对肋切迹,分别与第一～七对肋软骨相接。在胸骨柄与胸骨体的连接外隆起形成胸骨角,胸骨角是重要的骨性标志,也是计数肋骨的标志。胸骨角两侧与第二肋平齐。

【教学口诀】胸骨形似一把剑
　　　　　　上柄中体下刀尖
　　　　　　柄体交界胸骨角
　　　　　　平对二肋是特点

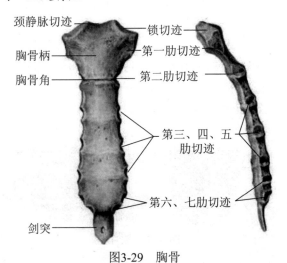

图3-29 胸骨

(三) 肋

肋位于胸廓的侧面和前、后面,形状扁长弯曲。肋由肋骨与肋软骨构成,呈长条形。第一～七对肋的前端与胸骨相连接,称为真肋,第八～十二对肋不直接与胸骨相连接,称为假肋,其中第十一、十二对肋前端游离,又称为浮肋。第七肋最长,上下渐次缩小。第

七肋、第二肋、第一肋如图3-30所示。

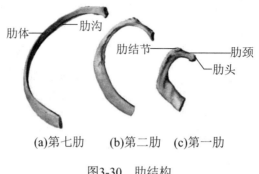

图3-30　肋结构

四、颅骨

颅骨是头部的支架，由23块形状不同的骨连接而成，容纳并保护脑、眼、耳、鼻及口等器官。容纳脑的部分叫脑颅骨，大致呈卵圆形，位居全颅的上后部。颅骨的前下部为面颅骨，主要由眶腔、鼻腔和口腔组成。耳位于颞骨内，外面仅见外耳门。脑颅和面颅可由眶上缘至外耳门上缘连线分界。

(一)脑颅骨

脑颅骨共8块，包括不成对的额骨、枕骨、筛骨、蝶骨和成对的顶骨、颞骨。

(二)面颅骨

面颅骨共15块，包括不成对的下颌骨、犁骨、舌骨和成对的上颌骨、颧骨、鼻骨、泪骨、腭骨和下鼻甲骨，如图3-31所示。

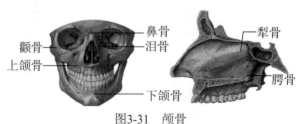

图3-31　颅骨

第四章
运动的枢纽——关节

第一节 骨连接

一、骨连接的类型

骨与骨之间借结缔组织相连接的部位，称为关节或骨连接。依据连接的不同方式，骨连接可分为直接连接和间接连接两种类型。直接连接分为纤维连接、软骨连接和骨性结合。间接连接又称关节，这是本章主要内容。

(一) 直接连接

1. 纤维连接

两骨之间以少量结缔组织直接相连，形成纤维连接。纤维连接间无缝隙、不具有活动性或仅有微小活动性，又称为无腔隙连接或不动关节，例如小儿颅骨之间的连接(见图4-1)。

图4-1 纤维连接(小儿颅骨)

2. 软骨连接

两骨之间借少量软骨组织相连，形成软骨连接，例如椎体间的连接(见图4-2)、肋软骨(见图4-3)、耻骨联合(见图4-4)。

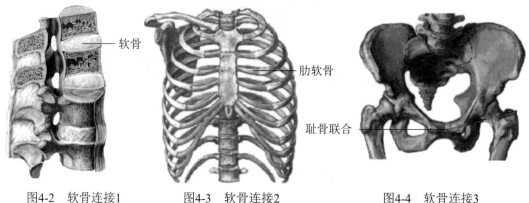

图4-2　软骨连接1　　　　图4-3　软骨连接2　　　　图4-4　软骨连接3

3. 骨性结合

两骨之间借骨组织相连，形成骨性结合，例如成人髋骨连接(见图4-5)。

图4-5　骨性结合(髋骨)

(二) 间接连接

间接连接又称关节，或可动关节，或滑膜关节，是骨连接的最高分化形式。骨与骨的相对面之间无直接连接，相对骨面间有腔隙，充以滑液，借其周围的结缔组织相连，具有较大的活动性。

二、关节结构

(一) 关节的基本结构

关节的基本结构有关节面、关节囊、关节腔，这些结构是每一个关节所必备的，又称关节三要素，如图4-6所示。

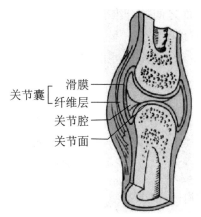

图4-6 关节的基本结构

1. 关节面

各骨相互接触处的光滑面，称为关节面。相连接的两关节一般为一凸一凹，凸的一面称为关节头，凹的一面称为关节窝。关节面间有少许滑液，可减少关节面之间的摩擦。关节上覆盖着一层关节面软骨，该软骨多为透明，且表面光滑。关节软骨具有压缩性和弹性，具有缓冲和润滑的能力。关节软骨内无血管和神经分布，由滑液供给营养。

2. 关节囊

关节囊是膜性结缔组织囊，附着于相连骨的关节面周围，封闭住关节腔，分为外表纤维层和内面滑膜层。

纤维层由致密结缔组织构成，负重小，灵活性较好，较薄，较松弛，具有连接、加固的作用，还能保持关节完整性。

滑膜层由疏松结缔组织和覆盖其表面的特殊滑膜细胞构成，薄而光滑，紧贴在纤维层的内面。滑膜上皮可分泌滑液，滑液是透明蛋白样黏液，具有润滑和营养关节软骨的功能。

3. 关节腔

关节囊滑膜层与关节软骨所围成的密闭腔隙，称为关节腔。关节腔内为负压，对维持关节的稳固性具有一定作用。正常关节腔内有少量滑液，滑液具有润滑作用，可减少关节面之间的摩擦。

(二) 关节的辅助结构

关节的辅助结构指为增大关节的灵活性或稳固性而分化的结构，包括韧带、关节内软骨、滑膜囊和滑膜襞等。

1. 韧带

韧带由致密结缔组织构成。关节囊外的韧带，称为外韧带，如胫腓侧副韧带；位于关节腔内的韧带，称为内韧带，如前后交叉韧带。部分韧带由肌腱形成，如髌韧带。韧带具有限制关节运动幅度，增加关节稳固的功能。

2. 关节内软骨

关节内软骨是关节腔内纤维软骨，有关节盘、关节唇两种。

(1) 关节盘是位于两关节面之间的纤维软骨板，其边缘附着于关节囊内面，将关节腔分为两部(见图4-7)。有的关节盘不完整，呈半月形，称为关节半月板(见图4-8)。关节盘可调整关节面更为适配，减少外力对关节的冲击和震荡。

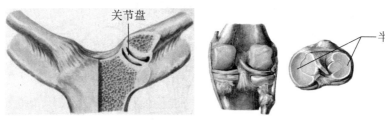

图4-7 关节辅助结构——关节盘　　图4-8 关节辅助结构——半月板

(2) 关节唇是关节窝周围的纤维软骨构成的环。例如肩关节的盂唇(见图4-9)、髋关节的盂唇。关节唇具有增大关节面，加深关节窝的功能。

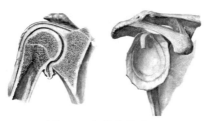

图4-9 肩关节关节唇

3. 滑膜囊

关节囊的滑膜层从纤维层的薄弱部位向外膨出形成的结构，称为滑膜囊。滑膜囊位于肌腱与骨面之间(如膝关节的髌上囊)，有减少运动时肌腱与骨面之间摩擦的功能。

4. 滑膜襞

关节囊的滑膜层向关节腔内凸入形成的结构，称为滑膜襞，例如膝关节腔内的翼状皱襞。滑膜襞可填充过大的关节腔，增加关节的稳固性；也可扩大滑膜面积，有利于滑液的分泌和吸收。

三、关节的运动

关节的运动通常指人体的某一运动环节在某一平面内绕某个轴进行的运动。运动环节指人体中能以关节为中心进行转动的部分，例如头、躯干、上臂、前臂、手等。

(一) 人体运动基本术语

因为舞蹈动作中需要随时改变身体方向以及上下肢的位置，所以用标准解剖学位置管理运动姿势方向很重要。为了正确、清楚地说明人体各部位的位置关系、结构和功能，特统一规定了人体解剖学姿势及方位、轴和面等术语。

1. 标准解剖学姿势

人体直立,两眼平视;两足并拢,足尖朝前;两臂下垂,掌心朝前(见图4-10)。

图4-10 标准解剖学姿势

2. 常用解剖学位置和方位术语(见表4-1)

表4-1 常用解剖学位置和方位术语

类型	术语	含义
位置术语	仰卧	背部朝下平躺
位置术语	俯卧	面部朝下平躺
方位术语	上	靠近头顶
方位术语	下	靠近足底
方位术语	前	靠近身体腹侧面或距体腹侧面近者为前
方位术语	后	靠近身体背侧面或距体背侧面近者为后
方位术语	内侧	距中线近者或朝向中线者为内侧
方位术语	外侧	距中线相对远者或朝向侧面者为外侧
方位术语	近侧	距四肢末端、躯干或身体中心近者为近侧
方位术语	远侧	距四肢末端、躯干或身体中心远者为远侧
方位术语	浅	距皮肤近者为浅
方位术语	深	远离皮肤而距人体内部中心近者为深
方位术语	掌面(掌侧)	解剖学位置站立时,手的前面
方位术语	背面(背侧)	解剖学位置站立时,手的后面、脚的上面
方位术语	跖面(屈面)	解剖学位置站立时,脚的底部

3. 基本面、基本轴及其运动

根据解剖学知识,假设人体有三种互相垂直的基本面和基本轴,是运动环节的转动轴,如图4-11所示。

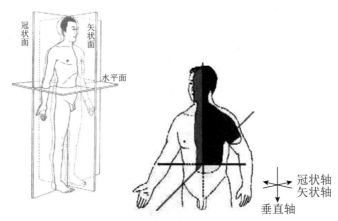

图4-11 人体基本面与基本轴

(1) 冠状面与矢状轴及其运动。

冠状面指沿左右方向,将人体分为前、后两部分的剖面,也称额状面。

矢状轴指呈前后方向,并与垂直轴呈垂直交叉的轴。

冠状面与矢状轴的运动指运动环节在冠状面内,绕矢状轴,完成外展内收的运动。例如侧弯腰、旁擦地等。

(2) 矢状面与冠状轴及其运动。

矢状面指沿前后方向,将人体分为左、右两部分的剖面。

冠状轴指呈左右方向,与矢状面相互垂直的轴。

矢状面与冠状轴的运动指运动环节在矢状面内,绕冠状轴,完成前屈后伸的运动,例如前弯腰、后弯腰、指腿等。

(3) 水平面与垂直轴及其运动。

水平面指与地平面平行,将人体分为上、下两部分的剖面。

垂直轴指呈上下方向,并与水平面相垂直的轴。

水平面与垂直轴的运动指运动环节在水平面内,绕垂直轴,完成旋内、旋外的运动。例如横拧、涮腰等。

例如,双臂从一位到五位的移动就是发生在矢状面的移动;挺胸就是发生在冠状面的移动,不出现其他无效动作,就像在沿着想象的玻璃平面弯曲。又如,在各种街舞动作中,髋部内外旋转这种运动展示了髋部沿水平面的运动。

舞蹈的科学训练必须是建立在科学的人体结构之上,矢状面和冠状面出现问题,关联着整个运动环节。冠状面体态的问题不仅影响水平面的运动,也会影响人体水平面上的功能性运动。例如,足内翻会导致胫骨外伸,股骨相对内旋(也会出现外伸),骨盆出现后倾;足外翻会导致胫骨出现外伸,股骨出现内伸,骨盆则会前倾。可见,了解解剖学知识,懂得基本面和基本轴,了解各个关节之间会产生的影响,才能进行科学的舞蹈训练,准确找出舞蹈训练者可能会出现的问题,避免盲目训练。例如,若矢状面出现了问题,就

能判定舞者髋关节的前屈和后伸的范围不够好,也会影响踝关节的前屈和后伸,从而影响腰部脊柱的前屈和后伸的活动范围。

(二) 舞蹈训练中的基本运动模式

舞蹈训练其实就是一个个动作的训练,需要结合人体结构。我们把舞蹈训练的运动模式归纳为屈、伸、外展、内收、旋内、旋外、环转7种。

1. 屈与伸

运动环节绕冠状轴转动,向前运动为屈;向后运动为伸。但膝关节与踝关节运动相反,下前腰为躯干屈(见图4-12),下后腰为躯干伸(见图4-13);绷脚为屈(见图4-14),勾脚为伸(见图4-15)。

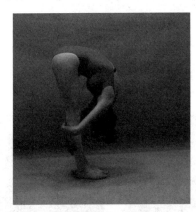

图4-12 前腰

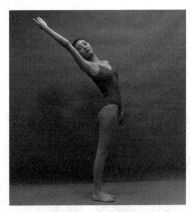

图4-13 下后腰

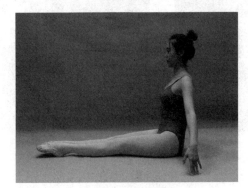

图4-14 绷脚

图4-15 勾脚

2. 外展与内收

运动环节绕矢状轴转动,远离正中面为外展;靠近正中面为内收。例如舞蹈中的旁腰为躯干外展(见图4-16)。

图4-16 旁腰

3. 旋内与旋外

运动环节绕垂直轴转动,向内转动为旋内;向后向外转动为旋外,如图4-17所示。例如舞蹈中下肢的"开"即为旋外(见图4-18),"关"即为旋内(见图4-19)。

图4-17 上肢旋内、大腿旋外 图4-18 "开" 图4-19 "关"

4. 环转

凡有两个轴的关节均可做环转运动。

四、关节的分类

(一) 根据关节的运动轴数目和关节面的形状分类

1. 单轴关节

运动环节只能绕一个运动轴运动的关节,称为单轴关节,其包括屈戌关节和车轴关节。

(1) 屈戌关节,又称滑车关节,其关节头呈滑车状,关节窝为相应的凹面,仅能绕冠

状轴做屈伸运动，例如指关节。

(2) 车轴关节，又称圆柱关节，其关节头呈圆柱状，关节窝为相应的弧形凹面，仅能绕垂直轴做旋转运动，例如桡尺近侧和远侧关节。

2. 双轴关节

运动环节可绕两个运动态轴运动的关节，称为双轴关节，其包括椭圆关节和鞍状关节。

(1) 椭圆关节的关节头呈椭圆形，关节窝为相应的弧形凹面，例如桡腕关节。

(2) 鞍状关节的相对应的关节面均呈马鞍形，彼此成十字形交叉，例如第一腕掌关节。

3. 多轴关节

运动环节可绕3个运动轴运动的关节，称为多轴关节，其包括球窝关节和平面关节。

(1) 球窝关节的关节头呈球形，关节窝为相应的凹面。

球窝关节可绕冠状轴做屈伸运动；绕矢状轴做内收、外展运动；绕垂直轴做旋转运动；还可做环转运动，如肩关节。

(2) 平面关节的关节面为曲度很小的平面，可视为直径很大的球体的一部分。平面关节的面积差小，关节囊牢固，虽然拥有多轴，但运动幅度很小，又称为微动关节，例如腕骨间关节。

(二) 根据关节的结构分类

根据关节的骨数，可将关节分为单关节和复关节。

1. 单关节

单关节由两块骨构成，例如肩关节。

2. 复关节

复关节是指两个或两个以上关节包在一个关节囊内能单独运动的关节，例如肘关节。

(三) 根据关节的运动特点分类

根据关节的运动特点，可将关节分为单动关节和联合关节。

1. 单动关节

单动关节能单独进行活动，例如肩关节。

2. 联合关节

两个或两个以上结构独立的关节同时进行运动，共同完一个动作，这种关节称为联合关节，例如前臂桡尺近侧和远侧关节。

五、影响关节活动幅度与稳固性的因素

关节活动幅度与人体柔韧性密切相关，它是舞蹈演员柔韧素质的具体表现。关节的形态结构决定了关节的功能。每个关节都有各自的特点。一般来说，活动幅度大的关节其稳固性必然差，稳固性好的关节其活动幅度也不会太大。

影响关节活动幅度及稳固性的因素主要有以下几种。

(一) 相邻骨关节面大小的差异

构成关节的相邻骨关节面的面积大小差异越大,关节的活动幅度也越大;但关节稳固性则相应减弱,肩关节就是如此。

(二) 关节周围的骨突的大小

关节周围的骨突能妨碍环节运动,影响关节的活动幅度。例如舞蹈演员绷脚幅度的大小均受到跗骨结构及其相互排列的影响。

第一个和第二个影响因素,对于关节活动幅度来讲是不可改变的,是骨组织本身结构的问题,属于先天因素,所以在舞蹈演员选材过程中,要强调和重视学生的先天条件;若先天条件不足,后天训练会达不到预期效果,甚至还会导致身体损伤。

(三) 关节囊的厚薄与松紧

关节囊若薄而松弛,则关节活动幅度大,例如肩关节;关节囊若厚而紧张,则关节稳固性强,例如髋关节。

(四) 关节韧带的多少与强弱

关节韧带越多越强,关节就越稳固,而关节活动幅度则越小,如髋关节;若关节韧带少而薄弱,则关节的活动幅度就越大,稳固性则相应减弱,例如肩关节。

(五) 关节周围的肌肉状况

关节周围肌肉的伸展性强、弹性好,关节的活动幅度就大;反之,则关节的活动幅度就小。

关节周围肌肉等软组织体积大小也会影响关节的活动幅度,例如舞蹈演员发胖,尤其是腰围增粗,就会影响旁腰、后腿等动作的幅度。

关节囊、关节韧带及肌肉等状况可以通过专门、系统的训练来提高,即这三项的伸展性可以通过后天训练来改变。

(六) 对抗肌协调放松能力

原动肌工作时,对抗肌协调放松能力强,关节运动幅度大;反之则小。

(七) 年龄

儿童少年的软组织弹性好,其关节的活动幅度也大,老年人软组织弹性下降,关节活动幅度也会减小。所以,要想取得好的关节活动幅度(即柔韧性好),必须从小练起,且不可间断。

(八) 性别

男子肌肉发达,软组织弹性较差,故关节活动幅度较女性小。

综上,舞蹈演员的关节活动幅度是极其重要的素质,舞蹈演员每天须花费大量时间将

肌肉、韧带、关节囊等软组织抻拉开，天长日久，才能提高伸展能力，从而使舞蹈动作舒展大方，舞姿优美。所以，力量、柔韧训练得当，可以使关节既灵活又稳固。人体在训练肌肉力量的同时，配合柔韧练习，会拉长肌肉线条，而不会把肌肉练成"疙瘩肉"(即块型肌肉)，还能预防肌肉损伤。

专家指导

<div align="center">**舞蹈演员如何增大关节活动幅度？**</div>

关节活动幅度是柔韧性的重要标志。适宜的关节活动幅度，不仅能保证动作的协调性，还对防止运动损伤有很大意义。在柔韧性训练中，舞蹈演员应注意以下三个方面。

(1) 增大肌肉和韧带起止点之间的距离。舞蹈演员可采用拉伸方法，使肌肉和韧带起止点的距离增大。例如，正压腿可使后肌群和腓肠肌的起止点远离；跪撑后倒可使直肌和髂腰肌的起止点远离。

(2) 动力拉伸训练和静力拉伸训练结合。节奏较快并多次重复同一动作，称为动力拉伸训练，例如正踢腿；通过缓慢的动作拉伸并较长时间固定于某一姿势，称为静力拉伸训练，例如正搁腿(屈髋伸膝)。静力拉伸能耗少，软组织不会因突然受力或用力过猛而被拉伤，但训练时间过长会使肌纤维丧失弹性。因此，必须在静力拉伸训练基础上，配以动力拉伸训练。

(3) 训练要考虑强度和时间两个因素。研究表明，在拉伸软组织时，迫使被拉伸的软组织达到"酸""胀""痛"的位置并略微超过一些，并停留10秒钟左右，每组重复15次左右，效果最佳。

第二节 上肢骨连接

所有形式的舞蹈都需要运用上肢来保证力量，传递美感，保持平衡以及产生动力，在转身和转向时，上肢发挥着巨大的作用。本节主要阐述在肩胛稳定的情况下，肩膀运动的有效性，明确了手臂运动与上身的协调机制，保证肩部更稳定，使手、肘、腰可以随意变换姿势和舞蹈风格，进而增强控制肩膀的肌肉力量，帮助人体更自如地移动。男舞者需要以上肢来托举，女舞者也需要以上肢来协调运动。上肢骨连接包括上肢带骨连接和自由上肢骨连接。

一、上肢带骨连接

(一) 胸锁关节

1. 胸锁关节的结构

胸锁关节是上肢与躯干之间唯一的骨性连接，由锁骨的胸骨端关节面与胸骨柄的锁

骨切迹构成，其两关节面不相适应，关节囊坚韧，关节四周分别有韧带，关节腔内有一近似圆形的关节盘，如图4-20所示。

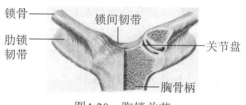

图4-20 胸锁关节

2. 胸锁关节的运动

胸锁关节可做各个方向的微小运动，例如，绕矢状轴做上下运动(提肩上下运动)、绕垂直轴做前后运动(扩胸运动)、绕冠状轴做回旋运动(振臂运动)。舞蹈演员肩部的动作均与胸锁关节相关，例如古典舞的"含"(见图4-21)、"腆"(见图4-22)都有胸锁关节的前后运动；"耸肩""沉肩"，还有风火轮肩部的环转等动作均由胸锁关节参与完成。

图4-21 "含"

图4-22 "腆"

(二) 肩锁关节

1. 肩锁关节的结构

肩锁关节由锁骨的肩峰关节面与肩胛骨的肩峰关节面构成。肩锁关节是活动范围很小的平面关节，其关节囊的上、下方分别有肩锁韧带和喙锁韧带加固。

(1) 肩锁韧带。肩锁韧带起于锁骨肩峰端，止于肩胛骨的肩峰，具有加固关节，增厚关节囊的功能，可防止韧带断裂时发生半脱位。

(2) 喙锁韧带。喙锁韧带起于锁骨的喙突粗隆，止于肩胛骨喙突，能限制锁骨向上运动，可防止韧带断裂时发生全脱位。

2. 肩锁关节的特点

(1) 肩胛骨与锁骨在肩锁关节处连接紧密，两者构成整体，共同以胸锁关节为支点，形成上肢带关节的整体运动。

(2) 因为肩胛骨的运动较明显，通常以肩胛骨的运动来描述上肢带关节的运动。

(3) 肩胛骨的运动可以增大肩关节的运动幅度，肩胛骨的运动使关节盂与肱骨头始终

保持方向上的一致，有利于控制肱骨在空间的位置及运动。

3. 肩锁关节的运动

(1) 上提与下降肩胛。肩胛上提如新疆舞的耸肩动作，肩胛下降如舞蹈中沉肩。

(2) 前伸、后缩肩胛。肩胛前伸(肩胛骨远离脊柱)，如古典舞中的"含"、双手抱肩动作；肩胛后缩(肩胛骨向脊柱靠拢)，如古典舞的"腆"、扩胸动作等。

(3) 肩带上回旋、下回旋。肩带上回旋、下回旋运动的明显标志是肩胛下角向上方转动为上回旋；反之为下回旋。例如芭蕾舞的三位手、七位手均是肩带做上回旋动作。

二、自由上肢骨连接

自由上肢骨连接包括肩关节、肘关节、桡尺关节和手关节。

(一) 肩关节

1. 肩关节的结构(见图4-23、图4-24、图4-25)

肩关节由肱骨头与肩胛骨的关节盂构成，属于球窝关节。肱骨头呈球形，关节面较大；关节盂为椭圆形浅凹，面积小，能容纳关节头的1/4～1/3。由纤维软骨环构成的关节盂缘，附在关节盂的周围，加深关节窝，使两关节面转动合适。肩关节的辅助结构有喙肱韧带、盂肱韧带、喙肩韧带和肱二头肌长头腱等。

(1) 喙肱韧带。喙肱韧带位于关节囊上方，起于喙突根部、止于肱骨大结节和关节囊上部，能防止肱骨头向上脱位。

(2) 盂肱韧带。盂肱韧带位于关节囊前壁的深层，起于关节盂前缘、止于肱骨小结节，有加强关节囊前壁作用。

(3) 喙肩韧带。喙肩韧带横架于喙突与肩峰之间，形成"喙肩弓"，能防止肱骨头向上脱位。

(4) 肱二头肌长头腱。肱二头肌长头腱起于盂上结节、止于结节间沟，从关节囊结节间沟穿出，其表面包囊着一层滑膜。肱二头肌长头腱具有加固肩关节稳固性的作用。

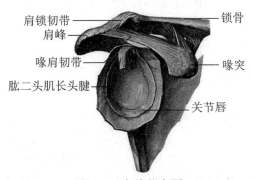

图4-23 肩关节内面

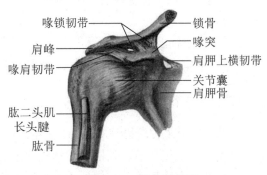

图4-24 肩关节前面

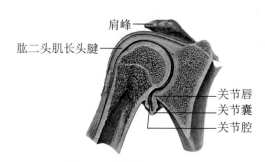

图4-25 肩关节冠状切面

肩关节还有一特别的结构——肩袖。它由肩关节周围4个有旋转作用的肌肉组成,这4块肌肉是肩胛下肌、冈上肌、冈下肌和小圆肌,这4块肌肉对保持肱骨头的稳定有重要作用。肩袖是肩关节损伤的多发部位,常见于肩部急剧转动的动作,如蒙古族舞蹈各类肩部动作的"硬肩""甩肩""碎抖肩""柔肩""绕肩"等动作,古典舞的"风火轮""八字肩"等动作。反复持久地做这些超常运动时,肩袖在肱骨头外侧和肩峰、喙肩韧带之间遭受反复挤压、碾磨和牵扯,便会影响血液循环,导致肩袖局部出现劳损。为预防肩袖损伤,舞蹈演员要注意加强肩部周围肌肉训练,避免单一重复性的肩部训练,训练前要做好肩部的准备活动,训练后要彻底放松肩关节周围的肌肉。

2.肩关节的特点

(1) 肩关节是上肢最大的关节,也是人体中最灵活、稳固性较差的关节。

(2) 肩关节面积差大,关节囊薄而松弛,关节韧带少而薄弱。

(3) 肩关节前下方没有肌肉覆盖和韧带加强,是肩关节的薄弱部位,肱骨头易从此处滑出,运动时应注意。

3.肩关节运动

(1) 绕冠状轴做屈伸:前屈上举150°～170°,后伸40°～45°。舞蹈训练中开肩就是人体肩关节在围绕冠状轴做的运动。

(2) 绕矢状轴做内收外展:内收20°～40°,外展上举160°～180°。

(3) 绕垂直轴做旋内旋外:水平位外旋60°～80°(或贴壁45°)、水平位内旋70°～90°。

(4) 绕多个轴做环转。

(5) 水平屈伸:水平屈曲135°,水平伸展30°。

(二) 肘关节

1.肘关节的主要结构(见图4-26、图4-27)

肘关节由肱尺关节、肱桡关节和桡尺近侧关节包在一个关节囊内构成,故也称为复关节。肱尺关节由肱骨滑车与尺骨的滑车切迹构成。肱桡关节由肱骨小头与桡骨的关节凹构成,属于球窝关节。桡尺近侧关节由桡骨的环状关节面与尺骨的桡切迹构成。关节囊前后壁薄而松弛,两侧壁紧张增厚,形成侧副韧带。

2.肘关节的辅助结构

(1) 尺侧副韧带。尺侧副韧带位于肘关节的内侧，起于肱骨内上髁，止于尺骨滑车切迹的内侧缘，有从内侧加固关节的作用。

(2) 桡侧副韧带。桡侧副韧带位于肘关节的外侧，起于肱骨外上髁，止于尺骨桡切迹的前、后缘，有从外侧加固关节的作用。

(3) 桡骨环状韧带。桡骨环状韧带两端附着于尺骨的桡切迹前后缘，与桡切迹共同组成一个骨纤维环包绕桡骨头。桡骨环状韧带能在环内沿纵轴旋转而不易脱位。

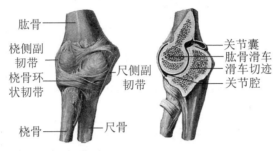

图4-26　肘关节前面及切面

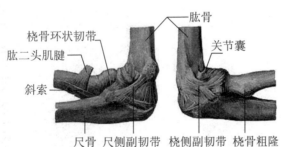

图4-27　肘关节内侧面及外侧面

3.肘关节的基本运动

(1) 绕冠状轴做屈伸，运动幅度135°～140°，负重弯举。

(2) 绕垂直轴做旋前旋后，运动幅度140°～180°。

4.肘关节的运动特点

(1) 由于尺骨的滑车切迹为较深的骨性凹窝，与肱骨滑车形成咬合连接，使肘关节的稳定性增大。

(2) 关节囊的前后方较薄而松弛，使屈伸运动幅度较大。

(3) 所有的韧带均不附着于桡骨，有利于桡骨绕垂直轴完成旋转运动。

(4) 肘关节运动时，屈伸运动为肱桡关节和肱尺关节所共有，旋转运动为肱桡关节和桡尺关节所共有。

(5) 由于尺骨的存在，限制了肱桡关节的外展内收运动。所以，从肘关节的整体运动看，肘关节只能做绕冠状轴的屈伸运动和绕垂直轴的旋前旋后运动。

(三) 桡尺关节——前臂骨的连接

1. 桡尺关节的结构

桡尺关节包括桡尺近侧关节、桡尺远侧关节和前臂骨间膜。桡尺近侧关节如前所述；桡尺远侧关节由桡骨的尺切迹与尺骨的环状关节面构成。前臂骨间膜连接于尺骨和桡骨的骨间缘之间。

2. 桡尺关节的运动

桡尺近侧关节和桡尺远侧关节是联合关节，属于车轴关节，绕垂直轴做旋内旋外运动，尤其桡尺关节的旋转运动为人类所特有，是进行劳动不可缺少的骨性。

(四) 手关节

手关节包括桡腕关节、腕骨间关节、腕掌关节、掌指关节和指骨间关节。

1. 桡腕关节

(1) 桡腕关节的主要结构(见图4-28)。桡腕关节由桡骨的腕关节面与尺骨头下方的关节盘组成关节窝，腕骨近侧的舟骨、月骨和三角骨的近侧关节面共同组成的关节头构成，属于椭圆关节。

(2) 桡腕关节的辅助结构(见图4-29)。桡腕掌侧韧带和桡腕背侧韧带分别位于关节的掌侧面和掌背侧面；桡腕尺侧副韧带连于尺骨茎突与三角骨之间，桡腕侧副韧带连于桡骨茎突与舟骨之间。

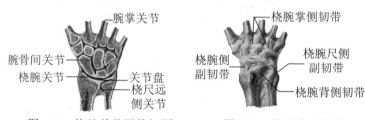

图4-28 桡腕关节冠状切面　　图4-29 桡腕关节韧带

(3) 关节的运动特点。桡腕处关节囊松弛，关节腔较大，故关节运动幅度增大；通常桡骨下端掌侧倾斜10°～15°，桡腕掌侧韧带较强，背侧韧带较弱，故关节屈的幅度大于伸；由于桡骨下端向尺侧倾斜，桡骨茎突的位置低于尺骨茎突，故手的内收幅度大于外展幅度。

2. 腕骨间关节

腕骨间关节由近侧腕骨间关节，远侧腕骨间关节和腕横关节8块腕骨构成，其中，近侧腕骨间关节和远侧腕骨间关节属于平面关节，腕横关节属于球窝关节。

3. 腕掌关节(见图4-30)

腕掌关节由远侧腕骨与5块掌骨底构成。第一腕掌关节由大多角骨与第一掌骨底构成典型的鞍状关节；第二到第五腕掌关节属于平面关节，包在一个关节囊内，只能做微小的滑动。第一腕掌关节的运动轴相对与掌心的运动，为人类所特有，有利于牢固地抓握器械与工具。

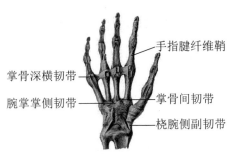

图4-30　腕掌关节及韧带

4. 掌指关节

掌指关节由掌骨小头与近节(第1节)指骨底构成，共5个。拇指掌指关节属于滑车关节，主要做屈伸运动，微屈时，也可做轻微的侧方运动，但运动幅度均较小。其余四指为球窝关节，可做屈、伸、收、展运动。

5. 指骨间关节

指骨间关节共9个，属于滑车关节。该关节囊松弛薄弱，关节腔较宽广，关节囊的前面及两侧面有韧带加强。指骨间关节只能做屈伸运动，由于受到屈肌腱和韧带的限制，屈的幅度比伸的大。

> **专家指导**

从"孔雀舞"看上肢各关节的运动

"孔雀舞"通过左右两侧上肢，尤其是"小三节"(前臂、手和指)的屈伸、收展、旋转等运动，加上一定的造型，再配以服装、音乐、灯光、舞美设计等效果，把孔雀的美表现得淋漓尽致。舞者的左侧上臂在肩关节充分前屈(或外展)至上举位，前臂在肘关节伸，两相配合，极好地表现了孔雀的高亢神情。为了表现孔雀的头部动作，舞者的整个上肢旋前，手在腕关节微伸，中指、无名指和小指伸直，象征孔雀的头冠，进一步渲染了孔雀的高亢风貌。左手第一掌骨在腕掌关节处做对掌运动，带动大拇指在伸直的前提下与示指的第一指间关节靠拢；示指在第一、二指间关节伸直的前提下，在掌指关节处前屈，形象地塑造了孔雀的头与喙。为了塑造出孔雀美丽的尾羽，舞者右侧上臂在肩关节充分外展并后伸，前臂在肘关节伸至约170°，前臂和上臂旋前，掌心向下，示指和中指夹起裙沿，然后上提。这样，肢体和服装的妙用，孔雀的主要美学特征便得以充分展示。在整个舞蹈动作中，舞者的躯干后伸，以使"孔雀"更加气宇轩昂。头部绕颈段脊柱的额状轴做小幅度的屈和伸，以完成"三点头"动作；同时，左前臂在桡腕关节屈，使形成"喙"的左手大拇指和食指接触头发，完成孔雀梳理羽毛的动作。如此一"伸"一"点"，一"屈"一"触"，把孔雀表现得越发活泼可爱。

第三节　下肢骨连接

下肢骨连接可分为下肢带骨连接和自由下肢骨连接。

一、下肢带骨连接——骨盆

骨盆是稳定人体重心的关键，它上接躯干，下连游离下肢。正常人体直立时，重心位于骨盆内第三骶椎前。舞蹈演员在做各种舞姿和技巧时，需要随时变换姿态，人体重心的位置也会随时改变，所以要想做好各种舞姿和技巧，必须要控制好骨盆周围肌肉的重心变化。骨盆既是人体承受重力和外力时向下肢传递的"中转站"，又是缓冲由下向上的震荡与冲击的主要部位，在控制动作中起决定性作用。

(一) 骨盆的结构

骨盆由两侧的髋骨、骶骨、尾骨以及连接它们的韧带等结构组成。骨盆的连接主要是骶髂关节和耻骨联合。

1. 骶髂关节(见图4-31)

骶髂关节由骶骨和髂骨的耳状面构成，属于平面关节。骶髂关节在力的传导中起重要作用，当人体承受外力时，外力先从脊柱传到骶髂关节，再传到髋关节，而舞蹈各种跳跃动作都会触动到骶髂关节。例如舞蹈演员做跳跃练习时，地面对人体的反作用力依次从踝关节传至膝关节、髋关节、骶髂关节，最后传至脊柱。

加固骶髂关节的韧带有很多，主要的是骶髂骨间韧带(见图4-32)，此韧带由许多短而有力的纤维组成，是人体较为强厚的韧带，它们将骶骨与两髂骨紧密相连。在骶髂关节的前后，还有骶髂腹侧韧带、骶髂背侧韧带加固。这些强有力的韧带不仅有利于骨盆的稳定性，还在一定程度上制约着骨盆在不同方向上的活动幅度。

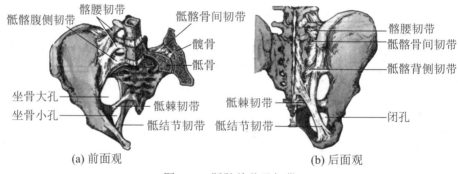

图4-31 骶髂关节及韧带

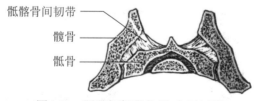

图4-32 骶髂间韧带位置(水平切面)

2. 耻骨联合(见图4-33)

耻骨联合由两侧耻骨的联合面借助纤维软骨组合而成，属于半关节。耻骨联合的加

固韧带包括耻骨上韧带和耻骨下韧带。

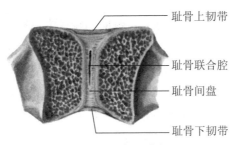

图4-33 耻骨联合

(二) 骨盆的力学特征及男女骨盆性别差异

骨盆呈拱形结构，比较坚固，能承受较大的重量并进行力的传递。站位时力量经髋臼传至肢骨；坐位时则传向坐骨结节。

骨盆宽窄与人体的臀围大小密切相关。女性骨盆(见图4-34)本身较男性骨盆(见图4-35)矮而宽，倾斜角度较男性大，耻骨角也较男性大。在此基础上周围再附着肌肉，女性臀围明显大于男性，女性骨盆的重量也明显重于男性骨盆，因此对女子技巧训练增加了难度，对女演员骨盆周围肌肉的能力要求也更高。青春期的女性舞蹈演员骨盆增长明显，臀肌增长迅速，在训练中若臀部肌肉用力不当，不会合理收紧，易形成臀部下坠。臀围增大，演员的第一印象就会大打折扣，也不符合舞蹈审美的要求。所以在舞蹈演员选材时，骨盆宽窄是一个重要的测试指标。男、女骨盆差异如表4-2所示。

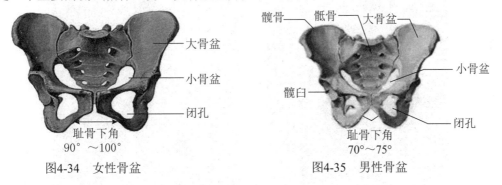

图4-34 女性骨盆 　　　　图4-35 男性骨盆

表4-2 男、女骨盆的差异

项目	女性	男性
骨盆全形	矮而宽阔	高而狭窄
髂骨翼	较外翻	较垂直
小骨盆上口	较大、呈圆形	较小、呈杏形
小骨盆腔	低而宽、呈圆柱形	高而窄、呈漏斗形
小骨盆下口	较大	较小
骶骨	向前弯曲度小	向前弯曲度大
坐骨结节	结节间距离长	结节间距离短
耻骨角	钝角	锐角
耻骨联合	宽而短	窄而长

(三) 骨盆运动在舞蹈训练中的表现

人体是一个完整的有机体，各器官、系统的功能在中枢神经系统的支配下，相互联系又相互制约。从人体运动学特征分析，骨盆既处在身体的核心部位，又是身体的重心所在处，任何动作的完成都与它息息相关。

从空中的流转到地面的移动，从静态的造型到动态的旋移，运动时人体各部位的重心是经常变化的，躯干和下肢之间的运动衔接和来自下肢的动力源的传递都必须依赖于骨盆的动作才能得以实现。由于骨盆上连脊柱，下接股骨，因此它的运动总是和下肢、躯干运动联系起来，使整个身体运动幅度达到调整和增大，尤其是古典舞中，对舞蹈演员躯干部分的训练极为丰富。舞蹈中胯的练习即指人体的骨盆舞蹈训练。

1. 骨盆相对于下肢的运动

正常状态下，固定下肢、骨盆可以伴随脊柱的运动而运动，并且运动方向与脊柱一致。

(1) 骨盆前倾可以增大脊柱的前屈幅度，前腰抱腿(见图4-36)、大掖步(见图4-37) 就是骨盆绕髋关节额状轴前倾并带动脊柱前屈完成的动作，此时重心垂直向下，躯干要从髋关节处向下"弯折"，但要保证躯干不出现驼背、耸肩、缩脖子的错误形态。

图4-36 前腰抱腿

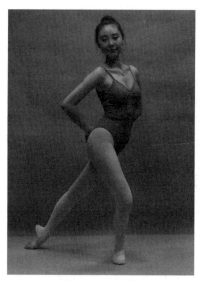
图4-37 大掖步

(2) 骨盆后倾可以增大脊柱的后伸幅度，古典舞中的"板腰"(见图4-38) 就是骨盆绕髋关节额状轴后倾并带动脊柱后伸完成的动作，此时在下肢固定的基础上，躯干呈板状向后下腰，重心放在两腿上。

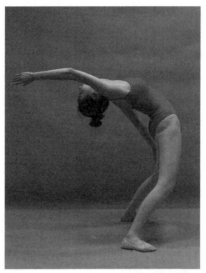

图4-38 "板腰"

(3) 脊柱侧屈,同样可以连带骨盆绕髋关节矢状轴侧倾,民间舞的"小崴"(见图4-39)及古典舞中的"旁腰"(见图4-40)就是利用骨盆侧倾来增大躯干向旁的倾斜幅度。

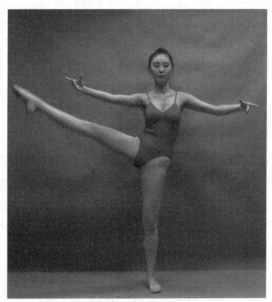

图4-39 "小崴"　　　　　　图4-40 "旁腰"

(4) 脊柱左右旋拧也会带动骨盆绕垂直轴的左右旋动,典型动作为拉丁舞中的恰恰和伦巴中的原地换重心。

此外,还有骨盆的环动,如古典舞中"涮腰",该动作要求在固定下肢不动的基础上,手臂带动躯干以骨盆为轴心沿水平面做平圆运动。

从动态表现上来看,以上这些动作都是骨盆与脊柱作为一个整体的运动方式。

2. 骨盆相对于躯干的运动

在骨盆相对于躯干的运动中,骨盆运动主要目的是增加下肢的动作幅度,而腿部连带

骨盆的运动，还要根据不同动作的规格要领来具体判定。

古典舞中的"探海"就是骨盆绕支撑腿髋关节额状轴的前倾运动，该动作的骨盆前倾不仅可以增大动力腿后伸的幅度，还可以使动作更加舒展，保证身体平衡，达到更高的视觉效果。由于骨盆可以绕髋关节额状轴前后运动，与骨盆前倾对应的就是骨盆后倾，在动作表现上，古典舞中的"踹燕"就是利用了骨盆后倾来增加动力腿前屈的幅度。"探海"与"踹燕"这两个动作的骨盆运动是恰恰相反的，在训练中，我们可以选择这两个动作进行交叉练习，这样不仅可以增加骨盆运动的灵活度，还能保证骨盆前后群肌肉力量的相对均衡。在一些"抬旁腿"的动作中，同样是利用了骨盆侧倾来增加抬腿幅度，例如芭蕾舞中Ecarte(埃嘎得)的经典舞姿就是下肢外展连带骨盆的侧倾的运动，此时躯干顺着骨盆侧倾的方向延伸出去，身体在额状面内形成舞姿，这样的动作不仅顺应了人体的形态结构，还符合人体骨杠杆的力学原理，在一定程度上增加了下肢在舞蹈语汇中的表现力。所以说，在符合舞蹈审美标准下的骨盆运动不仅可以调整动作幅度，还会提高舞蹈肢体表现的丰富性。

(四) 骨盆运动在下肢动作中的分析

骨盆作为人体稳定重心的关键，也是舞者训练的关键。人体直立时，骨盆并不是呈水平位，而是向前有一定的倾斜角度，骨盆上口与地面约呈60°夹角。从解剖学来看，人体正常站立时，脊柱存在四个生理弯曲，即颈弯、胸弯、腰弯、骶弯，而舞蹈训练中的体态则要求抬头、立颈、挺胸、拔背、收腹、提臀，这是有意克服了身体的生理弯曲，让自然状态下的脊柱垂直地面，同时在腰腹肌的作用下骨盆上口也会恢复到水平。

1. 骨盆运动在单一动作中的分析

"胯"是舞蹈训练中经常提及的身体部位，"胯"在舞蹈中的运用实际上指的是骨盆的运动方式。在芭蕾舞基本功训练课程中，从头至尾老师都要求学生"胯正""拎住"骨盆是老师常用的课堂比喻，要求学生利用腰腹及臀部肌肉的力量固定骨盆，克服自然状态，使骨盆处于水平位，此时骨盆就像一盆满满的清水，只有端平才能防止溢出。基本站位时骨盆拉直端正，目的就是为了维护重心、转移重心，便于运动。从起跳到落地，从旋转到腾空，"胯正"可以说是完成所有动作技巧的先决条件，也就是说只有解决了"胯正"问题，才能保证人体重心的稳定，在人体运动中起到传到力量、发力、减力的作用。

从下肢运动上来分析，骨盆又是必不可少的运动环节。从舞蹈表现上来看，既要求稳定骨盆，又要求增大下肢活动幅度，单从这一点来看，舞蹈训练中就必须要处理好骨盆与游离下肢的具体关系。在前、旁、后腿的训练中，"断胯"就是处理骨盆与游离下肢的重要手段，其主要目的是避免下肢运动时骨盆与大腿骨的粘连，使骨盆与大腿骨在髋关节处拉开距离，增加髋关节处的活动范围。在下肢屈、伸、外展、内收的动作中，若髋关节灵活度不够，就会造成抬腿连带骨盆的复合运动，这样不仅破坏了人体重心，还会影响动作的完成水平。例如在"抬前腿"的动作中，若髋关节活动幅度不够，自然就会影响到前腿的活动幅度，在这种情况下许多舞者就会以骨盆的运动来代偿完成动作，也就是说没有"断胯"，动力腿前屈就会连带骨盆后倾并伴有旋前，进而造成"送胯"现象的出现。而

在抬前腿的过程中"送胯"不仅会使重心偏离人体中轴,还会影响动作的稳定性。而与之相对应的是"抬后腿"中的"掀胯",这也是由于舞者不能充分"断胯"而出现的连带问题。尤其在芭蕾舞基本功训练中,单一后腿训练切忌"掀胯",错误表现就是动力腿髋关节灵活度不够,后伸腿时髋关节不能主动拉开,没有"断胯"意识,而是利用骨盆主动前倾并旋后来增大动力腿后伸幅度,以腰椎运动代偿完成动作,这样虽然能够明显增大后腿的活动幅度,但是却不符合舞蹈动作的规格要求,长期错误训练还会造成腰椎劳损。

所以说,"断胯"是下肢动作训练的基础,也是稳定身体,避免下肢错误动态表现的重要因素。一般在基本功训练的课程中,"正"是对于单一前、旁、后腿的基本要求,这里所说的"正"即骨盆放正,只有固定骨盆水平中正,才能避免下肢连带骨盆的运动,在单一抬腿的动作中避免"送胯""掀胯"问题的出现,才能提高下肢活动幅度的训练效率,确保训练的针对性与有效性。

2. 骨盆运动在舞姿动作中的分析

在一些特殊舞姿中,舞蹈演员要充分利用"送胯""掀胯"的骨盆运动形态,例如古典舞中的"踹燕(见图4-41)"和"掀身探海(见图4-42)",这两种具有风格性的动作都是在抬腿的基础上,利用骨盆倾斜来完成的。虽然这种舞姿是动力腿主动上抬,但动作的核心在于骨盆,骨盆倾斜的角度大小直接影响着舞姿的准确性及审美水平。

"踹燕"是中国古典舞中的经典舞姿。从运动解剖学来看,它是上、下身协调配合完成的舞姿动作,既符合了身体的运动特点,又具有古典舞的意蕴特征。"踹燕"从外在形态上可分为"硬踹燕"和"软踹燕",这里我们以"硬踹燕"为例。这个动作要求在抬前腿的基础上,躯干向后"躺身"与地面基本平行,骨盆处于后倾状态,而前腿也会利用此时骨盆后倾时的"送胯"来增大幅度,维持身体重心的稳定。从动作整体来看,躯干向后,腿部向前,在腰腹及背部肌肉的作用下,骨盆充分后倾确保"躺身"与"抬腿"同时完成时的身体平衡。

图4-41 "踹燕"

图4-42 "掀身探海"

中国古典舞中的"掀身探海"是一个难度很大，具有很强表现力的舞姿动作。从人体结构分析，这个动作同样涉及躯干与下肢两个部分，即所谓的"掀身"与"探海"。该动作首先要求躯干与动力腿往斜后上角"圈"起来，动力腿一边要掀身，一边要掀胯，形成一个近似斜着的椭圆形。从舞蹈解剖学来看，"掀身"主要包括躯干脊柱的旋拧及骨盆的前倾、旋后；"探海"主要包括自由下肢的后伸及骨盆的前倾、旋后。由此看来，躯干与下肢的姿态都离不开骨盆的运动，骨盆的前倾与旋后不仅有利于躯干姿态的形成，还增大了后腿的活动幅度，而该动作要领中的"圈"则是靠骨盆"旋后"幅度来决定的。所以说完整的"掀身探海"是躯干连带骨盆与下肢作为一个整体的复合运动，高规格的"掀身探海"就如同一弯新月，弯而流畅，曲而自如。

从运动解剖学的角度分析，骨盆的运动形态包括前倾、后倾、侧倾、旋动及环动。结合舞蹈动作的特点，我们不难发现骨盆是参与舞蹈表现的重要身体环节，由于骨盆还处在人体运动的核心部位，它既是稳定重心的关键，也是增大躯干与下肢活动幅度的重要组成部分，所以说，在不同动作的规格下，正确处理骨盆运动与身体各环节之间关系依然是舞蹈训练中需要解决的重要问题。

二、自由下肢骨连接

(一) 髋关节

1. 髋关节的结构(见图4-43、图4-44)

髋关节由髋骨的髋臼和股骨头构成。髋关节的关节窝特别深，是典型的球窝关节，故又称臼关节，其面积与关节头面积近似；关节囊紧而厚，加之韧带坚强，所以髋关节的灵活性较差，但稳固性很强，这对人体的直立活动是十分必要的。

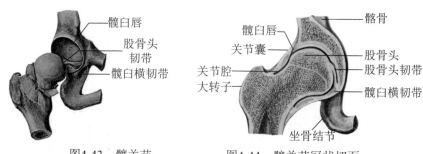

图4-43　髋关节　　　　图4-44　髋关节冠状切面

髋关节的辅助结构有髋臼唇、髂股韧带、耻股韧带和坐股韧带等，如图4-45所示。

(1) 髋臼唇。髋臼唇位是于髋臼周缘的纤维软骨，具有加深关节窝，使股骨头不易脱出的作用。

(2) 髂股韧带。髂股韧带起于髂前下棘，呈"人"字形散开，止于股骨转子间线。此韧带是人体中较强有力的韧带，它的主要功能是从前面加固关节，限制大腿过度后伸，对维持人体直立有重要作用。

(3) 耻股韧带。耻股韧带起于耻骨上支,斜向外下方,与关节囊融合,共同止于股骨颈下方。此韧带有限制大腿外展和旋外的作用。

(4) 坐股韧带。坐股韧带起于坐骨体,从关节的后面斜向上外方,止于大转子根部。此韧带有限制大腿内收和旋内的作用。

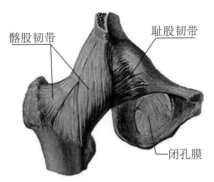

图4-45 髋关节

2. 髋关节的运动

髋关节有三个基本运动轴,可做屈伸、收展、回旋及环转运动。运动形式与肩关节相同,但运动幅度小得多。前控腿、后控腿、侧控腿,如图4-46～图4-48所示。

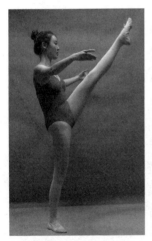 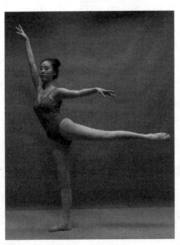 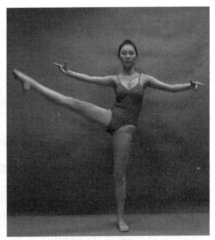

图4-46 前控腿　　　　　图4-47 后控腿　　　　　图4-48 侧控腿

(二) 膝关节

膝关节是人体中最复杂的一个关节,该关节负荷大,又由于本身的结构特点,其运动范围又受到一定制约。舞蹈离不开膝关节的运动,所有的跳均需膝关节的缓冲以保护身体,但是舞蹈中的跳不能像日常生活中的跳跃,绝不可以撅屁股,必须在收腹、收臀、躯干直立的前提下,在髋、膝、踝关节"折叠"下蹲,靠髋关节外旋、外展(即膝关节向旁打开)时完成。如果舞蹈演员髋关节外开不好,在舞蹈的蹲、起练习时,膝关节会有内收、外展或旋转动作,这样可导致膝关节两侧受力不均,引起侧副韧带或半月板受伤。故髋关节开度不好,特别是跳跃落地动作不好,是扭伤膝关节的主要原因。膝关节是人体的

弹簧装置，它的弹性是舞蹈的基础，其弹起的动力来自大腿前群的股四头肌。

1. 膝关节的结构

膝关节由股骨和胫骨的内侧髁相应的上下关节面和髌骨后面的关节面构成。膝关节的关节头呈椭圆形，股骨髌面和髌骨的后面呈滑车形。膝关节关节面大，关节囊松弛。

膝关节的辅助结构有半月板、前后交叉韧带、胫骨副韧带和腓侧副韧带等，如图4-49所示。

(1) 半月板。半月板内侧呈"C"字形，外侧近似环形。它填在膝关节内，使关节更加适应，具有缓冲、减少震动、摩擦等功能。

(2) 前后交叉韧带。前后交叉韧带又称十字韧带，前交叉韧带起自股骨外侧髁的内侧面，斜向前下方，止于胫骨髁间隆起的前部和内、外侧半月板的前角；后交叉韧带起自股骨内侧髁的外侧面，斜向后下方，止于胫骨髁间隆起的后部和外侧半月板的后角。前交叉韧带防止胫骨向前移位；后交叉韧带则防止胫骨向后移位。

(3) 胫骨副韧带。胫骨副韧带在关节囊内侧，沿股骨内上髁到胫骨侧髁的内侧面。

(4) 腓侧副韧带。腓侧副韧带股骨的外上髁到腓骨小头。

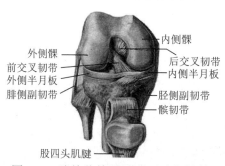

图4-49　膝关节前面观(显示内部结构)

2. 膝关节的运动

膝关节的运动较为特殊，这与膝关节的关节面形状、韧带构造有关。小腿在膝关节处可做屈伸运动，当小腿屈时，侧副韧带松弛，此时小腿可做一定幅度的旋动及环转运动，小腿绕膝关节的环动训练。需要注意的是，当小腿伸直时，膝关节则不能做任何方向的旋动。髌骨在小腿屈伸时可做上下滑动。

3. 运用舞蹈解剖学，预防膝关节损伤

舞蹈演员无论是站立还是蹲跳，膝盖与脚尖方向应尽可能保持一致，要顺应人体结构规律，否则就会引起膝关节扭伤，严重时会导致踝关节甚至髋关节损伤。

舞蹈演员在压前腿时，若侧重于压膝盖，会使腘斜韧带松弛，造成"膝过伸"，导致站立时重心偏到脚后跟上，影响人体的重心与稳定。所以舞蹈演员在压前腿时应注意拉伸大腿后群肌肉；站立时应有意识使股四头肌向上提拉收紧，而非向后顶膝盖。

当人体屈膝半蹲位时，是膝关节最不稳定的时候，尤其是舞蹈外开半蹲位。如果舞蹈演员髋关节外开不好，由膝、踝关节代偿外开，膝盖不能与脚尖方向一致，反复此种错误动作，易拉伤关节韧带。当舞蹈演员跳起落地时，如果关节周围肌肉力量不够，控制保护

关节能力差，会落地不稳，重心有偏移，易造成半月板损伤。因内侧半月板与胫侧副韧带相连，活动度减小，损伤机会是外侧半月板的7～10倍，所以，当内侧半月板损伤时往往累及胫侧副韧带。

人体膝关节长期做屈曲动作，使髌骨与股骨之间反复摩擦甚至相撞击，势必导致髌骨劳损(髌骨软化症)。以膝关节损伤髌骨软化症为例，从解剖学的角度来看，膝关节做屈伸运动时运动幅°为130°～160°，当膝关节做旋转运动时，运动幅度约为50°。当膝关节活动在0°～45°之间时，髌骨关节接触机会很小，不易产生髌骨软化症，但是当屈膝角度在45°～90°之间时接触面为最大，当大于90°后，接触面积随角并增大而下降，因此可看出膝关节屈膝角度在45°～135°之间最产生髌骨软化症。所以，舞蹈的编排应符合人体解剖学原理，从而减少学生的损伤比例。

为了预防受伤，保护膝关节，舞者在进行舞蹈训练时必须注意以下问题。

(1) 在舞蹈训练和演出过程中，舞者注意力要集中。在训练课、演出后半阶段或过度疲劳时，舞者做大跳和高难度技巧动作要特别谨慎。

(2) 不正确、不规格的训练是导致损伤的重要因素。例如站一位做半蹲和深蹲时拧着膝关节，大小腿之间有旋动发生，久而久之就会给关节带来危害。

(3) 做各种跳的动作、蹬起和落地时，膝关节都应该采取和保持半弯曲状态，这种姿态可以使股四头肌充分地参加用力。这时人体的重力不直接作用于关节囊和韧带上，几乎都落在处于戒备状态的肌肉上，从而减轻关节的负荷，

(4) 在做难度大及跪地动作时，最好佩戴护膝。

(5) 加强股四头肌力量训练。有力的股四头肌能控制住膝关节，削弱髌骨区域的负荷，预防膝部受伤。

(三) 小腿骨的连接

小腿的胫骨与腓骨连接得很牢固，活动性极小。小腿骨的上端由腓骨头关节面和胫骨腓骨关节面构成胫腓关节；两骨体之间有骨间膜相连；下端由腓骨外踝与胫骨的腓切迹形成胫腓韧带联合。

(四) 足关节及足弓

足是人类独立支撑、行走、跑跳的重要器官，舞蹈更是靠足的运动完成各种动作、舞姿以及流动的舞蹈。舞蹈对足的要求极高，足必须柔韧有力，而且要像手一样灵敏，因为舞蹈动作对足的使用是远远超过其自然使用范围。足与踝关节可承受来自整个身体的巨大负荷、力量，对推动身体弹跳、缓冲震荡、稳定舞姿等起重要作用。踢踏舞者、木屐舞者和弗拉明科舞者都需要做许多有挑战性的脚部踏动作，而这些动作对足部力量的强度都有具体的要求。

1. 足关节

足关节主要由距上关节与距下关节组成。此外，足部还包括距趾关节及足趾间关节等。

1) 距上关节

距上关节,又称"距小腿关节",通常我们习惯称其为"踝关节"。距上关节由腓骨、胫骨的下关节面与距上关节面构成,呈滑车形。距上关节的关节囊前后较松弛、薄弱,两侧有韧带加固关节,内侧韧带强于外侧韧带。内侧有三角韧带、距舟韧带,外侧有跟腓韧带、距腓前韧带、距腓后韧带,如图4-50所示。

踝关节属于滑车关节,可沿通过横贯距骨体的冠状轴做背屈及跖屈运动。足尖向上,足与小腿间的角度小于直角叫做背屈;反之,足尖向下,足与小腿间的角度大于直角叫做跖屈。在跖屈时,足可做一定范围的侧方运动。

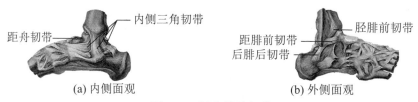

图4-50　距上关节韧带

2) 距下关节

距下关节由距跟关节与距跟舟关节组成。距下关节有一系列韧带加固,其在功能上是联合关节,可做一定幅度的旋动。例如,足旋外伴内收,脚的内侧缘抬起,称为"内翻"(见图4-51);足旋内伴外展,脚外侧缘抬起,称为"外翻"(见图4-52)。

图4-51　"内翻"　　　　图4-52　"外翻"

3) 跖趾关节与足趾间关节

足引起的跖趾关节由跖骨与近节趾骨构成,主要运动是屈伸,即勾、绷脚趾;还可使拇趾、小趾收展运动。

足趾间关节由相邻趾骨构成,主要运动是足趾屈伸。

4) 其他关节

足部的其他关节还有跟骰关节、楔舟关节、跗跖关节、跖骨间关节等,此类关节几乎是不动关节。

2. 足弓

1) 足弓的结构(见图4-53)

足弓分为外侧弓、内侧弓、横弓，是拱形的结构。足弓坚固有弹性，对人体起支持、缓冲、保护等作用。如果韧带或肌肉(腱)损伤，先天性软组织发育不良或足骨骨折等，均可导致足弓塌陷，形成扁平足。

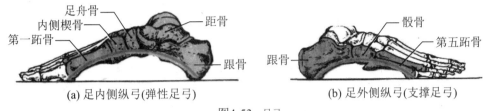

(a) 足内侧纵弓(弹性足弓)　　　(b) 足外侧纵弓(支撑足弓)

图4-53　足弓

2) 扁平足

扁平足者足部容易疲劳，走、跑、跳功能均受限制，大运动量训练时甚至长距离走路都会产生足部疼痛。舞蹈外开位站立，如果脚外侧缘抬起，即第五跖骨头离地，就会形成倒脚，久而久之重力压迫内侧足弓，也会造成内侧足弓塌陷。生活中，儿童在青少年时期长时间负重站立，也易导致扁平足。对于初练舞蹈的学生来说，站立应从"大八字"位开始训练(见图4-54)。

检查扁平足最简易的方法是"踏印法"，即将脚底沾上颜料踩在白纸上，以脚印判断足弓情况。足弓情况分为弹性足弓、正常足弓、轻度扁平足和较重的扁平足。运用这种方法时，应注意先天性平足和足底软组织肥厚的区别，足底软组织肥厚者的脚印有的像轻度扁平足和扁平足的脚印，但其足弓并不下陷，不影响运动能力，舞蹈老师要注意甄别。

图4-54　"大八字"

3. 舞蹈选材对足部的要求

在舞蹈表演中，脚的运用是丰富而灵活的，它不仅仅是简单的踝关节勾、绷动作，

还有很多复杂动作，例如芭蕾舞的绷与撤脚(足外展)，后腿动作时脚的绷与外展动作特别明显；胶州秧歌里的正丁字碾步脚的勾、扭和外旋；蒙古族舞的"摇篮步"等都是足部联合关节的运动。古典舞端腿动作因脚的勾、托动作才独具韵味，古典舞的躺身大蹁腿其中也有脚的勾、托变化。舞蹈演员的脚具有异常表现力，远远超出了生活中的站立支撑对脚的要求。所以，舞蹈选材对脚部的要求是很苛刻的。一是对脚背的挑选。脚背好坏是天生的，目测脚背，脚背要有个凸起的圆滑弧线，凸起的最高弧度应在距骨头前方，而不是在跗跖关节处。二是对足趾的挑选。让学生站立于地面上，勾脚趾，最好在90°，也就是跖趾关节的屈伸幅度要大，这对将来专业训练时高高立起漂亮的半脚尖(见图4-55)作用很大。三是对脚趾长短的要求。拇趾粗大有力，第一到三足趾长度齐平为好。这样，在半脚尖、足尖站立时，可增大支撑面，形成稳定的基础。四是踝关节适度灵活。检查学生勾、绷脚的幅度大小，过于灵活易发生损伤，而过于僵硬则影响脚的表现力。

图4-55 半脚尖

第四节 躯干骨连接

一、脊柱连接

(一) 脊柱连接的结构

脊柱由24块椎骨、1块骶骨和1块尾骨借椎间盘、椎间关节和韧带连接而成。

1. 椎间盘

椎间盘是椎体连接的主要结构，也是整个椎骨连接中的重要结构，是位于相邻椎体间的纤维软骨盘，共有23个。椎间盘中心为胶状的髓核，周围是多层纤维软骨组成的纤维环。椎间盘有一定的弹性，可缓冲震动，允许脊柱做弯曲和旋转运动。脊柱腰段的椎间盘最厚，颈段次之，胸段最薄，这与运动幅度有关。椎间盘的总厚度约占脊柱(骶骨以上部分)长度的四分之一。在病理情况下，髓核可从纤维环的薄弱或损伤处突出，常见的为后外方向的髓核脱出，造成压迫神经根的症状。

2. 椎间关节

椎间关节也称关节突关节，由相邻椎骨的上、下关节突构成，属于平面关节，可做微小的运动。在颈部由于关节近于水平方向，其运动较自由；胸部关节面近冠状方向，可允许胸椎做少量回旋运动；腰椎的矢状关节面则限制回旋而允许脊柱屈伸和侧屈。椎间关节的运动和椎间盘的活动互相配合、互相制约，共同保证了脊柱的稳定和灵活。

3. 韧带

在椎体及椎弓周围有一系列韧带(见图4-56)，对椎骨的固定及限制脊柱的运动有重要作用。

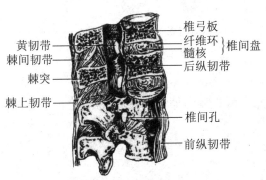

图4-56 脊柱韧带

(1) 前纵韧带。前纵韧带位于各椎体前面，很坚韧，是全身最长的韧带，上起枕骨大孔的前缘，下止于第一或第二骶椎体，与椎体的前面及椎间盘牢固连接。前纵韧带可限制脊柱过度后伸和椎间盘向前方突出。

(2) 后纵韧带。后纵韧带位于椎体后方，细而坚韧，起于枢椎，止于骶管。后纵韧带可限制脊柱过度前屈并在一定程度上防止椎间盘向正后方突出。

(3) 黄韧带。黄韧带又称弓间韧带，位于相邻的两椎板之间，由弹力纤维构成，弹性良好。两侧黄韧带可在后正中线上融合，黄韧带能限制脊柱前屈。

(4) 棘间韧带。棘间韧带位于相邻的两棘突之间，前方与黄韧带相延续，后方与棘上韧带相移行，该韧带在腰部最为强大，它可限制脊柱前屈。

(5) 棘上韧带。棘上韧带起于第七颈椎棘突，上与黄韧带移行，下连于各椎骨的棘突末端，前方与棘间韧带接续，该韧带亦可限制脊柱前屈。

(6) 项韧带。项韧带是位于项部片状近似三角形的弹力纤维膜，向上附于枕骨，向下移行为棘上韧带，前缘接颈椎的棘突，后缘游离。

(7) 横突间韧带。横突间韧带位于相邻的横突间,颈部的韧带纤维较少,在胸部呈圆索状,腰部则薄如膜状。

(二) 脊柱的整体观

成年人脊柱长约70cm,女性和老人的略短,大约65cm。整个脊柱约占身高的40%。早晚身高有2~3cm之差,主要是由于运动时椎间被压缩。脊柱弯曲度增大,引起脊柱变短所致。脊柱的整体观如图4-57所示。

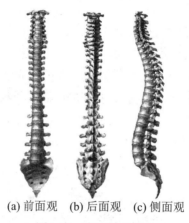

(a) 前面观　(b) 后面观　(c) 侧面观

图4-57　脊柱整体观

1. 前面观

自第2颈椎到第1骶椎,脊柱逐渐加宽;第2骶椎至尾椎,脊柱逐渐减小。

2. 后面观

棘突连贯成纵棘。

3. 侧面观

脊柱具有4个生理弯曲:颈曲、腰曲向前凸;胸曲、骶曲向后凸,如图4-58所示。

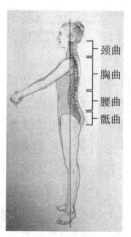

图4-58　脊柱生理弯曲及铅垂线

脊柱4个生理弯曲交接处是脊柱支撑重量与重力传递的转折点,是人体被动过度屈

伸、旋转运动时最易发生损伤的薄弱环节。若伤后治疗不彻底，为了减轻疼痛及负重支撑，腰背筋膜又经常处于紧张状态，损伤部位的脊椎弯曲会逐渐消失。现实中，经常可见舞蹈演员颈屈、腰屈的生理弧度减小或变直，而因脊柱的弧度变小、变直，致使缓冲性变差，更易造成新的损伤或劳损。

(三) 脊柱的运动

脊柱的两个椎体之间连接较稳固，运动范围亦很小，但各椎骨之间微小运动总合起来，就使脊柱的运动范围扩大得多了。

脊柱可绕额状轴做前屈后伸运动，绕矢状轴可做侧屈动作，绕垂直轴可做回旋运动，还可做环转运动。脊柱各段的运动幅度有很大区别：屈伸运动以腰段最大，颈段次之。侧屈幅度以颈段为最大，胸段次之。回旋运动也是以颈段为最大，胸段次之。脊柱各部适动性质和范围的不同，取决于关节凸关节面的方自和形状，椎体的形态、椎间盘的厚薄等因素。人体在10～25岁之间有较大的可塑性，通过对脊柱前屈、后伸、侧屈及旋转等全面的训练，整个脊柱的活动幅度会明显地超过一般人。

(四) 舞蹈中的脊柱训练

在实际训练中，舞蹈演员应根据脊柱的结构特点，做到科学合理安排，以避免或减少损伤的发生。

1. 胸腰训练

脊柱胸段因棘突长且斜向下方，其后伸的幅度极小，而舞蹈中"胸腰"动作要做得优美、舒展，不是以胸段后伸为主，主要依赖开肩——肩关节外旋，胸锁关节打开——肩胛骨后缩，同时要注意头颈部后伸的配合，这样才能使动作更加完美。训练时要求学生体会脊柱一节节拉开，然后再向后一节节弯曲，胸部上挑，如此增大胸腰的运动幅度。胸腰好的演员并不见得其胸椎部的活动幅度大，而是会使用其他相关部位的补偿运动。在胸腰的训练时，不可盲目、一味地追求胸部后伸，这不符合人体运动规律，只会给颈胸段、胸腰段脊柱带来损伤。第七颈椎与第一胸椎、第十二胸椎与第一腰椎之间疼痛的舞蹈演员，很有可能是因为强行弯曲胸椎(过度后伸)造成的。

2. 腰的软度训练(脊柱后伸)

舞蹈演员在进行腰的软度训练时，要注意不能局部负担过重。若某一段时间内，练习下后腰过多，频繁进行后伸动作，局部负担过重，例如，频繁进行"担腰"练习会因前纵韧带反复牵拉而造成劳损或腰椎后部挤压伤。每次下后腰后最好接着做双手抱腿体前屈(见图4-59)，或做向前甩腰动作，这样对腰部肌肉及关节有很好的抻拉及放松作用。

舞者还可以进行"板腰"训练。"板腰"(见图4-60)时，舞蹈演员应使脊柱一节节后伸，呈一弧形向后弯曲，不能集中在某一点上，禁止成锐角。

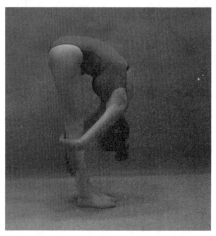 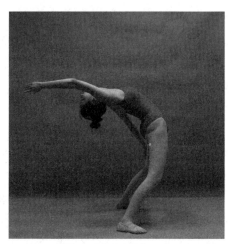

图4-59　双手抱腿体前屈　　　　　图4-60　"板腰"

3. 脊柱的旋转训练

翻身、变身等动作可训练脊柱的旋转功能。这些旋转运动如古典舞"翻身"类动作、芭蕾的变身跳应以上肢与胸部牵拉带动腰部完成。如果腰部先猛烈扭转变换，极易发生腰扭伤或一侧腰肌韧带拉伤。

4. 腰部负荷训练

做托举时，如果动作技术不正确，如过度塌腰，会导致腰部损伤。在负重托举及基本功训练时，注意紧收腹肌与臀肌，以减小腰骶前屈，防止腰骶部劳损。

优秀的身体位置技巧的关键是保持生理性弯曲时伴随脊柱中立位或骨盆中立位。在保持中立位、生理性弯曲下的轴向伸展对椎间盘和椎骨产生的压力较小。难度较大的舞蹈动作会要求脊柱向各个方向运动并进行多种动作的结合。

(五) 脊柱的主要功能

(1) 脊柱是躯干的中轴支柱。

(2) 脊柱有弹性，可起缓冲作用，保护脑和脊髓。

(3) 在运动中可传递压力和张力。

(4) 可参与各种基本运动，在舞蹈中起重要作用。

(5) 参与一些腔壁的构成，例如椎管、胸腔、腹腔和盆腔，借以容纳脊髓、心脏和其他内脏等器官。

二、胸廓连接

胸廓是一个上窄下宽、前后略扁的软骨形结构，容纳和保护心肺等重要器官，如图4-61所示。

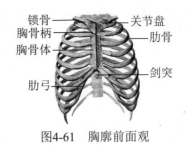

图4-61　胸廓前面观

(一) 胸廓连接的结构

1. 肋骨与椎骨的连接

肋骨后端与胸椎之间有两处关节。一个叫肋头关节，由肋头与椎体肋凹组成，多数肋头关节内有韧带将关节分为上下两部分，第一、十一和十二肋头关节则无这种分隔；另一个是肋横突关节，由肋骨结节关节面与横突肋凹组成。

肋头关节与肋横突关节都是平面关节，两关节同时运动(联合关节)，运动轴是通过肋颈的斜轴，运动时肋颈沿此运动轴旋转，肋骨前部则上提下降、两侧缘做内、外翻活动，从而使胸廓矢状径和横径发生变化。

2. 肋软骨与胸骨的连接

在第一肋软骨和胸骨柄之间为直接连接，第二到七肋软骨与胸骨之间则形成微动的胸肋关节，第八到十肋软骨不与胸骨相连，而分别与其上方和肋软骨形成软骨关节，在胸廓前下缘组成左、右肋弓。

(二) 胸廓的运动

胸廓主要参与呼吸运动。

呼吸主要分为两种，以肋骨升降为特征者，称为胸式呼吸；以膈肌活动为特征者，称为腹式呼吸。但人体呼吸一般多以混合呼吸的形式出现。

舞蹈离不开正确的呼吸，如踢腿、慢抬腿、由俯身到抬起躯干和所有起跳动作，都应配合吸气；相反，在下蹲、肢体下落或跳起落地时，则要配合呼气；下腰时要配合呼气；做空中大舞姿跳时，起跳前要深吸一口气，蹬离地面瞬间要闭气，以产生猛烈的爆发力，使身体在空中展现舞姿。此外，要注意呼吸节律深浅与动作相配合。

综上，躯干是舞蹈动作的重要组成部分。它不仅把头颈、四肢连成一个整体，还与头颈、四肢共同完成肢体语言的表达。躯干部位的胸和腰，在舞蹈动作中尤为重要。胸部的前挺，表达着热情、奔放、美丽、性感；腰部的柔韧，既能加大胸部的前挺幅度，又能连贯下肢的动作。例如"紫金冠"动作，舞者的头和躯干绕脊柱的额状轴充分后伸呈反弓状，配合下肢大幅度的跨越，舞者的腰部绕脊柱的额状轴前屈至极限，头绕脊柱的额状轴和垂直轴前屈并左旋。

第五节　颅骨的连接

大多数颅骨以直接连接的形式结合，只有下颌骨与颞骨之间形成活动的颞下颌关节。

一、颅骨连接的形式

(一) 直接连接

颅骨大部分是以缝的方式进行直接连接，缝内含有结缔组织的纤维，例如冠状缝、矢状缝、人字缝等，随年龄增长所有的缝先后骨化演变成骨性结合。新生儿颅的有些颅骨之间未骨化，出现的缝隙称囟；颅顶中央的囟门称前囟，出生两年内才骨化，此处不宜触压。颅骨小部分以软骨方式形成直接连接，例如颅底的蝶枕、蝶岩、岩枕等处的软骨结合，随年龄增长都先后骨化，形成骨性结合。

(二) 间接连接——颞下颌关节

颅骨中，颞下颌关节以关节的形式连接。颞下颌关节由下颌骨的下颌头和颞骨的下颌窝组成，属于椭圆关节，窝内有个纤维软骨盘，盘的周缘与关节囊相连。关节周围有关节囊和外侧韧带加固，但整个关节囊较松弛，前部较薄弱，下颌骨灵活性较强。

二、颅骨连接整体观

颅骨连接均以缝或软骨牢固连接成一整体。颅骨前面观如图4-62所示，颅骨侧面观如图4-63所示，颅骨上面观如图4-64所示，颅骨外面观如图4-65所示。

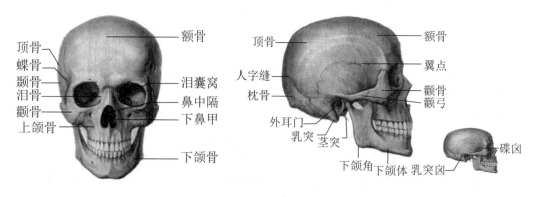

图4-62　颅骨前面观　　　　图4-63　颅骨侧面观

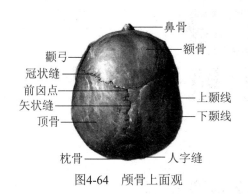

图4-64 颅骨上面观　　图4-65 颅底外面观

专家指导

"收腹不要塌腰"依据是什么？

人体脊柱从前面或后面观察是垂直的，但从侧面观察则具有四个生理弯曲，即颈曲、胸曲、腰曲和骶曲。正常人体当躯干背面贴墙站立，枕部、肩胛部及臀部接触墙壁时，在颈部和腰部应有一掌的空隙，这是因为正常人体的脊柱都是颈弯和腰弯成前凸，而胸弯和骶弯成后凸。在课堂基础站姿练习中，老师经常对学生作出指令性要求"收腹""挺胸"，有的学生盲目地去收小肚子，却又造成了"翘臀""塌腰"的问题，其实，"收腹不要塌腰"依据的是腰椎前凸和骶椎后凸，"挺胸"依据的是胸椎后凸。

第五章
骨骼肌(肌肉)

第一节 骨骼肌总论

骨骼肌一般称为肌肉,绝大多数附着于骨骼上。骨骼肌收缩时牵动骨骼,引起人体运动。骨骼肌的特点是受意识支配,且收缩快、有力,但是易于疲劳。舞蹈是门肢体动作语言的艺术,它不能仅靠技巧,更需要演员的文化、艺术修养。无论演员是进行舞台表演,还是进行练功房中的基本功训练,意识支配特别关键。意识控制肌肉的收缩与放松、收缩用力程度,张中有弛、弛中有张,这才会使舞蹈表演有感觉、有味道。

人体全身共有骨骼肌约434块,我们在分析动作中常用的约有75对大块的肌肉,其他一些肌肉与面部表情、咀嚼、吞咽、呼吸和发音等有关。此外,尚有大量与躯体运动有关的小块肌肉。成年人的骨骼肌约占人体重的40%(女性为35%),而四肢肌又占全身肌肉的80%,其中下肢肌占全身肌肉的50%。

一、肌肉的结构

(一) 肌肉的基本结构

每块肌肉都是一个器官。它以骨骼肌纤维为基础,连同其他结缔组织以及血管、神经等共同构成。每块肌肉由肌腹、肌腱、血管和神经构成(见图5-1)。

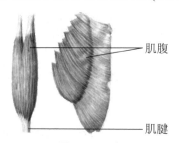

图5-1 肌肉

1. 肌腹

肌腹由骨骼肌纤维聚集而成,是肌肉中收缩的部分。肌纤维表面包被着一层含有丰富毛细血管网的结缔组织薄膜,称为肌内膜。100~150条肌纤维聚合成一个肌束,其外包裹着一层结缔组织薄膜,称为肌束膜。许多小的肌束聚集在一起,形成大肌束;若干大肌束

聚合，形成整块肌腹。肌腹表面也包裹着一层结缔组织薄膜，称为肌外膜。

肌内膜、肌束膜、肌外膜对肌纤维和肌束起保护、连接、支持、营养等作用。神经、血管、淋巴管均沿肌外膜进入肌腹，又沿肌束膜分布到肌纤维中。

2. 肌腱

肌腱由排列紧密的粗大的胶原纤维束构成。肌腱内胶原纤维互相交织成辫子状，形成腱纤维束，各腱纤维束平行排列，靠近骨膜处的腱纤维则呈网状交织。肌腱的一端与肌内膜、肌束膜和肌外膜相移行；另一端与骨膜紧密结合。肌腱没有收缩能力，但能承受很大的拉伸载荷。

3. 肌肉中的血管

肌肉中含有丰富的血管，尤其是毛细血管特别丰富。据估计，在人的骨骼肌中，每平方毫米约有毛细血管3000条，全部肌肉毛细血管长度约为10万千米。人体在安静时，肌肉中毛细血管并不是全部开放，一般每平方毫米只有100条毛细血管开放；而在激烈运动时，可有3000条毛细血管开放。

4. 肌肉中的神经

每块肌肉都有神经支配。骨骼肌中分布的神经有以下三种。

(1) 躯体运动神经。运动神经元的胞体在神经中枢，其轴突末梢与骨骼肌共同构成运动终板，传递来自神经中枢的运动信息，支配肌肉收缩。一个运动神经元和它所支配的全部肌纤维，称为一个运动功能单位，如图5-2所示。

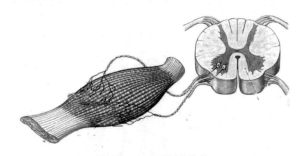

图5-2 运动功能单位

(2) 感觉神经。肌肉内的传入神经纤维除了一般传导痛觉和温度的感觉神经，还有感受肌梭和腱梭的纤维，负责肌肉张力变化。

(3) 交感神经。交感神经主要支配肌肉的血管，调节肌肉的血液供应和物质代谢水平。

(二) 肌肉的辅助结构

在肌肉周围有一些协助肌肉活动的结构，称为肌肉的辅助结构，主要包括筋膜、腱鞘、滑液囊、籽骨和滑车等。

1. 筋膜 (见图5-3)

筋膜是包在肌肉周围的结缔组织膜，较厚实，分为浅筋膜和深筋膜。

(1) 浅筋膜。浅筋膜又称皮下筋膜，位于皮肤深面，由较多脂肪的疏松结缔组织构

成，肥胖者皮下脂肪更肥厚。浅筋膜对肌肉有保护作用。

(2) 深筋膜。深筋深由致密纤维结缔组织构成。深筋膜好似一层紧身衣，覆盖全身肌肉表面，在骨突之间增厚形成假韧带。有的深筋膜包绕一块或一群肌肉，形成各块或各层肌肉的肌鞘；有的深筋膜穿入肌群，深入至骨膜，形成肌间隔。深筋膜保证每块肌肉和肌群能单独活动，减少肌肉或肌群相互影响，有利于增强肌肉收缩时的力量。

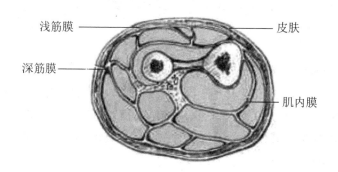

图5-3　前臂筋膜切面

2. 腱鞘

腱鞘外面为纤维鞘，内部为滑膜鞘。滑膜鞘又分内外两层，外层脏层紧裹肌腱；内层壁层为纤维鞘和壁层。壁、脏层间的裂隙中有少量滑液，可减少肌腱与外周组织的摩擦，对肌腱起保护作用。腱鞘多分布于手腕(见图5-4)、手指、足踝等处。

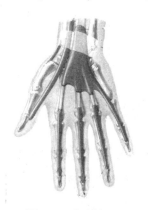

图5-4　手腱鞘

3. 滑膜囊

滑膜囊是由结缔组织薄膜形成的囊腔结构，位于肌腱与骨表面之间。滑膜囊内有少许滑液，与关节腔相通，有的完全封闭。滑膜囊可减少肌腱与骨表面之间的摩擦。

4. 籽骨

籽骨位于肌腱附着处的腱与骨之间，由肌腱骨化而成，具有改变肌腱抵止角度(肌拉力角)，加大肌力臂，增大肌拉力矩的作用。籽骨多分布于手部和足部，最大的籽骨是膝关节前面髌骨。

二、肌肉的分类和命名

(一) 肌肉的分类

1. 按肌肉外形分类(见图5-5)

(1) 长肌。长肌分布于四肢，收缩引起肢体大幅度运动。

(2) 短肌。短肌分布于躯干深部，运动幅度不大。

(3) 扁肌。扁肌分布于胸、腹壁，除能运动外，还能保护内脏。

(4) 轮匝肌。轮匝肌分布于孔、裂周围，由环状纤维构成。

(5) 梭形肌。梭形肌的肌束与肌肉长轴平行，如缝匠肌。

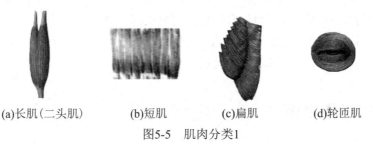

(a)长肌(二头肌)　　(b)短肌　　(c)扁肌　　(d)轮匝肌

图5-5　肌肉分类1

2. 按肌束排列方向分类(见图5-6)

按肌束排列方向，肌肉可分为羽状肌(如股直肌)、半羽状肌(如半腱肌)、多羽状肌(如三角肌)。

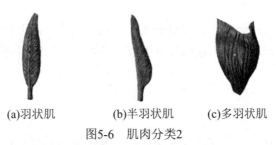

(a)羽状肌　　(b)半羽状肌　　(c)多羽状肌

图5-6　肌肉分类2

3. 按肌头与肌腹数量分类(见图5-7)

按肌头与肌腹数量，肌肉可分为二腹肌和多腹肌。

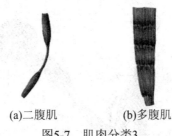

(a)二腹肌　　(b)多腹肌

图5-7　肌肉分类3

4. 按肌肉主要功能分类

按肌肉主要功能，肌肉可分为屈肌、伸肌、收肌、展肌、旋前肌、旋后肌、摆肌、降肌、开大肌、括约肌等。

(二) 肌肉的命名

骨骼肌的名称往往与其形态结构或功能特征相联系。斜方肌、三角肌是按其形状命名的；冈上肌、冈下肌是按其位置命名的；肱二头肌、小腿三头肌是按其位置形状综合命名的；胸大肌、臀小肌是按其位置、大小综合命名的；胸锁乳头肌、肱桡肌是按其起止点命名的；腹直肌，腹外斜肌是按其位置和肌束方向命名的。

三、肌肉的配布规律

肌肉大多位于关节周围，往往一个关节运动轴的相对两侧配布有两组作用相反的肌群，例如有屈肌就有伸肌，有展肌就有收肌，有旋内肌就有旋外肌等。

为适应人体行走、直立及劳动的特点，背部、臀部、大腿前部和小腿后部肌肉发达。大腿旋外肌多于旋内肌，上肢屈肌强于伸肌。

四、肌肉工作术语

任何肌肉都会通过收缩产生的力而引起肌肉附着端产生一定的运动。在分析肌肉收缩即肌肉工作的特征时，为了统一描述，常用下列术语来表述肌肉的工作条件。

(一) 起点和止点

肌肉两端附着点，可分别称为起点和止点。起点通常指靠近身体正中面或在肢体近端的肌肉附着处；止点则是将肌肉远离正中面或在肢体远端的附着处。肌肉的起点和止点是恒定的。

(二) 定点和动点

肌肉收缩时，相对固定或运动幅较小的附着端，称为定点；相对运动或运动幅度较大的附着端，称为动点。肌肉的定点和动点是相对的，可相互置换。

肌肉工作时的起点和止点、定点和动点如图5-8所示。

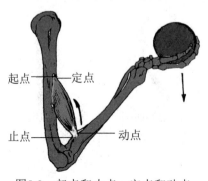

图5-8 起点和止点、定点和动点

(三) 近固定和远固定

肌肉收缩时以近侧端为定点,称为近固定(近侧支撑),例如持杠铃屈前臂,如图5-9所示;肌肉收缩时以远侧端为定点,称为远固定(远侧支撑),例如单杠引体向上,如图5-10所示。

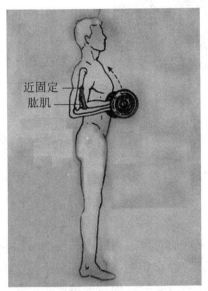
图5-9 持杠铃屈前臂

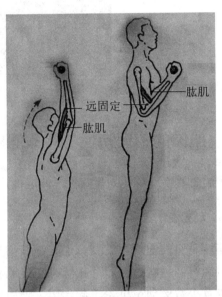
图5-10 单杠引体向上

(四) 上固定和下固定

肌肉收缩时,若定点靠头侧,称为上固定(上支撑);若定点靠近足侧,称为下固定(下支撑)。例如,仰卧举腿收腹时,腹肌的工作条件是上固定(见图5-11);仰卧起坐收腹时,腹直肌的工作条件则是下固定(见图5-12)。

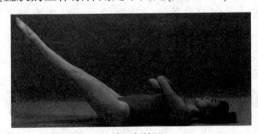
图5-11 仰卧举腿

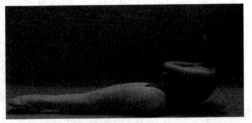
图5-12 仰卧起坐

(五) 无固定

肌肉收缩时,两端的附着骨都不固定,称为无固定(无支撑),也称为相向运动。例如腹肌训练——"两头起"动作即在腹肌两端都不固定的情况下完成(见图5-13)。

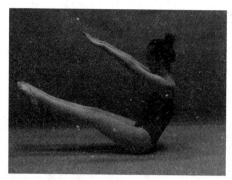

图5-13 "两头起"

五、肌肉的物理特性

肌肉的主要物理特性为收缩性，伸展性、弹性和黏滞性。

(一) 收缩性

收缩性是肌肉的一个重要特性，是肌肉兴奋性的表现。为肌肉长度的缩短和张力的变化。肌肉有两种状态，即静止状态和运动状态。静止状态下，肌肉并不是完全休息、放松，也有少数运动单位轮流起作用，使肌肉保持轻微的收缩，保持一定的紧张度，这对维持人体姿态极为重要。当肌肉处于适度紧张状态时，其抵抗牵拉力的能力比肌肉处于放松状态时的抗拉力强，这也是训练时学生必须保持精力集中的原因。肌肉在运动状态参与活动的运动单位增多，肌纤维明显缩短，比静止时可缩短$1/3 \sim 1/2$。

舞蹈训练时，舞者可以采用预先拉肌肉的方法，以增加完成舞蹈动作时的力量与速度。例如在日常的训练中做跳跃动作时，预先经过下蹲后再起跳比不经过下蹲直接跳的效果会好很多。因此，下蹲的预先动作是后面跳跃动作的准备，为后面的跳跃动作提供了充足的动力，可以使跳跃动作做得更加出彩。

(二) 伸展性、弹性

肌肉受外力作用时可被拉长，这种特性称为伸展性；当外力解除后，被拉长的肌肉又恢复原来的长度，这种特性称为弹性。

肌肉的伸展性、弹性在发展肌肉力量和柔韧素质方面有重要意义。肌肉收缩前的长度称为初长度，适宜的初长度对于提高肌肉的伸展性和弹性非常重要。初长度太小或太大都不利于肌肉力量的发挥，例如在跳跃之前须下蹲，预先拉长用力肌肉——股四头肌、小腿三头肌的初长度，以增强这些肌肉的收缩力量。同时，在发展柔韧素质上，要加强对抗肌和多关节肌的伸展练习，增强这些肌肉的伸展性，以利于增大关节运动幅度，改进运动机能。要保持好的肌肉伸展性和弹性，就必须持久地坚持柔韧性训练。

(三) 黏滞性

肌肉黏滞性是指肌肉收缩时，由于肌纤维内胶状物质分子间的摩擦及肌纤维彼此间摩擦产生的阻力，使肌肉活动迟缓的特性。肌肉黏滞性与温度的变化有关。温度降低，肌肉黏滞性增大，温度升高，肌肉黏滞性减小。肌肉的黏滞性影响肌肉的快速收缩与快速放松。所以，人体在运动之前，需要做好充分的准备活动，使体温升高，减少肌肉黏滞性，提高肌肉工作能力，预防肌肉拉伤。

六、影响肌力大小的解剖学因素

(一) 肌肉的生理横断面

一块肌肉的力量取决于这块肌肉全部肌肉收缩力量的总和，肌肉内生理横断面的肌纤维数量越大，肌力就越大。肌肉的生理横断面指横切一块肌肉所有肌纤维横断面的总和。据科学家研究，每平方厘米生理横断面肌纤维力量为6~10千克，男性肌肉为9.2千克/平方厘米，女性肌肉为7.1千克/平方厘米。由此推算，一块生理横断面为9平方厘米的男性肌肉，其绝对肌力约为82.8千克。因此，肌肉生理横断面越大，肌力越大。

(二) 肌肉的初长度

在生理范围内使肌肉的初长度变长，除能增加肌肉收缩的速度和幅度，还能增加肌肉的收缩力量。这是因为肌肉初长度增长后，肌肉具有更大的回缩弹性，刺激了肌肉本体感受器(肌梭和腱梭)，放射性地增大肌肉的收缩力量。

七、肌肉力量协调训练原则和方法

肌肉的训练对舞者至关重要，是一名舞者动作训练的重要组成部分。肌肉的感觉、力量、柔韧度影响着舞者对舞蹈的完美表现，只有科学地掌握肌肉的训练方法，努力塑造优美的肌肉线条，适当运用肌肉的表现能力，才能在舞台上发挥出身体的表现力，成为一名优秀的舞者。

(一) 肌肉力量协调训练原则

1. 大负荷原则(超负荷原则)

大负荷原则是肌肉力量训练的基本原则。大负荷原则的生理学基础是人体对运动的反应和适应性规律。通常，只要不超出人体的承受能力，运动负荷越大，生理反应越大，反复多次后人体的适应性变化也越大(即训练效果也越好)；反之，如果运动负荷较小，人体对该负荷已经适应，因而生理反应小，将无法获得更高水平的适应，训练效果就差。因此，在力量训练时，训练负荷应较大，应超过舞者已经习惯或适应的负荷。

在力量训练实践中，采用某一"大负荷"训练一段时间后，肌肉对这一负荷逐渐习惯或适应，其力量也得到提高，原来的负荷对于提高的力量水平来说已不属于"大负荷"。根据"大负荷原则"，需要增加负荷以重新满足大负荷的要求，以保证肌肉力量的持续增长。

2. 专门性原则

专门性原则指所从事的肌肉力量训练与相应的运动项目相适应。力量训练的专门性原则有两个方面的含义：一是进行力量训练的身体部位的专门性；二是训练动作的专门性。这就是说，在进行负重抗阻训练时，应直接训练用来完成动作的肌肉群，并尽可能模拟实际动作的结构、节奏与速度。身体部位的专门性和动作结构的专门性，有利于改善神经系统的协调控制能力，以及肌肉内一系列适应性生理和生化变化。

3. 训练顺序原则

训练顺序原则指力量训练过程中，应考虑前后训练动作安排的科学性和合理性。总体来说，应遵循以下原则：先练大肌群，后练小肌群；多关节肌训练在前，单关节肌训练在后；前后相邻运动避免使用同一肌群；在训练同一组肌群时，大强度训练在前，小强度训练在后。

4. 合理间隔原则

合理间隔原则指寻求两次训练课之间的适宜的间隔时间，使下次力量训练在上次训练引起的力量增长高峰(超量恢复)期内进行，从而使运动训练效果得以累积。再次训练间隔时间与训练强度和训练量有密切关系，训练强度和训练量大，间隔时间应越长。通常较小强度的力量训练在第二天就会出现超量恢复，中等强度的力量训练应隔天进行，而大强度力竭训练一周进行一两次即可。

(二) 肌肉力量协调训练方法

1. 动力练习

动力练习指肌肉不断改变收缩强度和收缩长度的练习。动力练习主要包括以下几种。

(1) 向心收缩练习。向心收缩练习指练习时，肌肉收缩力大于阻力，环节和器械朝着肌肉的拉力方向运动，肌肉缩短、紧张、隆起、做功。向心收缩练习包括近固定练习、远固定练习和无固定练习。

① 近固定练习指肌肉的起点固定，肌肉拉力方向向着起点的练习。

② 远固定练习指肌肉的止点固定，肌肉拉力方向向着止点的练习。

③ 无固定练习指肌肉的起、止点无固定，肌肉拉力方向向着中心的练习。

(2) 等动练习。等动练习是向心收缩练习的特殊形式，通常利用器械产生阻力。

(3) 离心收缩练习。离心收缩练习指练习中，肌肉收缩力小于阻力，环节和器械背着肌肉拉力方向，肌肉被拉长、紧张、做负功，例如纵跳、蛙跳等。

2. 静力练习

静力练习指练习时，肌肉的收缩力等于阻力，肌肉的长度相对不变，但紧张发硬，并不做功。

八、发展肌肉伸展性的基本原则和方法

(一) 发展肌肉伸展性的基本原则

强力拉伸是发展肌肉伸展性的基本原则。从人体机能学的角度看，伸展性不仅表现为肌腹的拉伸程度，还表现为肌腱、韧带等软组织的可拉伸程度。由于构成肌腱、韧带的致密结缔组织韧性好，抗张性强，所以练习时必须采用强大而缓和的外力，拉长肌肉、韧带等起止点之间的距离才有效果。

(二) 发展肌肉伸展性的方法

1. 静力性拉伸练习

静力性拉伸练习指利用缓慢用力的动作较长时间固定于某一姿势的牵拉方法，例如正压腿练习、侧压腿练习。静力性拉伸练习具有能量消耗小，软组织不易受伤的优点。

2. 动力性拉伸练习

动力性拉伸练习指原动肌有节奏、幅度大、较快地重复收缩，其对抗肌被拉伸的练习，例如正踢腿练习。动力性拉伸练习具有促进血液供应、物质代谢，增强肌肉力量等作用。

第二节 上肢肌

上肢肌包括肩胛运动肌群、肩关节运动肌群、肘关节运动肌群和手关节运动肌群。

一、肩胛运动肌群

(一) 上提肩胛肌群

上提肩胛的参与肌肉有斜方肌上部、肩胛提肌和菱形肌。蒙古舞蹈"耸肩"就属于上提肩胛动作。

1. 斜方肌

(1) 位置与形态：位于项部和背上部皮下，单肌为三角形扁肌，两肌相合为斜方形(见图5-14)。

(2) 起点：枕外粗隆、项韧带、第七颈椎和胸椎棘突。

(3) 止点：上部肌纤维止于锁骨外侧端；肌纤维中部止于肩峰、肩胛冈上缘；下部肌纤维止于肩胛冈内侧半下缘。

(4) 功能：近固定时，上部纤维收缩，使肩胛骨上提、上回旋、后缩；中部纤维收缩，使肩胛骨后缩；下部纤维收缩，使肩胛骨下降、上回旋；两侧同时收缩，使肩胛骨后

缩。远固定时，一侧上部收缩，使头向同侧侧屈和向对侧回旋；两侧同时收缩，使头后仰和脊柱伸直。

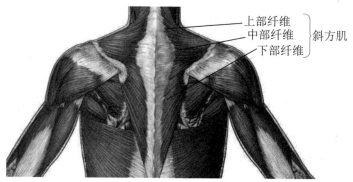

图5-14　斜方肌

斜方肌对预防和矫正驼背极为有用，在舞蹈站立沉肩时，一定要使斜方肌下部收缩用力，才可达到目的，尤其是肩平的学生，更要加强这部分肌纤维的收缩，方才显出长长的颈项，表现出优美的外形。如果学生肩部紧张，则表现肩胛上提，此时，要求学生肩放松或沉肩，则可纠正。

2. 肩胛提肌

(1) 位置与形态：位于肩部深层，上背部及颈后外侧，为带状长肌(见图5-15)。

(2) 起点：第四颈椎横突。

(3) 止点：肩胛内侧角。

(4) 功能：近固定时，肌肉收缩，使肩胛上提，下回旋。远固定时，肌肉一侧收缩，使颈、头向同侧屈、回旋；肌肉两侧收缩，使颈部拉直。

3. 菱形肌

(1) 位置与形态：位于斜方肌中部深层，肌束从上向外斜行，分为小菱形肌和大菱形肌(见图5-16)。

(2) 起点：第六、七颈椎和第一到四胸椎棘突。

(3) 止点：肩胛骨内侧缘。

(4) 功能：近固定时，肌肉收缩，使肩胛骨上提、后缩、下回旋。远固定时，肌肉两侧同时收缩，使脊柱胸段伸直。

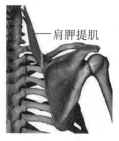 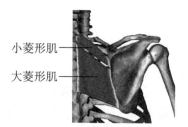

图5-15　肩胛提肌　　　　图5-16　菱形肌

(二) 下降肩胛(沉肩) 肌群

下降肩胛的参与肌肉有斜方肌下部纤维(这里不再赘述)、胸小肌、前锯肌下部肌肉等。

1. 胸小肌

(1) 位置：胸前部、胸大肌深层(见图5-17)。

(2) 起点：第二到五肋骨前面。

(3) 止点：肩胛骨喙突。

(4) 功能：近固定时，肌肉收缩，使肩胛骨前伸、下降、下回旋。远固定时，肌肉收缩，可提肋，辅助吸气。

2. 前锯肌

(1) 位置：胸廓侧面深层(见图5-18)。

(2) 起点：以锯齿状起于第一到八肋外面。

(3) 止点：肌纤维向外后方止于肩胛骨内侧缘和下角前面。

(4) 功能：近固定时，肌肉收缩，使肩胛前伸、上回旋；下部纤维束向下牵拉肩胛骨。远固定时，肌肉收缩，可提肋，辅助吸气。

俯卧撑可以很好地训练前锯肌。

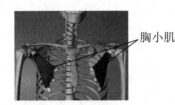
图5-17 胸小肌

图5-18 前锯肌

(三) 前伸肩胛(含胸)肌群

人体含胸时，主要参与肌肉有前锯肌、胸小肌。

(四) 后缩肩胛(挺胸) 肌群

人体挺胸时，主要参与肌肉有菱形肌、斜方肌中部纤维。

(五) 肩胛上回旋肌群

肩胛上回旋(上肢外展)动作是肩胛骨关节盂向上运动，下角远离脊柱，主要参与肌肉有斜方肌、前锯肌。

(六) 肩胛下回旋肌群

肩胛下回旋(上肢在体后内收)动作是肩胛骨关节盂向下运动,下角靠近脊柱,参与肌肉有胸小肌、菱形肌、肩胛提肌。

(七) 肩胛环动肌群

该肌肉群轮流用力收缩,产生肩胛运动。

二、肩关节运动肌群

(一) 上臂前屈肌群

使上臂前屈的肌肉有肱二头肌、肱肌、胸大肌、喙肱肌、三角肌前部纤维。

1. 肱二头肌

(1) 位置:臂前面皮下(见图5-19)。

(2) 起点:长头起于肩胛骨盂上粗隆,短头起于肩胛骨的喙突。

(3) 止点:桡骨粗隆和前臂筋膜。

(4) 功能:近固定时,使上臂、前臂屈,前臂旋外。远固定时,使上臂靠近前臂。

许多舞蹈都有肘部弯曲的动作,例如托举、下落和手上动作等。肱二头肌既可以保护肘关节,使其免于因过度伸展而受伤,也可以协助肩关节弯曲。托举另一个舞者是难度很大的动作,尤其是当被托举者全部的身体重量都由托举者肩膀和前臂的前部肌肉支撑时,挑战性更强。托举时,托举者必须能够让肱二头肌与肩关节稳定肌完美合作,才可以降低受伤的危险。如果肱二头肌比较薄弱,不仅会导致错误的动作,还会导致过度使用其他肌肉。对于肘关节动作较多的舞者来说,将肱二头肌与肘关节伸肌的力量结合在一起,不仅有利于保护关节,还可以减少肘关节过度伸展造成的损伤。

2. 肱肌

(1) 位置:肱二头肌的深层(见图5-20)。

(2) 起点:肱骨体前下部。

(3) 止点:尺骨粗隆。

(4) 功能:近固定时,使前臂屈;远固定,使上臂靠近前臂。

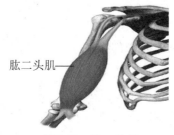
图5-19 肱二头肌

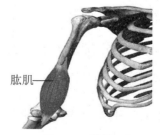
图5-20 肱肌

3. 三角肌

(1) 位置与形态：肩部外侧皮下(见图5-21)，呈三角形，为多羽状肌。

(2) 起点：前部肌纤维起于锁骨的外侧段；中部肌纤维起于肩胛骨的肩峰；后部肌纤维起于肩胛冈。

(3) 止点：前三角肌、中三角肌和后三角肌的肌纤维向外下方逐渐集中，止于肱骨的三角肌粗隆。

(4) 功能：近固定时，前部纤维收缩，使上臂屈和旋内；中部纤维收缩，使上臂外展到水平位置；后部纤维收缩，使上臂伸，旋外；同时收缩，使上臂外展。远固定时，三角肌收缩，使肩胛骨上提，起加固肩关节的作用。

4. 胸大肌

(1) 位置与形态：胸前皮下，为扇形扁肌(见图5-22)。

(2) 起点：锁骨内侧半、胸骨前面、上部6个肋软骨以及腹直肌鞘前壁。

(3) 止点：肱骨大结节嵴。

(4) 功能：近固定时，使上臂屈内收、旋内。远固定时，拉引躯干向上臂靠拢，可提肋，辅助吸气。

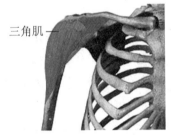

图5-21 三角肌

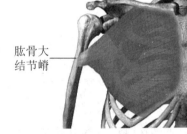

图5-22 胸大肌

5. 喙肱肌

(1) 位置：上臂内侧前面上部，肱二头肌短头深面(见图5-23)。

(2) 起点：肩胛骨喙突。

(3) 止点：肱骨内侧中部。

(4) 功能：近固定时，使上臂在肩关节处屈、内收。

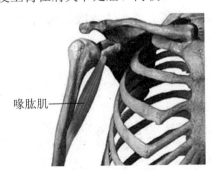

图5-23 喙肱肌

(二) 上臂后伸肌群

1. 肱三头肌

(1) 位置与形态：上臂后面，有三个头(见图5-24)。

(2) 起点：长头起于肩胛骨盂下结节；内侧头起于肱骨背面内下方；外侧头起于肱骨背面外上方。

(3) 止点：尺骨鹰嘴处。

(4) 功能：近固定时，使前臂在肘关节处伸，使上臂在肩关节处伸。远固定时，使上臂在肘关节处伸。

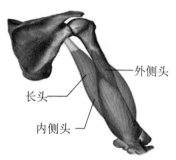

图5-24　肱三头肌

肱三头肌对于肘部支撑有重要作用，肩外伸和内收时都需要收缩肱三头肌。在俯卧撑上撑阶段，肱三头肌能够引导肘关节在安全范围内外伸。许多现代的舞蹈动作组合都会运用肘关节伸肌来帮助身体从地板上抬起。传统的爱尔兰舞蹈动作必须依靠稳健的肘关节伸肌，以保证肘关节及身体两侧手臂的稳定。如果肱三头肌薄弱，在做挑战性动作和快速的肘部动作时，肘关节会发生弯曲和移动。舞者要运用肱三头肌的三个附着处(肱骨上部、肩胛和肘)，同时保证上臂的稳定性。

2. 背阔肌

(1) 位置：腰背部和胸部后下外侧皮下(见图5-25)。

(2) 起点：以第七胸椎下起，自第五腰椎棘突、所有骶椎棘突和髂嵴后部及第十到十二肋骨表面。

(3) 止点：肱骨小结节嵴。

(4) 功能：近固定时，使上臂伸、旋内、内收。远固定时，拉躯干向上臂靠拢，还可提肋，辅助呼气。

辅助练习：引体向上，拉力器。

3. 冈下肌、小圆肌

(1) 位置：肩胛冈下窝内(见图5-26)。

(2) 功能：肌肉收缩，使上臂伸、内收、旋外。

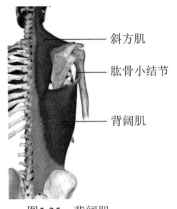
图5-25 背阔肌

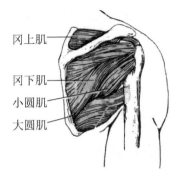
图5-26 冈下肌、小圆肌

(三) 上臂外展肌群

使上臂外展的肌肉有三角肌(不再赘述)、冈上肌。冈上肌位于肩胛冈上窝,斜方肌深层。三角肌、冈上肌收缩,使上臂外展。

(四) 上臂内收肌群

使上臂内收的肌肉有胸大肌、背阔肌、大圆肌、小圆肌、肩胛下肌(位于肩胛骨前面的肩胛下窝内,紧贴肋骨)。该类肌群肌肉收缩,使上臂内收、伸、内旋。上臂进行由上向下抗阻力内收训练,可发展该肌群力量。

(五) 上臂外旋(肩外开) 肌群

参与上臂外旋(肩外形)的肌肉有三角肌后部、小圆肌、冈下肌。

(六) 上臂内旋肌群

参与上臂内旋的肌肉有肩胛下肌、三角肌前部、大圆肌、背阔肌。

(七) 上臂环动肌群

作用上臂运动的上述肌肉轮流收缩,产生环转运动。

三、肘关节运动肌群

(一) 屈肘肌群

屈肘肌群主要包括肱二头肌、肱肌、旋前圆肌。

(二) 伸肘肌群

参与伸肘动作的肌肉包括肱三头肌、肘肌。肘肌位于前臂上后面,有带动前臂伸展的作用。

(三) 前臂旋内肌群

参与前臂旋内动作的肌肉包括旋前圆肌、旋前方肌(位于前臂前下1/3深层)。

(四) 前臂旋外肌群

参与前臂旋外动作的肌肉包括肱二头肌、旋后肌(位于前臂上1/3后面深层)。

(五) 前臂环动肌群

作用前臂运动的上述肌肉轮流收缩,使前臂产生环转运动。

四、手关节运动肌群

使手关节运动的肌肉主要位于前臂,前臂肌群均是多关节肌,分布广而多,作用精细、灵活。

(一) 屈腕肌群

屈腕肌群是使手在腕关节屈的肌肉,主要位于前臂前面,包括桡侧腕屈肌、掌长肌、尺侧腕屈肌、指浅屈肌、指深屈肌。

(二) 伸腕肌群

伸腕肌群是使手在腕关节伸的肌肉,主要位于前臂后面(见图5-27),包括桡侧腕长伸肌、桡侧腕短伸肌、指伸肌、尺侧腕伸肌、拇短伸肌、示指伸肌、小指伸肌。伸腕肌肉较屈腕肌肉力量小。

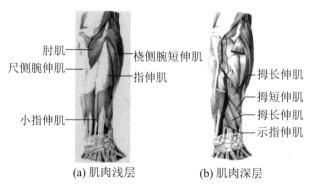

图5-27　前臂后群肌肉浅层及肌肉深层

(三) 手外展肌群

手外展肌群是使手在腕关节处外展的肌肉,位于前臂外侧前、后面,包括桡侧腕屈肌、桡侧腕伸肌、拇长伸肌、拇短伸肌、拇长展肌。

(四) 手内收肌

手内收肌群是使手在腕关节处内收的肌肉，位于前臂内侧前、后面，包括尺侧腕伸肌、尺侧腕屈肌。

专家指导

<div align="center">驼背如何练直？</div>

1. 挺胸转身

双脚分隔与肩同宽，昂首挺胸，双臂向两侧平举，然后身体慢慢地向右后方转变，再向左后方转变，重复各做30～50次。

2. 双手托天

天然站立，双手手指交叉，掌心向上，吸气的同时，朝头顶做托天动作，昂首挺胸，并提起脚后跟，然后一边慢慢吐气，一边放下双臂，重复做20～30次。

3. 身体拱桥

平躺在床上，以头和脚为支撑点，把身体拱桥似的撑高，逗留15秒后，将身体躺平，重复做20～30次。

4. 提拉肩胛

身体天然站立昂首，双手握拳挺胸向后提拉肩胛，深吸气，然后渐渐呼气放下双臂，重复做30～50次。

5. 俯卧提重

锻炼前先取俯卧位，趴在与肩同宽的长凳上，两手下垂，用最大力气提起重物，测试一个提拉时背肌的最大负重量。

以首次测试的最大负重量的30%作为开端练习的重量，天天做10次俯卧提重，每周5天。随着背伸肌和双臂肌力的加强，每练习1～2个月后重新测试最大负重量，再按加30%确定今后的练习重量。

第三节 下肢肌

一、髋关节运动肌群

"开、绷、直"是对舞蹈演员的基本要求。"开"指的是胯根转开，即大腿在髋关节处外旋；"绷"指的是绷脚；"直"指的是膝盖伸直。舞蹈演员髋关节外旋的功能很重要，如果胯不开，舞台上的动作就不舒展，总感觉胯扣着，表演不大方。所以对于髋的开度，无论是在选材还是基本功训练上，都相当重要。

(一) 大腿外旋(外开) 肌群

使髋关节外旋即大腿外开，是舞蹈开、绷、直的重要动作之一，是舞蹈的重要表现形式。人体主要外开肌肉有髂腰肌、缝匠肌、臀大肌、臀中肌和臀小肌后部，还有位于骨盆深层的小肌肉(梨状肌、闭孔外肌和股方肌)。这些肌肉的主要功能是外旋大腿。所有外开式的前、旁、后腿均可锻炼外旋肌肉力量。

1. 髂腰肌

位置：位于脊柱腰段两侧和骨盆内，分为腰大肌和髂肌两部分(见图5-28)。

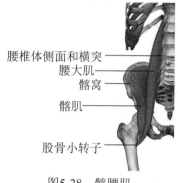

图5-28　髂腰肌

起点：腰椎和髂窝。

止点：股骨小转子。

功能：近固定肌肉收缩时，使大腿屈和旋外；远固定肌肉收缩，使骨盆前倾，躯干前屈。

训练方法：踢前腿、控前腿。

2. 缝匠肌

位置：大腿前面，是人体最长的肌肉(见图5-29)。

起点：髂前上棘。

止点：胫骨粗隆内侧。

功能：近固定肌肉收缩时，使大腿在髋关节处屈、旋外，小腿屈、旋内；远固定肌肉收缩时，使骨盆前倾，大腿在膝关节处屈。

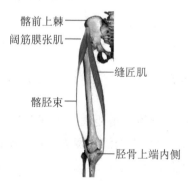

图5-29　缝匠肌

训练方法：踢前腿(见图5-30)、控前腿、蹁腿、芭蕾所有下肢动作均可训练缝匠肌。

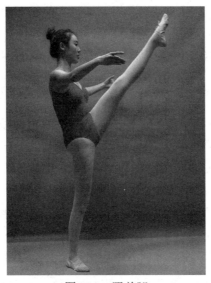

图5-30　踢前腿

3. 臀大肌

位置：位于臀部皮下，在人体直立和跑、跳中得到发展，成为人体较发达的肌肉(图5-31)。

起点：髂骨翼外面的后部、骶骨和尾骨的后面。

止点：股骨臀肌粗隆。

功能：近固定肌肉收缩时，使大腿伸、旋外，但由于该肌宽大，髋关节矢状轴通过它的中部，故外上部纤维收缩，可使大腿外展；内下部纤维又可使大腿内收。远固定时，双侧肌肉同时收缩，使骨盆后倾并维持人体直立；一侧肌肉收缩，使骨盆后倾并向对侧旋转。

4. 臀中肌和臀小肌

位置：位于臀部外上方。臀中肌在浅层，臀小肌在深层(见图5-32)。

起点：髂骨翼外面。

止点：股骨大转子。

功能：近固定肌肉收缩时，使大腿外展；由于两肌呈扇形，前部纤维可拉大腿屈和旋内，后部纤维可拉大腿伸和旋外。远固定肌肉收缩时，使骨盆侧倾；前部纤维使骨盆前倾和向同侧转、后部纤维使骨盆后倾和向对侧转。

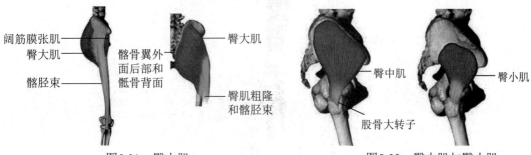

图5-31　臀大肌　　　　　　　　图5-32　臀中肌与臀小肌

髋关节外旋肌力减弱时，可通过提起对侧盆骨，使躯干向同侧侧屈，形成如同髋关节外旋样的代偿运动；也可通过同侧髋关节外展，形成如同髋关节外旋样的代偿运动。若髋关节外旋肌力弱，在舞蹈训练中会出现髋关节内扣的现象。

(二) 大腿内旋(关)肌群

使大腿在髋关节处内旋的肌肉包括臀小肌和臀中肌前部(见"大腿外旋肌群")、半腱肌、半膜肌(见"大腿伸肌群")，其中臀中肌和臀小肌起主要作用。阔筋膜张肌(见"大腿屈肌群")在大腿伸直时，有内旋大腿的作用。大腿在髋关节内旋动作，在舞蹈中较为少见，典型动作有古典舞的"卧鱼儿"。

髋关节的内旋肌群的肌肉能力减弱时，可抬起一侧的盆骨，同时侧屈同侧身体来进行代偿。

若髋关节的内旋肌力弱，在舞蹈训练中会出现重心不稳定的现象。

(三) 大腿(前腿)屈肌群

大腿(前腿)屈肌群是舞蹈中所有前腿动作——踢、抬、控前腿的用力肌肉。使大腿在髋关节处屈的主要肌肉有髂腰肌(见"大腿外旋肌群")、股直肌、缝匠肌(见"大腿外旋肌群")、阔筋膜张肌、耻骨肌等，它们都位于髋关节额状轴前面，其中髂腰肌、股直肌、缝匠肌在屈髋整个过程中起作用，而阔筋膜张肌、耻骨肌仅在动作开始阶段起作用。

1. 股直肌

位置：大腿前面，缝匠肌深面(见图5-33)。

起点：髂前下棘。

止点：胫骨粗隆。

功能：近固定时，肌肉收缩主要使大腿在髋关节处屈，使小腿在膝关节处伸。远固定时，肌肉收缩使骨盆前倾，大腿在膝关节处伸直。

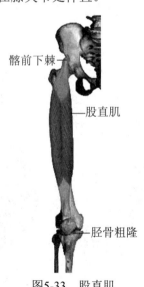

图5-33 股直肌

训练方法：踢前腿、控前腿、中跳、大跳、蛙跳、跳台阶。

2. 阔筋膜张肌

位置：位于大腿上部前外侧，被包在大腿筋膜内(见图5-34)。

起点：髂前上棘。

止点：肌腹向下移行于髂胫束，该束向下止于胫骨外侧髁。

功能：近固定时，肌肉收缩使筋膜紧张，对大腿其他肌肉有辅助支撑作用，并协助大腿屈和内旋。

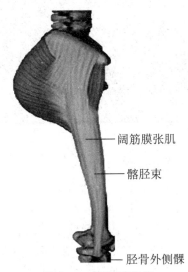

图5-34　阔筋膜张肌

3. 耻骨肌

位置：大腿前面内上部。

起点：耻骨上支外面。

止点：股骨粗线上部。

功能：近固定时，肌肉收缩主要使大腿屈和内收，并协助内旋大腿。远固定时，肌肉收缩使骨盆前倾。

进行大腿屈肌群的力量训练时，可结合其功能动作，编排成各种组合动作，这样既不会使学生感到枯燥乏味，又具有训练效果。如果学生前腿肌肉力量特别差，则要通过专门辅助训练手段，例如踢前腿训练，在前腿训练完毕后一定拉长用力肌肉，防止肌肉收缩黏连，防止损伤，避免练成块型肌肉。

髋关节屈肌群的肌力减弱时，可进行代偿运动，将身体一侧向后倾倒，盆骨后倾，使髋关节呈内旋状态并且屈髋关节，使下方的腿部往上抬起，从而产生与髋关节内收同样状态的代偿运动。若髋关节屈肌群肌力弱，在舞蹈训练中会出现髋关节后伸障碍的问题。

(四) 大腿(后腿)伸肌群

大腿(后腿)伸肌群是舞蹈中所有后腿动作——踢后腿、抬后腿(见图5-35)、控后腿的用力大腿肌肉。

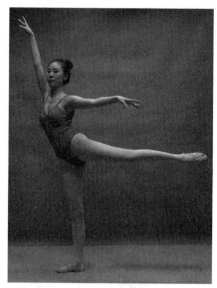

图5-35 抬后腿

使大腿伸的肌肉均位于髋关节额状轴的后面。

1. 股二头肌

位置:位于大腿后面外侧浅层(见图5-36)。

起点:长头起于坐骨结节,短头起于股骨粗线下半部。

止点:两个头在大腿后面下1/3处汇合,跨过膝关节止于腓骨头。

功能:近固定时,肌肉收缩使大腿后伸,又因股二头肌跨过膝关节,可使小腿屈和旋外,典型动作如芭蕾舞的"Attitude"(阿提丢)动作。远固定时,肌肉收缩可使大腿在膝关节处屈(下蹲);在小腿伸直时,则使骨盆后倾。

2. 半腱肌、半膜肌

位置:位于大腿后面外侧(见图5-37),半膜肌在腱肌深层。

起点:坐骨结节。

止点:胫骨粗隆内侧面。

功能:近固定时,肌肉收缩使大腿后伸,又因半腱肌、半膜肌跨过膝关节,可使小腿屈和旋外腿屈和旋外。

3. 大收肌

位置:位于大腿内侧深层(见图5-38)。

起点:坐骨结节、耻骨下支和坐骨支。

止点:股骨粗线上2/3处及股骨内上髁。

功能:近固定时,肌肉收缩使大腿后伸、内收、旋外。远固定时,肌肉收缩使骨盆后倾。

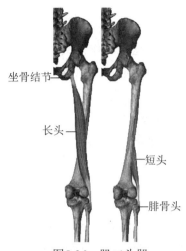
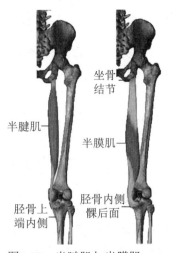
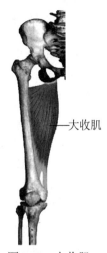

图5-36 股二头肌　　　图5-37 半腱肌与半膜肌　　　图5-38 大收肌

所有后腿动作均可提高以上4块肌肉的力量素质。发展后伸大腿肌肉的伸展性可通过勾脚压前腿、下前腰抱腿(见图5-39)、搬前腿(见图5-40)、纵劈叉(见图5-41)等动作来训练。

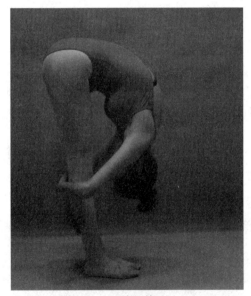
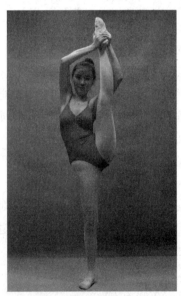

图5-39 下前腰抱腿　　　　　　　　图5-40 搬前腿

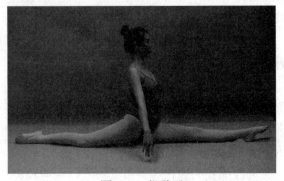

图5-41 纵劈叉

(五) 大腿外展肌群

能使大腿外展的肌肉力量很小，而且舞蹈中一般很少出现这类动作，又因髋关节结构和周围骨结构原因，大腿外展一般仅有45°。参与大腿外展的肌肉有臀大肌、阔筋膜张肌、臀中肌、臀小肌等。

髋关节外展肌肉群的肌肉能力减弱时，可进行躯干侧屈肌的代偿运动。运用躯干侧屈肌肉将髋关节拉向胸廓，从而导致髋关节上提，借此运动来代偿髋关节的一部分向外伸展的运动。若髋关节外展肌力弱，在舞蹈训练中会出现提胯的现象。

(六) 大腿内收肌群(见图5-42)

大腿内收肌群对舞蹈演员非常重要，如果此肌群肌肉力量不够，跳起动作则不利落，同时大腿内侧肌肉脂肪堆积呈囊状，腿型也不漂亮。大腿内收肌群位于大腿内侧，髋关节矢状轴的内侧，包括长收肌、耻骨肌(见大腿屈肌群)、短收肌、股薄肌、大收肌和臀大肌下部。

1. 长收肌

位置：耻骨肌内侧。

起点：耻骨结节附近。

止点：股骨粗线内侧唇中部。

功能：近固定时，肌肉收缩使大腿在髋关节处内收、旋外和大腿屈。远固定时，一侧肌肉收缩使骨盆向同侧倾；两侧肌肉同时收缩，使骨盆前倾。

2. 短收肌

位置：大腿内侧上部浅层。

起点：短收肌起于耻骨下支外面。

止点：短收肌止于肌股骨粗线内侧唇中部。

功能：近固定时，肌肉收缩使大腿在髋关节处屈、内收和旋外。远固定时，两侧肌肉同时收使骨盆前倾。

3. 股薄肌

部位：大腿内侧。

起点：耻骨下支。

止点：胫骨上端内侧。

功能：近固定时，肌肉收缩使大腿内收、大腿屈，小腿屈和小腿旋内。远固定时，两侧肌肉同时收缩，使骨盆前倾。

4. 大收肌

位置：大腿内侧深层。

起点：坐骨结节和耻骨下支外面。

止点：股骨粗线内侧上2/3及股骨内上髁。

功能：近固定时，肌肉收缩使大腿在髋关节处内收、后伸和旋外。远固定时，一侧肌

肉收缩使骨盆向侧倾；两侧肌肉同时收缩，使骨盆后倾。

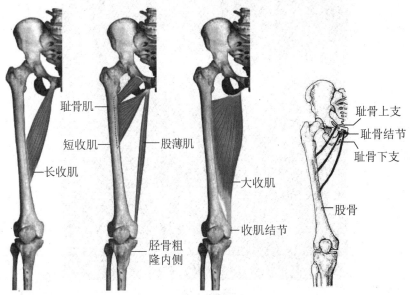

图5-42　大腿内侧肌群及结构

舞蹈中的"擦地内收""旁腿内收""跳起双腿打击"动作均可训练大腿内侧肌群的力量，比较有效的加强内收肌群力量的辅助练习是"拉橡皮条内收"动作。做内收动作时，肌肉要积极主动收缩用力，才可达到训练内侧肌群的目的。内侧肌群伸展性也相当重要，可通过横叉(见图5-43)、旁腿动作来训练。

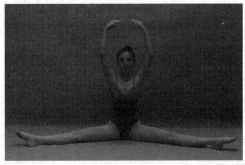

图5-43　横叉

髋关节的内收肌力减弱时，可进行屈髋肌或屈膝肌的代偿运动。若髋关节的内收肌力弱，在舞蹈训练中会出现"O"形腿的现象。

(七) 髋关节环动肌群

位于髋关节周围的肌群轮换交替作用，使大腿在髋关节处做环转运动。

(八) 舞蹈旁腿动作肌群

舞蹈的旁腿动作(见图5-44)不是单纯的大腿外展，而是"大腿外旋加外展"，主要参与肌肉有髂腰肌、缝匠肌、梨状肌、臀中肌和臀小肌、臀大肌上部等。

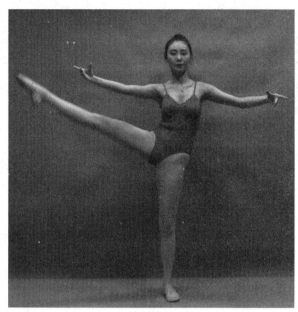

图5-44　旁腿

二、膝关节运动肌群

(一) 屈膝肌群

使小腿在膝关节处屈的肌肉包括大腿后群的股二头肌(见"大腿伸肌群")、半腱肌、股薄肌(见"大腿内收肌群"),小腿后面的腓肠肌及大腿前群的缝匠肌(见"大腿外旋肌群")。

1. 腓肠肌(见图5-45)

腓肠肌位于小腿后面浅层,肌纤维向下汇成跟腱。腓肠肌起于股骨内、外上髁,止于跟腱处跟骨结节。近固定时,肌肉收缩使小腿屈和足屈(即绷脚);远固定时,肌肉收缩使大腿在膝关节处屈,例如下蹲动作。

2. 比目鱼肌(见图5-45)

比目鱼肌在腓肠肌的深层,起自胫、腓骨上端的后面,因形似比目鱼,故名比目鱼肌。它与腓肠肌合称小腿三头肌。近固定时,肌肉收缩使小腿屈和足跖屈。远固定时,肌肉拉动股骨下端及小腿向后,使膝关节伸直。

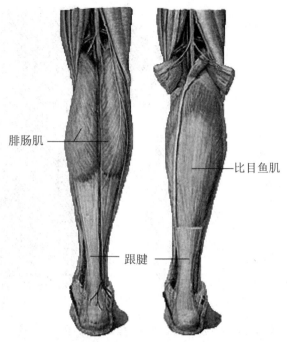

图5-45 腓肠肌和比目鱼肌

屈膝肌群无力时，可进行屈髋关节的代偿运动，即俯卧位下，屈髋来代偿屈膝，此时臀部会抬起，身体有可看见的轻度扭转。若屈膝肌群无力，在舞蹈训练中控腿就达不到一定高度。

(二) 伸膝肌群

使小腿在膝关节处伸的肌肉只有一块——股四头肌，它是人体中强有力的肌肉之一。舞蹈"开、绷、直"中的"直"即指伸膝。

股四头肌(见图5-46)位于大腿前面，包括股直肌、股中肌、股内肌和股外肌，4块肌肉向下合为一个肌腱。股直肌起于髂前下棘；股中肌起于股骨体前面；股内肌起于股骨上端内侧；股外肌起于股骨上端外侧。4块肌肉向下汇合成一条强有力的肌腱，包绕髌骨，向下形成髌韧带，止于胫骨粗隆。近固定时，肌肉收缩使小腿伸，例如舞蹈的直立、踢腿、抬腿、控腿等动作；股直肌收缩还可屈大腿，例如前腿动作。远固定时，肌肉收缩使大腿在膝关节处伸——由蹲到起动作。半蹲、蛙跳、弹腿(见图5-47)、踢前腿也可发展股四头肌力量。耗后腿、屈膝抬后腿可发展股四头肌伸展性。

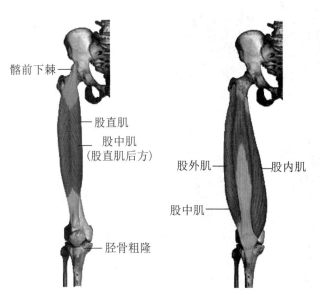
图5-46 股四头肌

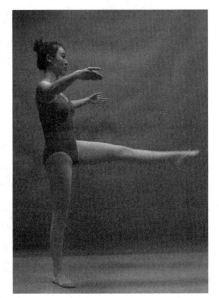
图5-47 弹腿

训练中,学员在站立时,大腿转开,股四头肌向上提;踢腿、控腿时肢体尽量要远伸;力量训练完毕,一定要抻拉股四头肌,避免形成块状肌肉,影响肌肉线条。在基本功训练过程中,腿部的肌肉线条训练是不可忽视的训练过程。

(三) 小腿环动肌群

位于膝关节周围的肌群轮流交替用力,使小腿在膝关节处环动,例如芭蕾舞的"Ronds de jambe en Iair"(空中划圈)动作。

专家指导

舞蹈演员腿部肌肉线条如何训练?

1. "站"是肌肉训练的开端

"站"是重心稳定的前提条件。"站好"是腿部肌肉训练的首要解决问题,"站"得好,才能进行下一步深层训练。

2. "擦地、蹲、跳"是腿部肌肉训练的基本方法

"擦地"是腿部肌肉每天训练的内容之一。"擦地"为以后的"小踢腿""大踢腿"和"控制"奠定基础。

"蹲"对于下肢肌肉力量的形成是不可缺少的训练过程,在"下蹲"时肌肉处于"拉长收缩",而"上起"时肌肉处于"缩短收缩"。练习"蹲"时,下肢不断起落、肌肉不断拉长和收缩有利于腿部肌肉线条的拉伸。

"跳"是一种腿部肌肉线条的突破性的爆发力训练,有助于腿部肌肉线条韧性的拉长。"跳"的训练有助于肌肉的爆发力增强。

3. "控制"和"舞姿"训练肌肉线条的美感

"控制"和"舞姿"的训练对于腿部肌肉力量性、柔韧性、伸展性、控制能力都有很

大的帮助，是必不可少的训练阶段。"控制"可根据训练的程度改变高度。"控制"的好坏直接关系到"舞姿"的优美、完成的程度。

三、踝关节运动肌群

参与踝关节运动的肌肉位于小腿前后，即小腿肌肉是支配脚运动的关键。小腿肌肉有力量、有弹性，脚的运用就会灵活、有力，且不易受伤。

(一) 绷脚肌群

作用绷脚的肌肉位于小腿后群，它们是小腿三头肌、胫骨后肌、拇长屈肌、趾长屈肌以及位于小腿后偏外侧的腓骨长肌、腓骨短肌。这里主要讲述小腿三头肌。

小腿三头肌(见图5-48)位于小腿后面浅层，由腓肠肌和比目鱼肌组成。腓肠肌在浅层，比目鱼肌在深层。腓肠肌(内外两侧)起于股骨内、外上髁，比目鱼肌起于胫腓骨后面上部。三块肌肉向下形成跟腱并止于跟骨结节。

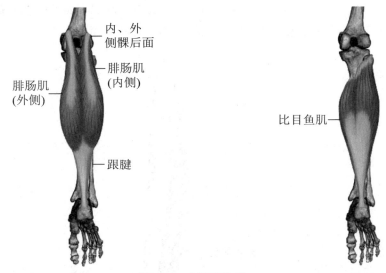

图5-48　小腿三头肌

舞蹈训练中，可通过小跳、跳绳、跳台阶、足尖行走、负重提踵等方法练习小腿三头肌、胫骨后肌、拇长屈肌、趾长屈肌、腓骨长肌、腓骨短肌。无论是练习基础的"擦地"训练，还是练习踢腿、小跳训练，舞者都要有意识地控制运动到脚趾最末端，这样才能调动深层的拇长屈肌、趾长屈肌和胫骨后肌。力量训练完毕，还可通过压跟腱、勾脚压前腿等方法拉伸该群肌肉的伸展性。

(二) 勾脚肌群(见图5-49)

作用勾脚的主要肌肉有位于小腿前面的胫骨前肌、拇长伸肌和趾长伸肌。

1. 胫骨前肌

位置：胫骨前外侧浅层。

起点：小腿前外侧。

止点：内侧楔骨和第一跖骨底。

功能：勾脚背。

2. 拇长伸肌

位置：胫骨前肌和趾长屈肌之间。

起点：腓骨内侧面下2/3和骨间膜。

止点：拇趾远节趾骨底。

功能：近固定时，肌肉收缩使足部在踝关节背屈以及伸拇指；远固定时，肌肉收缩使小腿在踝关节处向拇指部位屈。

3. 趾长伸肌

位置：小腿前外侧皮下，胫骨前肌外侧。

起点：胫、腓骨的上端和骨间膜。

止点：下行分成四腱，止于二、三、四、五趾，此外还分出一腱(第三腓骨肌)止于第五跖骨底。

功能：可伸趾并可使足背屈，当足骨固定时与其他肌共同收缩可使小腿前倾。

对于初练舞蹈者，首先要训练脚的灵活性，即进行勾、绷脚训练，这可以提高控制脚的能力。

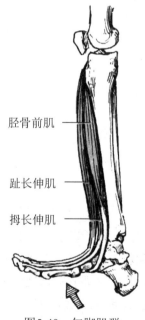

图5-49　勾脚肌群

(三) 足内旋肌群

足内旋时伴有足内翻和内收，在民间舞中可见此类动作，但在其他舞种极少运用。参与足内旋的肌肉有胫骨前肌、胫骨后肌、趾长屈肌、拇长屈肌等。

(四) 足外旋(撇) 肌群

足外旋时常伴有足外翻和外展,参与足外旋的肌肉有腓骨长肌、腓骨短肌、第三腓骨肌等。

(五) 足环动肌群

位于踝关节周围的肌群轮流交替用力,使脚在踝关节处环动,例如舞蹈中勾、撇、绷。

专家指导

如何借助球做踝背屈练习?

1. 练习者在椅子上坐正,把一只脚放在一个稳定的球的顶部。当踝关节跖屈时,慢慢把球往前推送。

2. 当脚在球的顶部时要绷脚,此时能感觉到肌肉正顺着踝关节顶部缓缓舒展。伸展脚趾的同时,尽量把球往远处推送,但要始终触碰着球,保持2~4秒。

3. 慢慢做反向动作。一边用脚往下压球,一边使踝关节向后背屈。通过跟腱使肌肉延展,并收缩胫骨前肌,交替跖屈和背屈至少15次。要想使练习更具挑战性,可以更换更小的球。

第四节 躯干肌

躯干肌肉呈现多层分布,在此我们主要认识与舞蹈训练相关的肌肉。

一、脊柱运动的主要肌肉

(一) 脊柱前屈肌群

腹肌(见图5-50)参与脊柱前屈运动。脊柱前屈肌群如图5-51所示。

1. 腹直肌

位置与形态:腹前壁正中线两侧,呈扁长带状,有腱划结构。

起点:第五到第七肋软骨的前面和胸骨剑突。

止点:耻骨上缘。

功能:上固定时,两侧肌肉收缩使骨盆后倾,例如仰卧举腿。下固定时,两侧肌肉收缩使脊柱屈,例如仰卧起坐、下前腰,也可降肋,辅助呼气;一侧肌肉收缩,脊柱向同侧屈,例如旁腰。无固定时的肌肉运动如古典舞双飞燕。

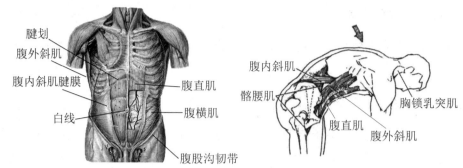

图5-50 腹肌　　　　图5-51 脊柱前屈肌群

2. 腹外斜肌

位置：腹外侧面及前面的浅层，为扁阔肌(图5-52)。

起点：第五到十二肋骨外侧面肋肌，肌纤维自外上方向前内下方斜行。

止点：髂嵴。

功能：上固定时，两侧肌肉收缩使骨盆后倾；一侧肌肉收缩使脊柱和骨盆向同侧屈。下固定时，两侧肌肉收缩使脊柱屈，也可降肋，辅助呼气；一侧肌肉收缩，使脊柱向同侧屈，并向对侧回旋。

3. 腹内斜肌

位置：位于腹外斜肌的深面(图5-53)，为扁肌。

起点：腰背筋膜，髂嵴及腹股沟韧带的外侧1/3，肌纤维向前上方斜行。

止点：第十到十二肋骨下缘，其他部分在前面移行为腱膜，止于腹白线。

功能：上固定时，两侧肌肉收缩使骨盆后倾。下固定时，两侧肌肉收缩使脊柱屈，也可降肋，辅助呼气；一侧肌肉收缩使脊柱向同侧屈，并向同侧回旋。

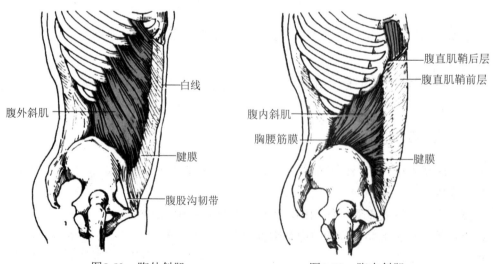

图5-52 腹外斜肌　　　　图5-53 腹内斜肌

腹内、外斜肌主要作用是使脊柱左右回旋，即舞蹈中"横拧"，向左横拧是同侧腹内斜肌和对侧腹外斜肌同时用力产生动作。拧身动作只有这两块肌肉参与，力量薄弱，所以腰部运动时需谨慎，一定要清楚动作要领，尤其是做空中变身等技巧动作时，舞蹈演员要

精力集中,身体要保持适度紧张,以防损伤。

对腹部肌肉的力量训练,可通过仰卧起坐、两头起、仰卧举腿等来练习。训练时,保持快起慢落的节奏,起时吸气,落时呼气,这样可以确保腹部较层肌肉同时参与工作,取得较好效果。仰卧起坐的主要目的是训练腹部肌肉,所以正确的做法应是仰卧屈膝90°。切勿将脚固定(例如由同伴用手固定踝),否则大腿和髋部的屈肌便会参与工作,从而减少了腹部肌肉的工作量,降低仰卧起坐的训练效果。需要注意的是,直腿仰卧起坐还会加重腰背部负担,容易对腰背造成伤害。另外,仰卧转体起可训练腹外斜肌、腹内斜肌的力量。

4.胸锁乳突肌

位置:位于颈部两侧,是颈部浅层的肌肉(见图5-54)。

起点:胸骨柄前和锁骨的胸骨端。

止点:颅底的乳突。

功能:下固定时,肌肉一侧收缩使头向同侧屈,向对侧转;肌肉两侧收缩使颈部前屈,头向前屈或向后伸(胸锁乳突肌的作用根据肌肉纤维合力通过额状轴的位置而定)。上固定时,肌肉收缩使胸廓上提,可辅助吸气。

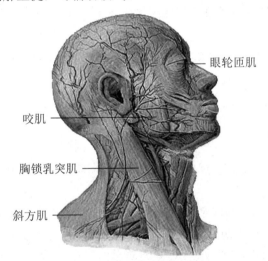

图5-54 头颈部右侧面肌肉

(二) 脊柱后伸肌群

使脊柱后伸肌肉均位于脊柱后面,数目众多,是维持人体直立的重要肌群,控制身体后伸。参与脊柱后伸的肌肉主要是背部肌肉(见图5-55),包括竖脊肌和夹肌,如图5-56。

1.竖脊肌

位置:位于脊柱后面两侧的脊柱沟内,从骶骨到枕骨,是强大的伸脊柱肌肉。它包括最长肌(胸最长肌、颈最长肌、头最长肌)、髂肋肌(腰髂肋肌、胸髂肋肌、颈髂肋骨)和棘肌三块肌肉。

起点:骶骨背面、髂嵴后部、腰背筋膜。

止点：最长肌止于枕骨；髂肋肌止于肋骨；棘肌止于所有棘突。

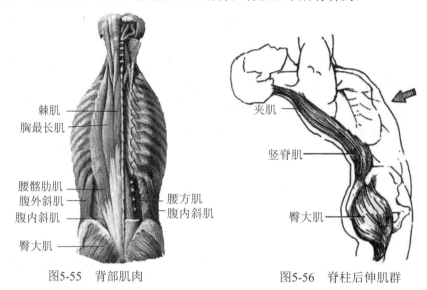

图5-55 背部肌肉　　图5-56 脊柱后伸肌群

功能：下固定时，肌肉一侧收缩使脊柱向同侧侧屈；肌肉两侧收缩使头和脊柱后伸。舞蹈演员可通过背肌训练发展竖脊肌力量，例如俯卧背起、俯卧背腿、俯卧两头起等。

2. 夹肌

夹肌位于斜方肌、菱形肌深层。肌肉一侧收缩，使头颈向同侧屈、向同侧旋；肌肉两侧同时收缩，拉直头颈部。

(三) 脊柱侧屈肌群

作用于脊柱侧屈的肌肉为同侧的屈肌和伸肌，即同侧腹直肌、腹内斜肌、腹外斜肌、髂腰肌、胸锁乳突肌、斜角肌、椎前肌及竖脊肌等，此外还有腰方肌和肩胛提肌。这里主要讲解腰方肌。

腰方肌位于腰部两侧，为扁平方肌，肌纤维是上下方向。起于髂嵴后部，止于第一到四腰椎横突，第十二肋下缘(见图5-57)。下固定时，肌肉一侧收缩，使颈、头向同侧屈、回旋；肌肉两侧收缩，使颈部拉直。

图5-57 腰方肌

(四) 脊柱回旋肌群

参与脊柱回旋的肌肉有同侧腹内斜肌、夹肌以及对侧的腹外斜肌、胸锁乳突肌。另外，还要考虑同侧屈脊柱肌群和对侧伸脊柱肌群。负重侧屈、负重转体，均可发展回旋脊柱肌群力量。

(五) 脊柱环动

脊柱的屈、侧屈、伸肌群轮流作用产生脊柱环动运动。

二、胸廓运动肌群

胸廓除了保护和支持胸腔里的内脏器官外，主要是参与呼吸运动，所以胸廓运动主要表现在呼吸上。

(一) 吸气肌群

吸气肌群主要有膈肌、肋间内肌、肋间外肌。辅助吸气肌只有在用力吸气时才参与活动，如胸大肌、胸小肌、胸锁乳突肌、竖脊肌等。

1. 膈肌(见图5-58)

膈肌位于胸腹腔之间，封闭胸腔下部，又称"横膈膜"。膈呈穹隆状，是胸廓的底又是腹腔的顶。中央为肌腱，叫中心腱。膈上有三个裂孔，即上方腔静脉孔、中央食管裂孔、后方主动脉裂孔。

膈的胸部起于胸骨剑突后面，肋部起于第七到十二肋内面，腰部起于第一到三腰椎体，止于中心腱。

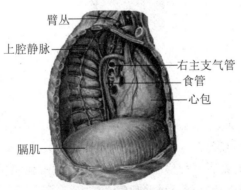

图5-58 膈肌所处位置

膈肌收缩时，膈顶下降1～3cm，增大胸廓垂直径，使胸腔容积增大，协助吸气；膈肌放松时，膈顶上升，胸廓垂直径减小，协助呼气，如图5-59所示。因此，膈肌是主要呼吸肌。

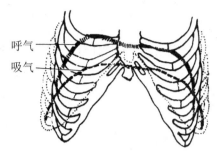

图5-59 呼吸时膈肌位置的变化

2. 肋间外肌

肋间外肌位于各肋骨间隙的浅层，收缩可提肋，并协助吸气。

3. 肋间内肌

肋间内肌位于肋间外肌深层，肌纤维走向与肋间外肌反向。

肋间外肌和肋间内肌如图5-60所示。呼吸时，肋间内肌、肋间外肌使肋运动。吸气时，肋间外肌主要上提肋，使胸廓前后径和左右径扩大；呼气时，肋间内肌主要使肋下降，使胸廓上下、左右径减小。无论是吸气、呼气，肋间内肌、肋间外肌均起作用。

人体剧烈运动后，为了加强呼吸，补偿欠下的"氧债"，发挥辅助呼吸肌的作用，必须使头颈伸直，双手叉腰或将上肢搁在把杆上或同伴肩上，使辅助呼吸肌在远固定下收缩，提肋，以加深呼吸。

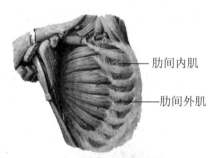

图5-60 肋间内肌和肋间外肌

(二) 呼气肌群

呼气肌群主要有腹直肌、腹内斜肌、腹外斜肌、腹横肌、肋间内肌、肋间外肌。这里主要讲下腹横肌，其他不再赘述。

腹横肌位于腹内斜肌深面。腹横肌不产生运动，主要维持或增大腹压，协助完成咳嗽、呕吐、排便、分娩等生理功能，协助呼气。

专家指导

古典舞基本功训练之腹部力量特点

腹部是维持我们身体上半身躯干稳定的重要肌群，主要包括腹直肌、腹内外斜肌和腹横肌。这些肌群对于身体躯干姿势与运动能力有很大影响。舞蹈需要有较强的腹部力

量。古典舞训练有很多动作、技巧，如跳、转、翻，都以强有力的腹背力量为基础。无论是快速的涮腰、大的风火轮、鸣龙盘打、青龙探爪、摆莲等跳、翻、转动作，还是身韵中的提、沉、冲、靠、含、腆、抑、旁提，都是以腹部的力量来支撑或稳定脊椎，使身体维持平衡，进而完善动作表现力的。腹背部肌肉不仅对于腰椎的活动和稳定性有相当重要的作用，还可以控制骨盆与脊柱的活动。当它们收缩时，可以使躯下弯曲及旋转，并防止骨盆前倾。软弱无力的腹肌可能导致骨盆前倾和腰椎生理弯曲增加，并增加腰背痛的概率。重视腹部力量素质训练不仅有助于提高动作完成的质量，还可以预防和减少慢性损伤的发生。

第六章
解剖学在舞蹈实践中的应用

第一节 肌肉的工作分析

一、肌肉工作及协作关系

每一个舞蹈动作都是在许多肌肉的参与下完成的。这些肌肉在运动中起着不同的作用，有的成为原动肌，有的成为对抗肌，还有的成为协同肌和固定肌。

(一) 原动肌

产生收缩运动的肌肉称为原动肌，它是发生运动的有效肌肉。例如，绷脚的动作中腓肠肌和比目鱼肌是原动肌，其他肌肉是次要肌肉，起辅助作用。

(二) 对抗肌

对原动肌或主动肌起阻力作用的肌肉称为对抗肌。原动肌收缩时，对抗机就自然放松，从反面协助原动肌完成动作。但在一般情况下，对抗肌除放松外，还在动作的末尾有适当的收缩，以避免关节损伤，原动肌和对抗肌的力正好是相反的。例如芭蕾舞二位的深蹲，起身时股四头肌(原动肌)收缩使膝关节伸展，腘绳肌(对抗肌)也收缩，提供协同收缩，更好地支持膝关节。

(三) 协同肌

某肌肉或肌群对另一肌肉或肌群在体内的配置上具有互相协调运动或张力关系时，则称此两者为协同肌。它理解起来也许有点困难，需要我们认真体会。协同肌有两种作用：一是互相协调促进运动；二是互相协调抵消运动。协同肌能帮助人们界定不同的运动，具有"抵消不必要方向力"的特征。

(四) 固定肌

能够固定关节的肌群称为固定肌(将原动肌定点骨加以固定的肌肉)。为了其他动作的进行，固定肌能够使一个关节保持固定，即固定肌起固定作用。例如，腹肌收缩保持脊柱固定。没有腹肌的收缩，运动中的腿向后移动的力就会导致脊柱塌陷。通常情况下，大多

数运动都离不开腿,因此练习者着重于腿部力量的练习,却忽略了其他肌肉的重要性。在这里,必须提醒练习者,每种肌肉都有很强的固定作用,能使身体重心稳定。只有重心稳定了,动作才能持续进行。

二、肌肉工作的分类

肌肉工作可分为动态收缩和静态收缩两大类。

(一) 动态收缩

所有的肌肉在不同程度上都有收缩的能力或产生张力的能力,其中,改变肌肉长度的收缩常常被认为是动态收缩,显示了肌肉长度的改变,这将毫无疑问地产生关节运动。动态收缩分为两种类型,即向心收缩和离心收缩。向心收缩时,肌肉收缩变短;离心收缩时,肌肉拉长。例如,跳芭蕾舞脚尖擦地时,腿部移离身体中心和脚尖,小腿肌肉收缩变短,产生向心收缩;脚回到起点(准备动作),特别是跳跃着地时,小腿肌肉拉长,小腿肌肉做离心收缩。肌肉的离心收缩有助于身体在下落时减速。舞蹈演员在为了跳得更高而努力增加力量的同时,也需要控制好力量,这样既能使返回阶段的动作顺利而协调,又能避免受伤。

(二) 静态收缩

肌肉产生张力,但长度不改变,这种收缩称为等长收缩或静态收缩。静态收缩本质就是肌肉在收缩过程中长度不变。当肌肉紧张,肌肉内部的张力增加,但不产生关节运动。例如,立脚尖并保持此姿势时,腿部的所有肌肉都是等长收缩,它们先是经过向心收缩动作把身体直立起来,然后保持等长收缩。肌肉收缩产生运动时,需要多块肌肉协同作用,以达到预定目标。

由于肌肉有很好的协调作用,所以能很好地控制舞蹈动作。

三、单关节肌和多关节肌

根据肌肉跨过关节的数量,肌肉可分为单关节肌和多关节肌。

(一) 单关节肌

单关节肌只跨过一个关节,一般比较短而粗,且作用力集中在一个关节,收缩力大,例如三角肌、胸大肌、臀大肌等。

(二) 多关节肌

多关节肌的肌腹或肌腱跨过两个或两个以上的关节,一般较单关节肌长。如果多关节肌只对一个关节起作用,则比较有利,发力大,关节运动幅度也大,这是比单关节肌优越

的地方。但是，多关节肌也有缺点，主要表现为主动不足和被动不足。当多关节肌作为原动肌收缩发力时，对其中一个关节发挥作用后，对其余关节就不能充分发挥作用，这种现象称为多关节肌主动不足。例如在屈腕的情况下，再屈指就很困难。当多关节肌作为对抗肌在其中一个关节被拉长后，其余关节就不能被充分拉长，这种现象称为多关节肌被动不足。例如当膝关节伸直时，大腿在髋关节处屈的程度就会大幅度减小，这就是股后肌群被动不足的表现。

了解了多关节肌的特点后，在设计舞蹈动作时，应尽量避免多关节肌的"主动不足"和"被动不足"，使多关节肌力量或伸展性集中在一个关节上，以取得较好的运动效果。同时，练习者可以在多关节肌"主动不足"和"被动不足"情况下训练肌肉，提高肌肉的工作能力。

在一个关节周围，往往同时配布有单关节肌和多关节肌。它们互相协作，取长补短，以利于完成动作。例如，单关节肌发力集中，效率较高，但收缩幅度有限；而多关节肌一般较长，在运动幅度方面可以弥补单关节肌的不足。

四、环节受力分析法

环节是指人体中能以关节为中心进行转动的部分，可以是关节，也可以是一段肢体，还可以是一个节段。环节运动是在力作用下产生的。作用于环节的力可分为内力和外力两大类。内力主要是肌力；外力包括重力、摩擦力、器械弹力、介质阻力和来自他人(对手)的肌力等。内力总是与外力一起作用才能引起环节的运动。所以，只有分析环节受力情况才能找出原动肌。环节的受力情况有以下三种。

第一种情况，环节运动方向与阻力矩方向相反。此时，肌力矩(肌拉力与力臂的乘积)大于阻力矩(阻力与力臂的乘积)，环节运动的原动肌位于环节运动方向的同侧，完成向心工作，如图6-1所示。

第二种情况，环节运动方向与阻力矩方向一致，运动速度快。此时，环节快速沿阻力矩和肌力矩方向运动，环节运动的原动肌位于环节运动方向的同侧，完成向心工作，如图6-2所示。

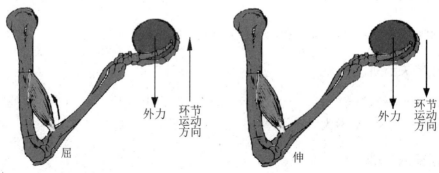

图6-1 环节运动方向与阻力矩方向相反　　图6-2 环节运动方向与阻力矩方向一致(快速)

第三种情况，环节运动方向与阻力矩方向一致，运动速度慢。此时，肌力矩小于阻力

矩，环节慢速沿阻力矩方向运动，环节运动的原动肌位于环节运动方向相反一侧，完成离心工作，如图6-3所示。

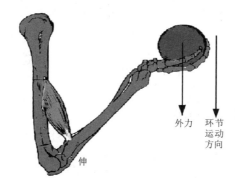

图6-3　环节运动方向与阻力矩方向一致(慢速)

第二节　舞蹈动作分析

一、舞蹈动作分析的目的与任务

舞蹈动作的解剖学分析是以人体的动、静力学理论为基础，将运动系统作为一个完整结构，结合人体的实际情况，探讨实现人体运动时骨、关节、肌肉活动的普遍规律。通过动作分析，我们能够了解舞蹈动作技术的科学性和先进性，并且以正确的、合理的动作技术规格和要求指导舞蹈教学及训练，以达到提高舞蹈技术水平和预防舞蹈损伤的目的。因此，了解和掌握舞蹈动作分析内容，对提高舞蹈教学和训练质量，具有一定的实际意义。

通过舞蹈动作分析，学习者应达到以下几个目的。

(1) 进一步系统地巩固过去所学的舞蹈解剖学知识。

(2) 初步运用所学解剖学知识，结合舞蹈训练实际，分析一些技术动作，通过分析达到以下几个小目的：①了解完成某些技术动作的有关肌肉名称及所在位置；②为鉴别合理的技术动作提供一些依据；③有针对性地提出一些提高舞蹈技术技能的辅助训练手段。

(3) 通过动作分析的实际操作，初步学会科研方法。

二、舞蹈动作分析的步骤

第一步，根据关节运动变化划分动作阶段，并描述身体姿势。

第二步，分析各阶段中各个关节的运动变化。

第三步，分析使各关节运动的原动肌、固定条件及肌肉工作性质。

第四步，对动作做出评定并提出改善的方法。

三、舞蹈动作分析举例

舞蹈动作姿态万千，变化无穷，而且舞蹈的动作技巧繁多，不仅需要关节运动和肌肉用力，还需要大脑神经中枢的综合调配、身体平衡器官、本体感受器的敏感等，后者的技术问题不是通过解剖学分析就能全部解决的，因此，下面仅选择几个基本动作做动作要领和肌肉方面的分析。

(一)"旁擦地"的解剖学分析

1. "旁擦地"的动作要领

在整个动作过程中，两腿始终外旋转开，膝盖伸直，并使外开与伸直的力形成一股向上的合力。

动作腿向旁擦出的过程中，脚掌应尽力长久地贴在地板上，脚跟、脚心、脚掌应该依次离开地面，脚趾向旁伸到最远端，最后绷紧、延伸，轻轻点在地板上。身体重心移到支撑腿上，重心的移动应是从两脚移到一只脚上，以便另一只脚能自由动作。骨盆一定要保持稳定，以保持躯干正确站立的基本姿态。

擦地收回时，动作腿由脚尖点地逐渐过渡到脚掌、脚心、脚跟，重心由单脚移到双脚。

2. "旁擦地"的肌肉分析

1) 向旁擦出原动肌分析

(1) 髋关节外展时，原动肌为臀中肌、臀小肌，在近固定完成克制工作。

(2) 膝关节伸时，原动肌为股四头肌，在近固定完成支持工作。

(3) 踝关节屈时，原动肌为小腿三头肌、胫骨后肌、腓骨长短肌，在近固定完成克制工作。

(4) 跖趾关节屈时，原动肌为趾长屈肌和拇长屈肌，在近固定完成克制工作。

2) 擦地收回原动肌分析

(1) 髋关节内收时，原动肌为大腿内侧肌群，在近固定完成克制工作。

(2) 膝关节伸时，原动肌为股四头肌，在近固定完成支持工作。

(3) 踝关节伸时，原动肌为小腿三头肌和胫骨后肌，在近固定完成退让工作。

(4) 跖趾关节伸时，原动肌为趾长屈肌和拇长屈肌，在近固定完成退让工作。

综上所述，做"旁擦地"动作时，舞蹈演员的下肢始终在外开位上，支撑腿要维持身体重心，锻炼其静力控制能力，这也为舞蹈中的控制舞姿打下基础。动作腿的主要训练价值是擦出时脚尽可能长地接触地面，最后被动地离开地面。此时，大腿内侧肌群的伸展性很重要，如果大腿内侧肌群没有好的伸展性，动作的幅度、流畅都会受到影响。通过耗、压旁腿及横叉练习可提高内侧肌群的伸展性。擦地主要锻炼的肌肉是臀部肌肉、股四头肌、小腿后群肌肉以及大腿内侧肌群，其中最重要的是小腿深层的趾长屈肌、拇长屈肌；其次锻炼绷脚背、绷脚趾的能力，训练脚推离地面的感觉和意识。大腿内侧肌群是内收下肢的动力，在练习时要用意识控制动作，想象内侧肌群用力收缩，这样训练效果更明显。

(二)"一位小跳"的解剖学分析

1. "一位小跳"的动作要领

"一位小跳"动作的预备姿势是舞蹈演员在一位站立,下肢外旋,下蹲时骨盆保持直立姿态不变,大腿在髋关节处外旋、外展,起跳时伸膝,脚推地蹬起,空中伸膝、绷脚、绷脚趾;落地时由脚掌过渡到全脚,屈膝缓冲。

2. "一位小跳"的肌肉分析

1) 预备姿势原动肌分析

髋关节外旋,臀大肌、缝匠肌为原动肌,完成克制工作。

2) 下蹲原动肌分析

(1) 髋关节外展时,原动肌为大收肌,在近固定完成退让工作。

(2) 膝关节屈时,原动肌为股四头肌,在远固定完成退让工作。

(3) 踝关节伸时,原动肌为小腿三头肌、胫骨后肌,在远固定完成退让工作。

3) 腾空起时原动肌分析

(1) 髋关节内收时,原动肌为大收肌,在近固定完成克制工作。

(2) 膝关节伸时,原动肌为股四头肌,在近固定完成克制工作。

(3) 踝关节屈时,原动肌为小腿三头肌和胫骨后肌,在远固定完成克制工作。

(4) 跖趾关节屈时,原动肌为拇长屈肌和趾长屈肌,在近固定完成克制工作。

4) 落地原动肌分析

(1) 髋关节外展时,原动肌为大收肌,在近固定完成克制工作。

(2) 膝关节屈时,原动肌为股四头肌,在远固定完成退让工作。

(3) 踝关节伸时,原动肌为小腿三头肌和胫骨后肌,在远固定完成退让工作。

(4) 跖趾关节伸时,原动肌为拇长屈肌、趾长屈肌,在远固定完成退让工作。

综上所述,"一位小跳"训练的是小腿肌肉能力,所要锻炼的是小腿后群肌肉的收缩与伸展能力。舞蹈演员可利用快速立半脚尖等辅助练习,训练小腿后群肌肉的快速收缩能力。

(三)"蹲"的解剖学分析

"蹲"的动作要领是上身保持直立,下肢从大腿处开始外旋直到脚踝,双脚外开一位打开。在蹲的过程中双腿膝盖保持外开,朝着三七点方向,"蹲"分为半蹲和全蹲,下面我们以半蹲为例说明动作运动中肌肉的工作。在"蹲"的过程中,人体介入的关节有骨盆的髋关节、大腿膝关节和髋关节、踝关节,其中以臀大肌和肱二头肌作为支撑,肱四头肌、耻骨肌、小腿三头肌被弯曲。此时,大腿的肱四头肌在用力,还有小腿三头肌,而臀大肌和肱二头肌作为保持下肢稳定的肌肉群。在做"蹲"的动作时,要从胯根转开,膝盖和脚踝连带着被转开,这样才能有效地完成此动作,如果不注意胯根的转开,有可能导致膝盖或者脚踝受伤。

(四)"控旁腿(见图6-4)"的解剖学分析

古典舞基本功把上训练的"控制"动作要领是动力腿在髋关节处伸展、外旋,上肢在

过程中上身或含或展或仰。控制旁腿的过程中，参与肌肉运动的关节有腰骶关节、骨盆髋关节、大腿髋关节、小腿膝关节和踝关节。在做控制时，分为主力腿和动力腿，它们的肌肉工作各不相同，首先要保持稳定的上肢，也就是住腰方肌、臀大肌，在伸张动力腿直到位置时，大腿的臀大肌、肱二头肌以及小腿和脚的肌肉群加以固定，此时，主力腿的大腿根髂腰肌和缝匠肌、大腿的肱四头肌支撑住，保持控制不动。要想练好控制组合，就必须加强对腰部和大腿肌肉群的训练，使这些肌肉更加柔韧有力。

(五)"大踢腿(见图6-5)"的解剖学分析

基本功训练中，大踢腿组合的练习尤为重要。它不仅是舞蹈演员身体柔韧度的体现，还是技术技巧中运用较多的动作，比如大跳、撕腿跳、紫金冠跳等。大踢腿发力的身体部位是髂腰肌，在把上训练的大踢腿中参与的人体肌肉群首先是腰的肌肉群，包括腰方肌和竖脊肌下部，其次是胯的臀大肌，包括大腿的臀大肌、大收肌，小腿的股四头肌脚趾的趾长屈肌。在这些肌肉作用下，人体的下肢脱离地心引力踢起来。大腿肌肉群的伸展性是舞蹈演员练好大踢腿组合的关键，这需要舞蹈演员不断地拉伸腿部肌肉。在做大踢腿练习时，髂腰肌要控制住身体稳定，保持上身不动，这样才能对腿部进行有效训练。

图6-4 "控旁腿"　　　　图6-5 "大踢腿"

第三节　舞蹈训练中的自我保健与舞蹈运动损伤

一、舞蹈运动损伤概念

舞蹈运动损伤属于舞蹈人体科学中的专用名词。舞蹈人体科学是一个新兴的边缘学科，它是以舞蹈作为研究对象，应用人体科学的理论及方法研究舞蹈专业训练对人体的生物学特征及变化规律的影响，以及人体对舞蹈训练的生物学适应，探讨舞蹈教学方法的生物学基础和原理。

二、预防运动性损伤

(一) 做好充分的舞蹈前准备活动

肌肉在寒冷环境中，黏滞度会增加，在外界环境温度14度以下进行激烈运动时，肌肉等软组织拉伤率高。外界环境暖和，易使人体内部暖热，但不能因为外界环境暖和就不做适当准备活动。舞蹈训练、排练和演出之前都要认真做好准备活动，有的学者建议：仅脚部的准备活动就需要5分钟，这样才能使腿、脚部血液循环活跃起来。

做好准备活动能使关节软骨增厚，进而加强在激烈运动时其对关节的保护。有的人没做准备活动或做得不充分就进行激烈运动，导致脊柱扭伤、半月板撕裂、跟腱裂断、肌肉和韧带拉伤等事故。

做好准备活动能使内脏器官更好地参与工作。这是因为支配骨骼肌运动的是感觉、运动神经纤维，该类纤维传导信息快；而支配内脏器官的自主神经纤维传导信息很慢。也就是说，当一开始运动时，骨骼肌反应快，内脏器官反应慢，可是内脏器官又要为骨骼肌提供足够的营养和氧气，为此激烈运动前做准备活动能使内脏器官提前活跃起来，达到最佳工作状态，与骨骼肌供求代谢协调，使舞蹈运动达到最好的效果。

做好准备活动是保护心脏的必要措施。正常人的心率每分钟起搏75次左右，舞者在平时的心率会低一些，当激烈运动时，心率每分钟会高达200次，若不做准备活动就进行激烈舞蹈，心率骤然猛增，对心脏健康极为不利。

(二) 注意舞蹈运动量极限

运动量极限指人在运动强度乘以运动时间所能承受的限度。每个人的运动量极限不同，一个人在不同时期的运动量极限也不同。持续超运动量极限，人体就会出现伤害前兆，这是生理正常状态的结束、病理状态的开始。

适度运动能增长运动部位机体的能力，延长舞蹈者的艺术生命，提高身体的免疫力。持续超运动量极限则起相反效果，费力不讨好。舞蹈专业的学生和演员，在考试前的紧张练习、重体力消耗的排练、连续演出，或睡眠不足、营养缺乏、心理异常等都容易造成体力小衰竭。出现这种现象不奇怪，关键是出现小衰竭后要尽快去调整，使之较快复原，如果一味蛮干，就会导致运动性损伤。

(三) 激烈舞蹈后要做整理活动

人在激烈舞蹈之后，肌肉、韧带等软组织会出现收缩反射。为了避免软组织挛缩，保持关节灵活和肌肉的柔韧性，最好做适当的静力拉伸运动。

(四) 激烈舞蹈后可倒置人体，加快解除疲劳状态

倒立是世界新兴的松弛身体运动，尤其对下肢肌肉松弛格外有效。因为人体从正立到倒立状态，人的中枢神经系统要立即适应对身体各部位的反射，有些反射能使肌肉松弛下

来，特别是解除了下肢和脊柱正立时的负重。

在舞蹈时，下肢肌肉需要大量的氧，使更多的血液流向下肢，脑部和其他部位的供血相应减少，就会出现头晕、头胀、脸色苍白等症状。倒立可以改善人体各部位供血状况，使供血量重新调配，对解除全身疲劳有积极作用。

芭蕾专业的女学生和女演员若不适宜倒立，可把身体倒置，例如躯干平躺，将双腿架在高处，也会起到很好的效果。

(五) 呼吸新鲜空气，能较快解除疲劳

在舞蹈活动过程中，肌肉消耗氧气，活动量越大，耗氧量也越大。训练过后，二氧化碳和乳酸等代谢物在血液中的积存增加，血液中的血红蛋白结合氧的能力下降，从而输送到器官氧减少，降低了人的精力，这种现象称为"氧债"，也就是我们日常所说的疲劳。在舞蹈教室、排练场和剧场里，因人密集，空气污浊，舞蹈演员更易疲劳。训练完毕后，舞蹈演员应到空气新鲜处透透气，缓解氧债。这样身体会感到轻松，能较快地解除疲劳。

(六) 激烈舞蹈后不宜即刻用过热的水洗澡

洗热水澡能帮助解除疲劳，但激烈运动刚一结束，不要急于洗热水澡，因为激烈运动时流向肌肉的血液增加，加快了心率，这种状况要经一段平静的时间才能复原，若即刻洗热水澡，势必使血液继续涌向肌肉，从而导致大脑、心脏和其他内脏器官供血不足、甚至出现头晕、休克等事故。心脏不好的人在激烈舞蹈后洗热水澡易激发心脏病。另外，洗澡水温过高，浸泡时间过长，会使肌肉过分松懈，第二天舞蹈运动时肌肉收缩能力下降。

三、舞蹈运动损伤类型及损伤原因

(一) 损伤类型

1. 挫伤

挫伤为钝力撞击所致，例如，脚趾戳地，跳跃落地时脚跟硬着地，踝部、膝部、腰部关节受到撞击。有时挫伤也因摔倒或外物撞伤所致。

2. 软组织拉伤

软组织拉伤指肌肉、韧带、筋膜过分拉牵或猛力突然拉牵，造成撕裂。

3. 关节扭伤

关节扭伤主要指膝、踝、腰椎等关节扭伤。关节结构复杂，关节扭伤伴随有关韧带、肌肉撕裂和挫伤，以及关节囊和它的辅助结构——如滑膜囊、关节软骨等损伤。

4. 骨折

在跳跃中滑倒、翻跟斗等动作失误，易造成骨折，也有极少数舞者椎骨局部骨折。

5. 脱臼

舞蹈运动可导致脚趾脱臼，但此创伤并不常见，其他关节脱臼也不常见。

(二) 损伤原因

(1) 激烈运动前未做准备活动；准备活动做得不充分，身体未发热；做了准备活动，但用力过猛，速度过快。

(2) 运动量超极限。

(3) 拉伸软组织幅度过大，过猛。

(4) 运动超越关节运动轴功能和幅度。

(5) 思想疏忽，精神不集中。

(6) 舞蹈活动时环境温度低、地面过硬等。

(7) 意外事故。

当发生损伤时，首先本人和周围同伴头脑要冷静，尽量当场查明有无骨折，若有骨折，就不能随意活动伤部，立即送往医院检查。软组织急性拉、扭伤时，产生红肿，应立即冷敷，使血管收缩，使软组织停止渗出液体，再加压包扎。48小时后可热敷，以加速血液循环，促进恢复。

四、常见的舞蹈运动损伤

(一) 膝关节扭伤

在跳跃动作落地时，重心偏移，常发生膝关节韧带、关节囊的装置和周围肌肉扭伤。膝关节扭伤后要尽快诊断半月板有无撕裂。

除韧带、肌肉扭伤，膝关节扭伤常伴随滑膜囊挫伤，并有滑液大量外渗，膝部肿起。此时不宜在肿处用力按摩，刺激伤处，应多在小腿和大腿部按摩，促使软组织松弛下来，加强血液循环，再配合理疗和外敷，包扎固定。在以后训练中，要避免重复扭伤。

(二) 半月板撕裂

膝关节两侧各有一块半月形的软骨，称为半月板。半月板具有减轻膝关节面碰撞的作用，但半月板质脆，严重撕裂后不能愈合。在激烈运动前热身不足、跳跃落地时地面不平、重心偏倒在膝的一侧、膝屈后又急速扭旋伸直，都易导致半月板撕裂。

半月板撕裂时，会磨损膝关节面，若没产生绞锁现象，可不做手术，采用保守治疗；若产生绞锁现象，需尽早手术治疗，减少骨关节炎和骨刺等后遗症的发生。

(三) 髌骨劳损

髌骨劳损多见于青少年。在体育界中，髌骨劳损占运动损伤的10%，占膝部损伤的27%。对于舞蹈专业青少年来说，该病发病率较高。髌骨劳损的病因有多方面。首先，是由膝关节的生理功能决定的。半蹲时，膝两侧的侧副韧带松弛，膝关节的稳定性主要靠髌韧带维持，此时，髌软骨压力加大，髌骨与股骨关节面接触面随之加大，而青少年进入身体发育高峰期，机体生长快且嫩弱，当下蹲和起跳发力次数过多、时间过长时，就会过分

拉牵髌韧带末端和摩擦关节面，极易造成髌骨劳损。其次，训练不科学。有的舞者训练时重心长期偏移在脚后跟，使髌韧带压力加大；有的舞者髋关节外开度不好，强迫站出绝对外开的脚位，膝关节不能完全伸直，造成膝关节一定程度旋拧。最后，外伤所致。跪地碰撞使髌骨、髌韧带挤压；在硬地面上跳跃使髌骨及软组织多次受到较大冲撞，这些都容易导致外伤。

若舞者患有髌骨劳损，伸膝时髌韧带要抗阻收缩，就会感到疼痛；屈膝时炎症部位发生摩擦，也会感到疼痛。严重者不能跳跃，以免加重病情。患病时间长，股四头肌也会萎缩。髌骨劳损要边治疗边适度练习，若光养不练，再次进行舞蹈训练还会发病。舞者要坚持锻炼腿部肌肉，可多练习直膝抬前腿动作。每天还要坚持适量静力半蹲练习，开始时静力半蹲30秒至1分钟，3周后达到10分钟，以后逐渐增至20分钟，以不加重疼痛为度。静力半蹲时间稍长会产生肌肉抖动，起到患部内按摩作用；运动过程中体温升高，增强患部血液循环，改善软骨营养供给，有利于患部修复。按摩疗法可用一手压住髌骨，使疼痛部位显现，用另一手拇指轻刮痛处10~40次，每天一遍即可，同时配合理疗、药敷和针灸。

(四) 胫骨粗隆软骨炎

胫骨粗隆软骨炎一般发生于胫骨粗隆处的骺软骨还未完全骨化的青少年。胫骨粗隆处是髌韧带附着点，由于股四头肌强烈收缩，或小腿屈伸次数过多，使髌韧带在此处过分牵拉，造成胫骨粗隆软骨炎。跪地动作过多、胫骨粗隆重撞击地面，也易发生胫骨粗隆软骨炎。胫骨粗隆软骨炎若不及时治疗，会使软骨增生。

胫骨粗隆软骨炎患处不宜重力按摩，避免碰撞和髌韧带过量牵扯，运动前尤其要做热身运动。早期胫骨粗隆软骨病患者只需停止剧烈运动，症状即可缓解或消失，对舞蹈运动影响不大。

(五) 胫腓骨疲劳性骨膜炎

胫腓骨疲劳性骨膜炎也称小腿骨痛，多数发生在胫骨下1/3处，下压伴有疼痛。该病多见有典型的运动史、发病史和反复疼痛史的人。该病病因有以下几个方面：①运动量过度，超过小腿骨的承受力；②动作不正确，落地时脚趾、脚掌缓冲不好；③舞蹈场地过硬，小腿骨过分受冲撞。

该病病发后，要减轻运动量，可采用弹力绷带包扎、按摩小腿前后群肌肉、针灸疗法等治疗。

(六) 跟腱裂断

小腿三头肌连接足跟骨结节的肌腱称为跟腱，它有力但韧性差，易发生裂断。这是因为在做大幅度跳跃、翻跟斗等动作时，在脚落地的一瞬间，小腿三头肌强力收缩，牵引过猛，跟腱就会拉裂或拉断。但也有人仅做简单的小跳辅助动作，跟腱就断了。这主要是因为小腿三头肌过度疲劳，韧性降低。小腿三头肌韧性差的人，从高处下跳，跟腱也易受伤。

预防跟腱裂断主要是把握好小腿三头肌的运动量，及时缓解疲劳。运动前要做好热身

活动，经常做拉伸小腿三头肌的练习；做高难技巧时，头脑要清醒，没有把握时不蛮干；运动后按摩小腿放松，也可用高桶盛热水浸泡。

(七) 踝关节扭伤

踝关节扭伤俗称"崴脚"，一般多伤在外踝，临床表现为距腓前韧带、距腓后韧带、跟腓韧带、腓骨长肌、腓骨短肌、胫骨前肌、拇长伸肌、趾长伸肌及踝关节囊撕伤；内侧的韧带和肌肉也会因撞击挤压而挫伤。

踝关节扭伤应立即冷敷10分钟左右，然后加压包扎并把伤脚高架起48小时，之后再进行热敷。扭伤初期不宜重力按摩痛处，擦舒活酒，并做轻度的表面抚摩即可；待消肿后，可增加按摩力量，在伤部揉、捏、推、压至小腿中段。伤者不要太早走路，但要坚持做适当的缓慢活动，坚持踝关节的锻炼，再逐渐加大运动幅度和速度。

(八) 腰急性扭拉伤

腰急性扭拉伤包括腰肌、韧带、筋膜和腰椎关节受伤。腰急性扭拉伤多发生于脊柱过分承受压力、脊柱运动幅度过大时，例如在精神准备不足时腰肌突然发力；跳跃时在空中失去平衡等。

腰急性肌肉拉伤多发生在腰方肌、背长肌、第七到十二胸椎和全部腰椎棘突横突周围的小肌肉、腹外斜肌后部等。腰急性韧带拉伤多发生在髂腰韧带和脊柱腰骶段的全部韧带处。腰急性扭拉伤时有炸裂或闪断感觉，随即产生疼痛，脊柱活动均受牵制，有明显触痛点，会出现拉扭伤后保护性软组织痉挛。受伤后要及时治疗，可理疗、针灸、药敷、按摩等，一定要揉开痉挛，不要留下后遗症。

(九) 腰劳损

舞蹈演员腰劳损是普遍现象，包括肌肉劳损、韧带劳损两个主要方面。引发腰劳损的主要因素有两点：一是急性腰损伤处未痊愈演变成劳损；二是长时间超负荷的腰部单一运动引起劳损。例如男演员托举，腰部过累，在一段时间内没有觉察，忽然在某次排练后感到腰痛。出现腰急性劳损无一定明显痛点和挛缩肿块，但长时间久坐、久站会感到腰部痛疼或弯腰后伸不直。重者除有压痛点和挛缩硬条，行动也受影响。一般人腰劳损到40~50岁才反映出来，而舞蹈演员30多岁就有患腰劳损的。

腰劳损除治疗外，患者还要循序渐进地加强腰部肌肉的锻炼，注意腰部保暖。

(十) 腰椎间盘突出症

腰椎间盘突出症多发生在第四、五腰椎部位，因为此处负重量最大。一般在20~30岁时，椎间盘纤维环开始变性，弹性减小，当受外力过分加压时，易造成纤维环破裂，髓核突出，挤压神经。腰部以往的急性扭伤或者腰部的长时间过度劳损，都会引起腰椎间盘突出。轻症患者可采用按摩手段并配合理疗、药敷和针灸；重症患者需牵引治疗，甚至手术。患者在腰伤未愈的情况下不可继续训练，以免反复损伤；在腰伤恢复后也不适宜做大

幅度腰腿运动和大运动量运动。

(十一) 足内弓塌陷

舞蹈演员若外开站位时脚向内侧滚倒或者立半脚尖时把重心偏移在拇趾上，都会使第一跖趾关节承受过大压力，造成跖骨头下塌，脚内弓下陷，逐渐形成后天性病状平足，产生病痛。所以，舞蹈演员要尽量纠正不正确的脚站立和立半脚尖的方法，避免足内弓塌陷的产生。若已经形成足内弓塌陷，舞蹈演员可在生活用鞋的内侧弓处加隆起的鞋垫，把脚内侧弓托起来，也可每天坚持作脚趾扒、伸毛巾的练习，加强足底肌肉的能力，加固脚弓。

(十二) 小腿后群肌肉痉挛

舞蹈运动中，绷脚、跐起脚后跟、立脚尖、跳跃和旋转等动作都会运用小腿后群肌肉，尤其是小腿三头肌。当小腿三头肌负担量过大时，肌肉会突然、不自主地强直收缩，造成小腿后群肌肉痉挛。痉挛现象是肌肉疲劳的反应，是肌肉牵张和弹性功能下降、抑制功能紊乱的表现。虽然肌肉痉挛未到病理状态，但若不加以注意，极易造成肌肉拉伤、崴脚、跟腱断裂等损伤。

出现痉挛后，要及时揉开僵硬块，可缓慢勾脚或用静力拉伸痉挛部位，也可用两指按摩承山穴1分钟，用拇指揉脚心20次，还可脚心踩在小圆球上来回移动，这些都能帮助小腿后群肌肉松弛。解除痉挛后，也要暂时减免跳跃。舞蹈活动结束后，可用热水浸泡小腿15~30分钟。为减轻小腿后群肌肉拉牵，痉挛严重者可在生活用鞋的脚后跟处加垫海绵或橡胶类鞋垫。

专家指导

舞蹈演员如何从训练方法上预防损伤？

在训练过程中，舞蹈演员要加强基本技术训练与素质训练的结合，通过舞蹈基本动作的反复练习获得专项力量，即在基本技术练习的过程中加强力量的练习。同时，通过专门的训练提高肌肉对应的专项工作能力，提高舞蹈演员的表现能力。在腿部力量练习过程中，要避免肌纤维变粗，通过负重小、速度快、重复次数少的方式进行训练，使得舞蹈演员的总负荷量维持在一个较低水平。舞蹈训练要强化腰腹力量，在每次技术训练课程结束之后，适当安排对应的腹背肌练习，达到舒缓腰部肌肉的目的。同时，注意小肌肉群的力量训练，例如对踝关节进行多种屈伸练习。

第三篇　人体运动的物质代谢体系

消化系统与呼吸系统，泌尿系统和生殖系统合称内脏。内脏器官根据其基本结构，可分为中空性器官和实质性器官两大类。

中空性器官指以管状或囊状结构出现，管壁由三或四层结构组成的器官。实质性器官以执行该器官功能的组织为主体，并借结缔组织连接，外表面覆有被膜，其结缔组织被膜伸入器官实质内，将器官分隔成若干小叶。每个实质性器官均有神经、导管、血管、淋巴管等结构出入，该处称为"门"。实质性器官没有特定的空腔，例如唾液腺、肝、胰、肾、肺等。

胸、腹腔脏器的位置相对固定，为了便于描述各器官的位置和体表投影，通常在胸腹部体表确定若干标志线和分区(见图1)，以便描述脏器的相对位置。

胸部的标志线有以下几种。前正中线，指沿身体前面正中线所作的垂线；胸骨线，指沿胸骨外侧缘所作的垂线；锁骨中线，指取锁骨中点所作的垂线，男性大致经过乳头；胸骨旁线，指取锁骨内侧1/4点所作的垂线；腋前线，指沿腋前襞向下所作的垂线；腋后线，指沿腋后襞向下所作的垂线；腋中线，指沿腋前后线中点所作的垂线；肩胛线，指通过肩胛骨下角所作的垂线；后正中线，指沿身体后面正中线所作的垂线。

腹部分区按以下方法进行：在左、右第十肋下缘作一横线，左、右髂前上嵴作一横线，左、右腹股沟中点作两条垂线。这4条直线将腹部以"＃"划分为9区，分为左季肋区、左外侧区、左腹股沟区、腹上区、脐区、腹下区、右季肋区、右外侧区、右腹股沟区。

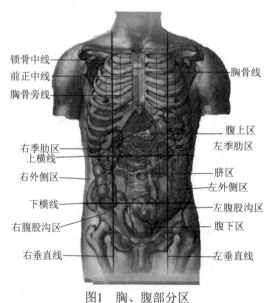

图1　胸、腹部分区

第七章 消化系统

消化系统由消化管和消化腺组成(见图7-1)。

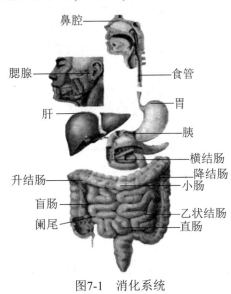

图7-1 消化系统

第一节 消化管

消化管包括口腔、咽、食管、胃、小肠、大肠等器官。

一、口腔

消化系统的主要功能是摄取食物，消化食物，吸收其中的营养物质，为机体活动提供能量，为人体生长发育提供原料，并排出糟粕——消化吸收后剩余的食物残渣。此外，口腔、咽等还与人体呼吸、发音和语言等有关。

口腔是消化管的起始部分，整个口腔被上、下牙弓分隔为固有口腔和口腔前庭两部分。口腔结构如图7-2所示。

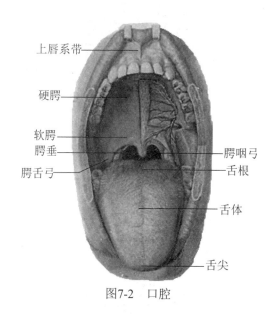

图7-2 口腔

(一) 牙

人的一生一般有两轮牙出现,第一轮称为乳牙,共20个,出生后6个月左右开始长出,2岁左右出齐,6~7岁开始脱落。第二轮发生的称为恒牙,恒牙(6~25岁)为32个。恒牙的形态、名称如图7-3所示。

牙从外型上可分为牙冠、牙颈和牙根三部分。牙的构造如图7-4所示。

牙的主要功能为切割和磨碎食物,辅助发音、维持脸型。

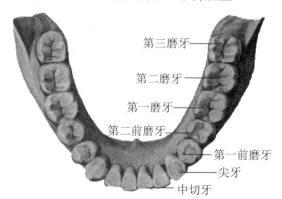

图7-3 恒牙的形态、名称

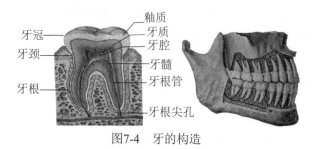

图7-4 牙的构造

(二) 舌

舌位于口腔底部，后1/3为舌根，前2/3为舌体，前端为舌尖。舌的上面为舌背，覆盖有舌黏膜，黏膜内含有丰富的神经、血管、腺体和淋巴组织。舌具有辅助咀嚼、吞咽食物、辅助发音和感受味觉等功能。

在舌体的黏膜上，有许多舌乳头分布。按照形状不同，舌乳头可分为丝状乳头、菌状乳头、轮廓乳头和叶状乳头。丝状乳头呈白色，遍布于舌体，只具有一般感觉的功能；菌状乳头呈红色，散布于丝状乳头间，在舌尖和舌的侧缘较多；轮廓乳头呈"人"字形排列，位于舌体和舌根的交界处；叶状乳头是位于舌体侧缘后部呈片状的小皱襞。菌状乳头、轮廓乳头和叶状乳头的上皮内含有许多味蕾，能感受酸、甜、咸等味觉刺激。

舌结构如图7-5所示。

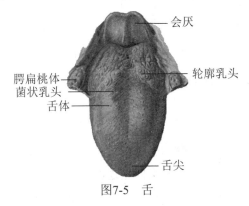

图7-5 舌

(三) 唾液腺

口腔周围有三对唾液腺——腮腺、下颌下腺、舌下腺，如图7-6所示。腮腺是唾液腺中最大的一对，略呈三角形，位于耳郭前下方，其腺管开口于第二磨牙处的颊部黏膜。下颌下腺呈卵圆形，位于下颌骨体的内侧，其腺管开口于舌下阜。舌下腺呈杏核状，位于口腔底的舌下襞深面，其腺管常与下颌下腺管汇合开口于舌下阜。唾液腺分泌液有湿润口腔黏膜、调和食物、便于吞咽、抗菌灭菌和清洗口腔的作用。

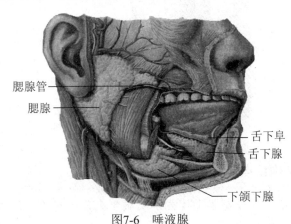

图7-6 唾液腺

二、咽

咽是消化和呼吸的共同通道。咽是消化管上端扩大的部分，其形态为上宽下窄前后略扁的漏斗形肌性管道。咽位于颈椎前方，上起颅底，下至第六颈椎下缘，并与食管相连。咽的前壁不完整，分别与鼻腔、口腔和喉腔相通。因此，咽自上而下分为三部分，即鼻咽部、口咽部和喉咽部。鼻咽部向前借鼻后孔与鼻腔相通。口咽部向前借咽峡与口腔相通，向上与鼻咽相通。口咽外侧壁的腭舌、腭咽二弓之间容纳腭扁桃体。

咽扁桃体、双侧咽鼓管扁桃体和腭扁桃体、舌扁桃体共同围成咽淋巴环，它们围绕在口腔、鼻腔与咽腔连通处附近，具有重要的防御功能。喉咽部向前借喉口与喉腔相通，向下则与食管相续，是咽腔比较狭窄的最下部分。咽壁的肌层为骨骼肌，主要由斜行的咽缩肌和纵行的咽提肌交织而成，收缩时能将食团压入食管，完成吞咽动作。

三、食管

食管是扁形狭长管状的肌性管道，是消化管各段中最狭窄的部分。

(一) 食管的位置

食管位于脊柱前方，部分被气管和主动脉覆盖。上端于第六颈椎下缘高度与咽相接，下端穿过膈肌于第十一胸椎左侧与胃的贲门相连，全长约25厘米。依其行程可分为颈部、胸部和腹部三段。食管全程有三个较狭窄：第一个在食管起始处；第二个在食管与左主支气管相交处；第三个在膈的食管裂孔处，如图7-7所示。

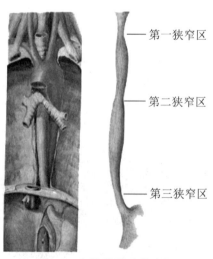

图7-7 食管前面及狭窄处

(二) 食管壁的结构特点

食管为中空性管道，管壁黏膜上皮为复层扁平上皮；黏膜下层内有食管腺；肌织膜的上1/3为骨骼肌，下1/3为平滑肌，中1/3既有骨骼肌又有平滑肌；外膜由疏松结缔组织构

成，并富含血管、淋巴管和神经。

四、胃

胃为消化管中最膨大的部分。胃的主要功能是存储、消化和移动食物，有研究发现胃还有强大的内分泌功能。胃的肌层及分布如图7-8所示。

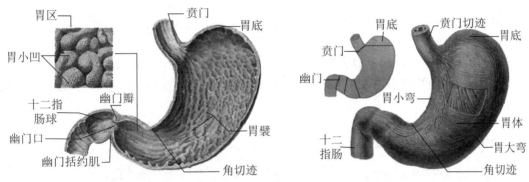

图7-8 胃的肌层及分布

(一) 胃的位置与形态

胃属于中空性袋状器官，中度充盈时大部分位于左季肋区，高度充盈时，可达脐下；小部分位于腹上区。胃可分为两口、两壁、两弯、两切迹和三部。

两口：入口为贲门，与食管相接，出口为幽门，与十二指肠相通。

两壁：胃前壁朝向前方；胃后壁朝向后下方。

两弯：左侧为胃大弯，右侧为胃小弯。

两切迹：贲门与胃底相交接处为贲门切迹，胃大弯与幽门部相交接处为角切迹。

三部：自贲门向左上方膨出部分为胃底；胃中间的广大部分为胃体；近幽门部分为幽门部(由幽门管和幽门窦组成)。

(二) 胃壁的组织结构

胃壁是典型的中空性器官管壁的四层结构，由内向外依次为黏膜，黏膜下层、肌织膜和外膜。

1. 黏膜

新鲜胃黏膜为淡红色，胃内空虚时，黏膜增厚，形成很多皱襞。胃黏膜表面有许多小的凹处，称为胃小凹，它是胃腺的开口处。胃黏膜的上皮为单层柱状上皮，可分泌黏液，保护胃黏膜。上皮向黏膜深部下陷，构成胃腺。胃腺主要含有主细胞(分泌胃蛋白酶原和凝乳酶原，消化蛋白质)、壁细胞(分泌盐酸，活跃胃蛋白酶)和颈黏液酶细胞(分泌黏液，润滑食物)三种细胞。胃腺的分泌物混合形成胃液，对食物进行化学性消化。

2. 黏膜下层

黏膜下层由疏松结缔组织构成，内有丰富的血管、淋巴和神经丛分布。

3.肌织膜

肌织膜由内层斜行、中层环行、外层纵行3层平滑肌构成。中层环行肌在贲门处增厚形成幽门括约肌,具有控制食物通过的功能。

4.外膜

胃壁的外膜由膜浆组成。

五、小肠

小肠是消化管中最长、最弯曲的部分,上端接胃的幽门,下端通入盲肠,全长5~7米,是消化食物、吸收营养的重要部分。小肠具有吸收营养物质,并将残渣推运至大肠的作用。

(一) 小肠的位置与分段

小肠位于腹腔内,被结肠围绕,可分为十二指肠、空肠和回肠三段。

1.十二指肠(见图7-9)

十二指肠为小肠的起始段,位于腹后壁第一到三腰椎高度,呈"C"字形包绕胰头,可分为上部、降部、水平部和升部。在降部肠腔左后壁上有一纵行的黏膜皱襞,下端为十二指肠大乳头,有胆总管和胰管的共同开口,胆汁和胰液由十二指肠大乳头孔流入肠腔内。

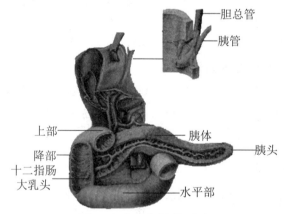

图7-9 十二指肠前面观

2.空肠与回肠

空肠上接十二指肠,经回肠并与盲肠相通,除十二指肠外,空肠约占小肠的2/5,回肠约占小肠的3/5。空肠位于腹腔左上部,回肠位于腹腔右下部。空肠与回肠比较,空肠管腔较大,环状皱襞较密集而高大,绒毛丰富,管壁较厚,血液供应丰富;回肠则相反。

(二) 小肠壁的结构特点和功能

小肠壁有许多环状皱襞,皱襞表面又有大量小肠绒毛,绒毛内有丰富的毛细血管和淋巴管,可吸收营养物质。

六、大肠

大肠位于腹腔内，是消化管的末段，全长1.5米左右，分布于空肠和回肠的周围，具有吸收水、盐，分泌黏液的功能，同时，形成与运送粪便。

(一) 大肠的位置与分段

大肠分为盲肠、结肠和直肠三段，其中结肠包括升结肠、横结肠、降结肠和乙状结肠(见图7-10)。

1. 盲肠

盲肠位于右髂窝内，长6～8厘米，是大肠与回肠相接处的盲端部分，与回肠套叠相接形成回盲瓣，其开口部称回盲口，下方有阑尾的开口，如图7-11所示。阑尾具有免疫功能。

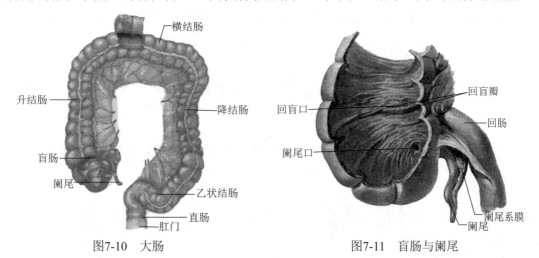

图7-10 大肠 图7-11 盲肠与阑尾

2. 结肠

结肠为盲肠和直肠之间的部分。升结肠是盲肠向上延续的部分，自右髂窝沿腹后壁右侧上升至肝下方向左弯，移行为横结肠。横结肠呈弓形，向左行于肝和胃下方至脾下端转弯向下，移行为降结肠。降结肠沿腹后壁左侧下降至左髂嵴处移行为乙状结肠。乙状结肠位于左髂窝内，呈"乙"字形弯曲，至第三骶椎处移行为直肠。

3. 直肠

直肠位于盆腔内，上接乙状结肠，下端终于肛门。肛门周围有内外括约肌围绕。肛门内括约肌由直肠的环形平滑肌层特别增厚而成；肛门外括约肌是位于肛门内括约肌周围的环形骨骼肌，可随意括约肛门。直肠上端为壶腹，向下变窄，出现齿状线等结构。齿状线是直肠动脉、静脉、淋巴、神经、黏膜和皮肤移行的"分水岭"。

直肠内面结构如图7-12所示。

图7-12 直肠内面

(二) 大肠壁的结构特点

大肠壁由内向外有4层结构,依次为黏膜(无绒毛结构)、黏膜下层、肌织膜(外层的纵行肌形成三条结肠带)和外膜(为浆膜,在间皮下的结缔组织中常有脂肪细胞结成肠脂垂)。

大肠壁内含有大肠腺,其分泌液呈黏液状(不含消化酶),润滑肠腔,便于粪便排出。

第二节　消化腺

消化腺由大消化腺和小消化腺组成。小消化腺分布于各段消化管壁内,如食管腺、胃腺、肠腺等。大消化腺包括口腔腺、肝和胰。本节主要讲解肝和胰。

一、肝

(一) 肝的位置与形态

肝大部分位于右季肋区和腹上区,其下缘被右侧肋弓覆盖。成人肝重约1500克,呈红褐色,质软而脆,是人体最大的消化腺。肝从外形观察,分为上下两面。上面观察,肝向上隆起,借冠状韧带贴于膈肌,借镰状韧带分为左、右两叶,如图7-13所示;下面观察,"H"形的三条沟把肝分为左叶、右叶、方叶(前)和尾叶(后),"H"形横沟处是门静脉、肝固有动脉、肝管、神经和淋巴管这些器官是出入肝的门户,称为肝门如图7-14所示。

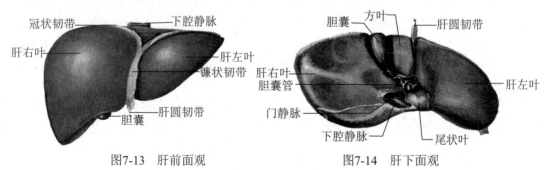

图7-13 肝前面观　　　　　图7-14 肝下面观

(二) 肝的组织结构

肝属于实质性器官，其表面有结缔组织被膜，肝门处的结缔组织随着门静脉、肝固有动脉和肝管等分别伸入肝实质，将肝实质分隔成许多肝小叶。肝小叶是肝的基本结构和功能单位，成人为50万～100万个。每个肝小叶呈多角棱柱体，长约2毫米，宽约1毫米。小叶间以少量的结缔组织分隔。肝小叶是以中央静脉为中心，以肝细胞组成的肝板呈放射状排列所组成的结构，以小叶间静脉、小叶间动脉和小叶间胆管汇集而成的门管区为界。肝板凹凸不平，其上有孔洞，相邻肝板之间的间隙称肝血窦，肝血窦之间借肝板上的孔洞互相连通形成网状管道。肝血窦最后汇入中央静脉。

(二) 肝外胆道系统

1. 胆囊

胆囊具有贮存和浓缩胆汁的功能。

2. 胆道

胆道即输送胆汁的管道，是将胆汁输送至十二指肠的管道。胆汁排泄途径如下所述：

肝细胞分泌→胆小管→小叶间胆管→肝左右管→肝总管→胆总管→肝胰壶腹→十二指肠
　　　　　　　　　　　　　　　　　　　　　　　　　　　↑
　　　　　　　　　　　　　　　　　　　　　　　　　　　胆囊

(三) 肝的功能

肝具有合成和代谢功能；分泌胆汁，帮助消化食物；具有防御和解毒功能。

二、胰

胰是人体内第二大腺体，呈扁长条形，柔软，位于胃的后下方，胰头被十二指肠包绕。胰由外分泌部和内分泌部两部分组成。外分泌部分泌胰液，经胰管进入十二指肠，有分解蛋白质、糖类和脂肪的功能。胰的内分泌部即胰岛，散布于胰的实质内，大多存在于胰尾，主要分泌胰岛素和胰高血糖素，直接进入血液，调节血糖的代谢。胰岛素分泌不足时，血糖过多，过多的糖从尿中排出，临床上称为"糖尿病"。

第三节　舞蹈对消化系统的影响

舞蹈对消化系统的影响程度因运动强度、运动量和运动时间等因素的不同而有所差异。经常性的循序渐进的舞蹈训练能提高消化系统的功能，但若舞蹈训练时间安排不当，比如饱食之后立刻进行剧烈运动，或者运动量和运动强度过大，反而对消化系统的功能产生不良影响。

首先，适宜的舞蹈训练会提高消化系统功能。

舞蹈训练时，机体会适应性地对全身血液进行重新分配，消化系统的活动比安静时减弱，供血量也减少，这对肌肉活动时供血量的增加是有益的。舞蹈训练可以增加人体能量物质的消耗，反射性地提高胃肠道的消化和吸收机能，比如肝脏存储的肝糖原分解入血，补充运动时糖的消耗，随着肌肉活动的减弱或停止，消化系统的活动和供血量逐渐恢复，并超过舞蹈训练前安静时的水平，因为舞蹈训练时消耗的大量营养物质需要补充，并有超量恢复的趋势，所以可以引起消化腺分泌活动，加强胃肠蠕动，改善供血。

舞蹈训练时，呼吸加深，膈肌上下大幅度的移动和腹肌的大量活动，对消化器官起到一种按摩作用，这对增强胃肠等的消化功能有良好的影响。舞蹈训练能加强胃肠蠕动，能预防和改善胃食道反流，并促进肠道内消化废物的排出，预防和改善便秘。舞蹈训练还可以预防和治疗消化系统疾病，比如长期舞蹈训练能使固定肝、胃、脾和肠等内脏器官的韧带功能得到加强，有效地防止胃肠下垂病症。脂肪肝可以在舞蹈训练的作用下，得到有效的防治。采用运动疗法，对消化不良、功能性胃肠病和溃疡病等也具有一定疗效。

其次，不适宜的舞蹈训练影响消化系统功能。

过大强度的舞蹈训练使骨骼肌血管扩张，血液流量增加，内脏器官血管收缩，血液流量减少，导致消化腺分泌消化液总量下降，影响消化和吸收。太过剧烈训练后会出现呕吐、头痛、头晕等症状，甚至发生胃出血。

舞蹈训练与进餐间隔时间太短，会影响消化系统功能。饱餐后，胃肠道需求血液量较多，此时立即训练，由于血液重新分配，对消化腺的分泌活动和胃肠的蠕动产生影响，从而影响胃肠的消化和吸收，甚至可能因食物滞留造成胃膨胀，出现腹痛、恶心、呕吐等症状。剧烈训练结束后，也应经过适当休息，待胃肠道供血量基本恢复后再进餐，以免影响消化吸收功能。

专家指导

焦虑、悲伤不利于消化？

食物由胃内壁分泌的胃液进行消化。胃液的主要成分是盐酸、胃蛋白酶原和黏液。

盐酸0~pH2.5之间具有强酸性，对送入胃部的食物进行杀菌，防止其腐坏发酵。

胃蛋白酶原被盐酸分解，变成胃蛋白酶这种蛋白质分解酶。胃蛋白酶把蛋白质分解到一定程度，有助于小肠处的消化吸收。为了避免胃黏膜被强酸性盐酸消化，黏液覆盖着整个胃壁，可以说黏液是胃黏膜的保护屏障。

胃液的分泌与自主神经相关。通过视觉或嗅觉，你会感觉这个东西"好像很好吃"，或者在你实际品尝后，感到"好吃"，这一信息会传递到自主神经的副交感神经，促进胃液分泌；反过来，在焦虑、悲伤等压力下吃饭，交感神经会占主导地位，妨碍胃液分泌。自主神经失去平衡后，胃液和胃黏液的分泌平衡也会遭到破坏，这时再分泌盐酸，黏液屏障的功能会被破坏，胃黏膜会被盐酸损伤，导致胃炎或胃溃疡。

第八章 呼吸系统

呼吸系统由传送气体的呼吸道和执行气体交换的肺组成(见图8-1)。呼吸道包括鼻、咽(见消化系统)、喉、气管、支气管等器官。通常，喉以上的呼吸道称为上呼吸道，临床上所说的上呼吸道感染就是指鼻、咽、喉等部位的感染性炎症；把气管及各级支气管称为下呼吸道。呼吸道具有软骨支架，当空气出入时，管壁不致塌陷，以保证空气进出的畅通。呼吸系统的主要功能是交换气体，人在生命活动过程中必须不断地从外界环境中摄取氧气，并不断地将代谢过程中产生的二氧化碳排出体外。这种吸入氧与排出二氧化碳的过程，称为呼吸。

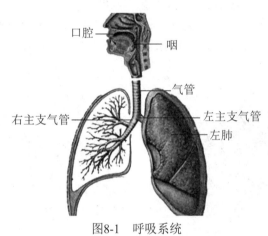

图8-1 呼吸系统

第一节 呼吸道

一、鼻

鼻为呼吸道的起始部，同时又是嗅觉器官，还可辅助发音。鼻具有净化空气，调节空气温度、湿度、感受嗅觉以及对发音起共鸣等作用。鼻由外鼻、鼻腔和鼻旁窦构成。

(一) 外鼻

外鼻以鼻骨和软骨为支架，外面覆盖皮肤和少量皮下组织。外鼻可分为鼻根(鼻上部与额部相连部分)、鼻梁(鼻根下部的隆起)、鼻背(鼻梁两侧部分)、鼻尖(鼻梁最下端)、鼻翼(鼻尖两侧弧形隆突)和鼻唇沟(鼻翼两侧的浅沟)等部分。剧烈运动和情绪激动时，可见鼻翼翕动。

(二) 鼻腔

鼻腔是由骨和软骨围成的不规则空腔，其内面覆以黏膜和皮肤。鼻腔被鼻中隔分为左、右两腔，向前以鼻前孔与外界相通，向后经鼻后孔与咽腔的鼻部相通。鼻前孔向内的狭窄地带称鼻阈，以鼻阈为界将鼻腔分为鼻腔前庭和固有鼻腔两部分，固有鼻腔外侧壁可见上鼻甲、中鼻甲和下鼻甲，及各鼻甲下方的上鼻道、中鼻道和下鼻道(内有鼻泪管开口)。鼻腔、口腔、咽和喉的正中矢状断面如图8-2所示。

鼻腔内的黏膜可分为嗅部和呼吸部。嗅部位于上鼻甲和与上鼻甲相对的鼻中隔部分，其黏膜呈淡黄色，内含嗅细胞，能感受到嗅觉刺激；呼吸部为嗅部以外部分，呈粉红色，有丰富的血管、黏液腺及纤毛，可调节空气的温度和湿度及净化空气中的细菌和灰尘。

(三) 鼻旁窦

鼻旁窦又称副鼻窦，是位于鼻腔周围颅骨内的含气腔，有孔与鼻腔相通。鼻旁窦包括上颌窦、筛窦、额窦和蝶窦(见图8-3)。由于鼻旁窦黏膜与鼻腔黏膜相延续，故鼻腔发炎时，可蔓延至鼻旁窦引起鼻窦炎。鼻旁窦可调节吸入空气的温度、湿度，并对发音起共鸣作用。

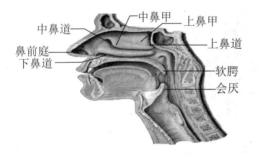
图8-2　鼻腔、口腔、咽和喉的正中矢状断面

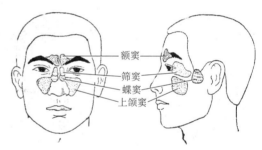
图8-3　鼻旁窦

二、喉

喉既是气体通道，又是发音器官。喉位于颈前部，相当于第三到六颈椎体前方。喉的位置高低因性别、年龄有所差异，一般女子的喉的位置比男子的位置稍高，小儿的喉的位置比成人的位置高，老年人的喉的位置较低。当吞咽、发音时，喉可上下移动。喉是复杂的中空性器官，以软骨为基础，借关节、韧带和肌肉连接而成。

(一) 喉软骨

喉软骨作为喉的支架，主要有甲状软骨、环状软骨、会厌软骨及一对杓状软骨。甲状软骨最大，由左右两个方形软骨板愈合而成。甲状软骨前上部突出称为喉结，成年男子显著。环状软骨呈环状，位于甲状软骨下方。会厌软骨呈叶片状，借韧带连于甲状软骨中间部分上缘的后面，吞咽时可关闭喉口，防止食物误入气管。杓状软骨位于环状软骨后部上

方，左、右各一块。喉软骨结构如图8-4、图8-5所示。在各软骨内面和会厌软骨的前后两面被覆黏膜。

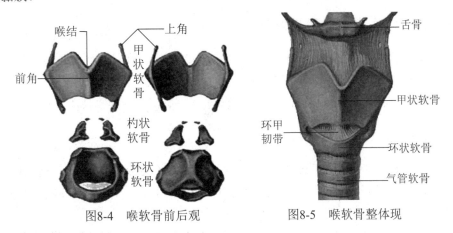

图8-4 喉软骨前后观

图8-5 喉软骨整体观

(二) 喉肌

喉肌均为骨骼肌，肌腹小而细，喉肌的收缩扩张可调节声门裂的开大与缩小、声带的紧张与松弛以及喉口的开大与关闭。

(三) 喉腔

喉腔为喉口至环状软骨下缘之间的部分。喉腔上口称喉口，在喉腔的侧壁上有呈矢状位的黏膜皱襞。喉腔上为前庭襞(室襞)或称假声带；下为声襞，声襞内有韧带和肌纤维，共同构成声带。室襞与声襞之间的腔隙称喉室，两侧前庭襞间的裂隙称为前庭裂，两侧声襞及两侧杓状软骨间的裂隙称为声门裂。声门裂是喉腔最狭窄的部位，发声时，呼出的气流由此通过，振动声带而发声。喉肌收缩可升高或降低声带的紧张度，以便发出高低、强弱不同的声音。当憋气或屏息时声门裂关闭。喉腔后面观如图8-6所示，喉口后面观如图8-7所示。

喉腔内衬有黏膜，很薄，与深部组织的结合很疏松，故在炎症或过敏反应情况下，易发生水肿，使声音嘶哑，严重时可产生呼吸困难。

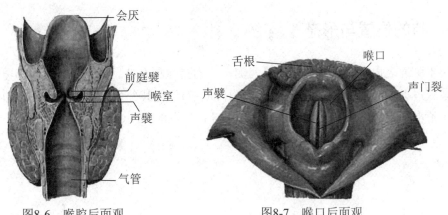

图8-6 喉腔后面观

图8-7 喉口后面观

三、气管和主支气管

(一) 气管、支气管的位置与形态

气管位于食管前方,长9~13厘米,直径为15~20厘米,在第六到七颈椎高度与喉的环状软骨相接,向下在胸骨角高度形成气管叉,随后分为左、右主支气管。左主支气管细长而斜行入左肺门;右主支气管粗短,向下较直地进入右肺门,故异物易落入右主支气管。

(二) 气管、支气管的结构特点

气管由14~16个半环形透明软骨及其弹性纤维膜借环韧带连接而成。气管软骨具有支架作用,保持管腔呈开放状态,以维持呼吸机能的正常进行,气管软骨环缺口朝向后方,并借平滑肌及结缔组织膜封闭。

气管属中空性器官,黏膜上皮为假复层纤毛上皮,其间的杯状细胞可分泌黏液,具有吸附灰尘细菌的功能,柱状纤毛细胞的纤毛可做定向摆动,将吸附有异物的黏液推送上行至喉口,最后以痰的形式咳出体外。

黏膜下组织为疏松结缔组织,有气管腺分布,开口于黏膜表面,可分泌黏液。外膜由透明软骨和结缔组织构成。

支气管在形状和构造上是气管的延续。支气管的软骨为连续的软骨片,支气管进入肺后反复分支,越分越细,软骨结构逐渐减少,平滑肌逐渐增多,至细支气管时软骨消失,只有平滑肌。

第二节 肺

肺是呼吸系统进行气体交换的场所,呈海绵状,由肺内支气管树、肺泡、血管、淋巴管等组成。小儿肺呈淡红色,成年以后,由于吸入灰尘的沉积,颜色逐渐变为暗红色。

一、肺的位置与形态

肺位于胸腔之内,膈肌之上,纵隔两侧,分为左肺和右肺。每个肺的表面都覆以一层光滑的浆膜,即胸膜脏层,左肺有一条斜裂(叶间裂),将其分为上叶和下叶;右肺有一条斜裂和一条水平裂,将其分为上叶、中叶和下叶,如图8-8所示。

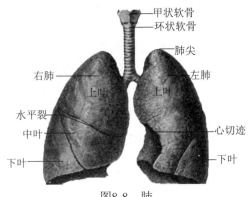

图8-8 肺

肺略呈圆锥体,可分为一尖、一底、两面和三缘。

一尖:肺尖,钝圆,高出锁骨内侧段上方2～3厘米。

一底:肺底,向上凹陷,紧贴膈肌,又称膈面。

两面:一是外侧面,较隆凸,与肋相贴,又称肋面;二是内侧面,又称纵隔面,对向心及其大血管,该处中央凹陷有肺门,是肺的主支气管、肺动脉、肺静脉、淋巴管和神经等结构出入的门户。右肺内侧面如图8-9所示,左肺内侧面如图8-10所示。

三缘:前缘、下缘和后缘。肺的前缘和下缘较锐利,左肺前缘下部的弧形凹陷称心切迹,肺的后缘钝圆,近脊柱两侧。

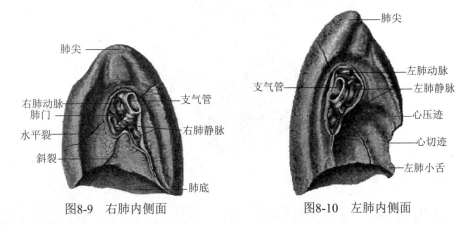

图8-9 右肺内侧面　　　　图8-10 左肺内侧面

二、肺的解剖结构

肺属于实质性器官,由表面的浆膜和内部的肺实质两部分构成。

肺实质主要包括支气管树和肺泡及肺泡外围绕着的毛细血管网等结构,分为导气部和呼吸部两部分。主支气管入肺反复分支最后移行为细支气管(直径1毫米以下),而每一细支气管再反复分支最终移行为肺泡,细支气管及其所属的肺组织统称为肺小叶,这是肺的基本结构和功能单位。每个肺含有50～80个肺小叶,在肺小叶间有小叶间隔(由结缔组织、血管、淋巴管和神经纤维等构成)。肺小叶呈大小不等的锥体形,锥体尖端朝向肺门,底面向肺表面,肺小叶之间界限清晰。

(一) 肺的导气部

肺的导气部依次为支气管、叶支气管、段支气管、小支气管、细支气管、终末细支气管。

支气管在肺内反复分支,分支到细支气管后呈透明,软骨消失,再分支移行为终末细支气管(管径0.35～0.05毫米)为止。至此以上支气管只输送气体而无气体交换作用,故称为肺的导气部。它们的结构基本上与肺外支气管相似。但随支气管的反复分支,管径变小,管壁变薄,壁的结构也发生相应的变化,例如上皮由假复层柱状纤毛上皮逐渐变为单层柱状纤毛上皮。

(二) 肺的呼吸部

肺的呼吸部依次为呼吸性细支气管、肺泡小管、肺泡小囊、肺泡。

从呼吸性细支气管到肺泡均能进行气体交换,故称为肺的呼吸部。肺泡及其周围的毛细血管结构如图8-11所示。相邻肺泡间的组织称肺泡隔。隔内有丰富的毛细血管、弹性纤维、胶原纤维和巨噬细胞等。肺泡隔中毛细血管保证血液和肺泡内气体间的交换;弹性纤维使肺泡具有良好的扩张性和弹性;巨噬细胞又称尘细胞,有很强的吞噬功能,可吞噬吸入的尘埃、细菌、异物和渗出的红细胞等。

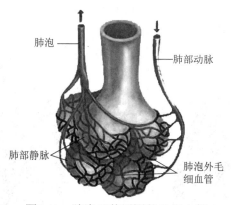

图8-11 肺泡及其周围的毛细血管

三、肺的血管

肺的血液循环包括功能性和营养性两套血管。功能性血管即肺动脉;营养性血管即支气管动脉。支气管动脉来自主动脉胸部的支气管动脉。

四、舞蹈与呼吸系统的关系

(一) 舞蹈中正确的呼吸方式

舞者通过肢体表现情感,胸式呼吸多于腹式呼吸或胸腹混合式呼吸。舞者呼吸在动律、节奏和力度上,随情绪的产生和变化,配合动作起伏,如含胸等向下动势时,应该是吐气,起"法儿"或向上动势时吸气。这样,才能有助于充分、自如地连接动作,带动情

感,推动动作表现,形成完美的流动艺术,给观众轻松、舒展、身体轻盈的印象;才会有张有弛,展现动作力度,形成不同的表现形式。但是,一个从未经过科学呼吸训练的人,尽管有激情,而不会有机地配合呼吸,如有的演员训练、演出时总是胸口憋着一口气,表演时就会是肌肉僵硬、机械,跳跃时下坠、沉重,达不到应有的艺术效果。舞蹈演员只有掌握了正确的呼吸方法,才能把握动作的内在力量,并能解放身体各部位,使肌肉充分舒张、收缩,动作松弛、流畅。

一般来说,舞蹈表演中,吸气时,腹部肌肉处于良性紧张状态,既不向里紧收,也不向外挺出,同时使胸腔向两旁扩展;呼气时,小腹仍保持良性收紧。只有这样,才能使形体表现始终处于自然、可控的状态。舞者掌握正确的呼吸方法,还有利于完成和提高动作技巧。例如跳跃、翻滚、托举等动作,在蹬地离地发力时,采用快速吸气;身体在空中或变换姿态造型时,采取控制呼吸;在动作完成后,落地时再呼气等。再如旋转时,吸气、蓄气要贯穿整个动作的始终,直到整个动作完成后再呼气,以增加旋转的动力和稳定感。在进行姿态性控制动作或组合时,一般采用慢吸、蓄气、慢呼的呼吸方法,这样有助于增加平衡时间,使动作更具美感。

(二) 呼吸在舞蹈中的作用

呼吸运动充分保持人体的能量,有效地增强身体的氧气供给,使得舞者的血液得到净化,在有氧状态下进行合理的舞蹈训练,从而使肌肉能力得到有效做功。在舞蹈训练中,呼吸运动对深层的小肌肉进行运动和锻炼,增强深层肌肉的活动力,稳固关节,缓解浅层肌肉的代偿运动,从而达到科学的训练。呼吸不仅影响体位、表现力,还严重影响我们关节的活动范围以及肌肉张力的平衡。可见,呼吸影响着舞蹈感觉、躯干的稳定、软开度、体态等诸多方面。

1. 呼吸在舞蹈训练中的协调作用

呼吸与舞蹈动作密不可分,在舞蹈过程中呼吸会与舞蹈进行配合。呼吸肌收缩可以帮助完成舞蹈动作,比如跳起时利用吸气牵动腹背肌肉,下腰时利用呼气放松腹肌、胸等,憋气可以让肌肉爆发出最大的力量。呼吸肌的可以分为两种性质,一种是协调性,一种是力量性,一般情况下呼吸肌为协调性,即呼吸的运动的方向与舞蹈动作方向一致。

2. 呼吸在舞蹈表演中的表现作用

在舞蹈表演中舞者应合理安排呼吸,将其艺术化、夸张化,适应情绪变化,进而有效增加舞蹈的生命力以及表现力。"气"因呼吸而生,"气"是人生命之本,反映出来的结果呈现不一样的"神"。舞蹈表演中"气""神"密不可分,也就是所谓的"神气",比如生活中常说的"气质""神气""气节"等,便是因气而生的内在精神。在舞蹈表演中呼吸与人物性格以及情感都存在着密切的关系,起着决定性作用。例如,表演朝鲜舞《阿里郎》时,舞者需要通过呼吸带动肢体,表现角色的性格以及对于爱和幸福的向往;有时候表现理想破灭时的愤慨;有时表现不屈的民族精神。整个舞蹈都需要呼吸贯穿表现,使舞蹈作品更加生动。

第九章 泌尿系统

泌尿系统由肾、输尿管、膀胱和尿道组成。泌尿系统的功能是排出机体中溶于水的代谢产物。机体在代谢过程中所产生的废物如尿素、尿酸等，通过血液循环到达肾脏，经肾脏的生理作用产生尿液，通过一系列管道汇集于肾盂，然后经输尿管输送到膀胱暂时贮存。排尿时，膀胱收缩，尿液即经尿道排出体外。

泌尿系统是人体代谢产物的重要排泄途径，排泄的废物不仅数量大、种类多，而且尿的质和量经常随着机体内环境的变化而发生变化，特别是肾脏，不仅是排泄器官，也是调节体液、维持电解质平衡的器官。如果泌尿器官的功能发生障碍，代谢产物蓄积于体液中并改变其理化性质，会破坏人体内环境的相对恒定，从而影响机体新陈代谢的正常进行，严重时可出现尿毒症，危及生命。

第一节 肾

一、肾的位置与外形

肾是成对的实质性器官，形似蚕豆，呈红褐色，每侧肾重120～150克。肾位于腹后壁的腹膜外脊柱两旁，在第十一胸椎至第三腰椎之间，左高右低，相差半个椎体。肾从外形观察，有两端、两缘、一门和两面。上端宽而薄，下端窄而厚；外侧缘凸，内侧缘中部凹陷，是肾的血管、输尿管、淋巴管和神经进出肾的门户，称为肾门；肾前面较凸，后面较平，贴近腹后壁。肾表面由外向内依次为肾筋膜、脂肪囊及纤维层包裹。一般来说，肾的位置女性略低于男性，儿童低于成人。

【教学口诀】形如蚕豆表面平
　　　　　　脊柱旁列八字形
　　　　　　被膜肾蒂腹内压
　　　　　　相邻器管都固定

二、肾的大体结构

在肾的冠状切面(见图9-1)上(经肾门部分)，可见肾由肾窦和肾实质两个部分构成。

(一) 肾窦

进入肾门后的扩大部分及其与之通连的腔隙,称为肾窦,包括肾盂、肾大盏、肾小盏及肾的血管、淋巴管和神经等结构,并有疏松结缔组织和脂肪组织分布。肾窦内有由肾实质产生的尿液流经该处而入输尿管。

肾窦内有7~8个漏斗状的肾小盏,以承接乳头孔流出的尿液。2~3个肾小盏合成一个肾大盏。2~3个肾大盏再集合成一个前后扁平,呈漏斗状的肾盂。肾盂出肾门后,向下弯行,逐渐变细移行为输尿管。

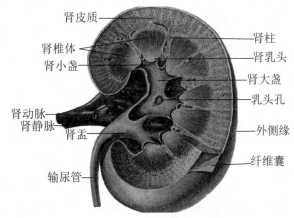

图9-1 右肾冠状切面(后面观)

(二) 肾实质

1. 肾实质的构成

肾实质位于肾窦的周围,可分为肾皮质和肾髓质两部分。

1) 肾皮质

肾定质位于肾的外表层。肉眼可见红色颗粒状小点,称为肾小体;肾皮质伸入肾髓质的部分称肾柱。

2) 肾髓质

肾髓质位于肾的深层,在肾窦与肾皮质之间,由15~20个肾锥体构成。肾锥体的底部朝向皮质,由许多呈放射状排列的管状结构(称髓放线)组成,髓放线汇集于肾锥体的尖部借肾乳头孔与肾小盏相通。每一个肾锥体与邻近的皮质构成一个肾叶。髓放线之间的皮质部分称皮质迷路,每一个髓放线与其周围的皮质迷路构成一个肾小叶,是肾脏的结构与功能单位。

2. 肾实质的组织结构

显微镜下可见肾实质由许多泌尿小管构成,泌尿小管是走行弯曲并与尿液生成有关的上皮性管道,其间有少量的结缔组织、血管、淋巴管和神经分布。泌尿小管包括肾单位和集合小管两部分。

1) 肾单位

肾单位是肾的基本功能单位,每侧肾有100万个以上,可分为肾小体和肾小管两部

分。肾单位及其周围毛细血管如图9-2所示，肾单位构成如图9-3所示。

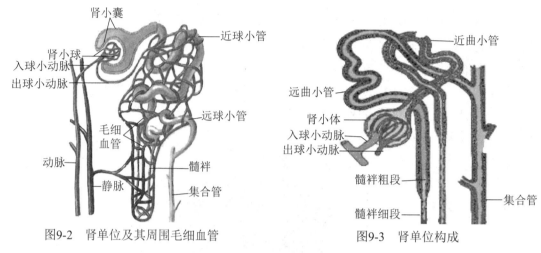

图9-2　肾单位及其周围毛细血管　　　图9-3　肾单位构成

(1) 肾小体。

肾小体是肾单位的起始部分，位于肾皮质及肾柱内，呈球形，有血管极和尿极之分。肾小体由肾小球(毛细血管球)和肾小囊组成。

① 肾小球。肾小球位于肾小囊内，是入球小动脉与出球小动脉之间的一团盘曲成球状的毛细血管，被肾小囊包裹。入球小动脉较出球小动脉粗，近血管球处，其管壁平滑肌细胞体积增大，胞质内有分泌颗粒，称球旁细胞。球旁细胞可产生肾素和促红细胞生成素，调节血压和红细胞的生成。血管球内毛细血管由有孔内皮附着于外侧基膜上而组成。入球小动脉与出球小动脉在肾小体的血管极处出入，其间有远曲小管在此经过而分化形成了致密斑，并贴近球旁细胞，两者关系密切。致密斑是一种离子感受器，在远曲小管外，对Na^+具有调节作用。

② 肾小囊。肾小囊是肾小管盲端凹陷而成的杯状双层囊，紧贴血管球，可分为壁层和脏层，两层之间为肾小囊腔。肾小囊壁层(外层)由单层扁平细胞构成，并与近端小管相接形成了肾小体的尿极。肾小囊脏层(内层)由单层多突起的足细胞构成。电镜下足细胞有若干初级突起和大量次级突起，次级突起之间的裂孔上有一层薄膜覆盖。足细胞的突起紧紧包绕着血管球的毛细血管基膜。此外，足细胞还可产生促红细胞生成素。

当血液流经毛细血管球时，由于其内压力较高，血液内的小分子物质及代谢废液(如尿素、尿酸和多余的水分等)经过有孔内皮、内皮基膜和足细胞裂孔膜三层结构进入肾小囊腔内(此时形成原尿)，这三层结构称为滤过屏障。若滤过屏障受损，蛋白质甚至红细胞等大分子物质和细胞漏出，导致蛋白尿和血尿。

(2) 肾小管

肾小管是一条与肾小囊壁层相连的细长而弯曲的上皮性管道。管壁由单层上皮细胞构成，外面有一层很薄的基膜。根据结构与位置的不同，肾小管分为近端小管、细段和远端小管。

① 近端小管及细段。近端小管由近曲小管和近直小管构成。近曲小管与肾小囊壁层相连，盘绕在肾小体周围，是肾小管中最粗而长的一段，具有很强的吸收功能，是原尿重

吸收的主要场所。肾小囊腔内的原尿除含大量水和代谢废物外，还有一定量的小分子营养物质，如葡萄糖和Na+等，经近曲小管重吸收后剩余液体流入近直小管内。之后，经细段的降支、细段和细段的升支(三部分合称髓袢)汇入远直小管。

② 远端小管。远端小管由远直小管和远曲小管构成。远直小管上接髓袢升支，下接远曲小管。远曲小管与近曲小管类似，也具有重吸收功能，也可重吸收水和Na+。最终流经远曲小管的尿液因所含营养成分极少，随后排入肾窦，形成终尿。

2. 集合小管

集合小管全长20~38毫米，分为弓形集合小管、直集合管和乳头管。

1) 弓形集合管

弓形集合管很短，位于皮质迷路和肾柱内，呈弓状走行，一端连接远端小管曲部，另一端与直集合管相通。

2) 直集合管

直集合管上接弓形集合管，位于肾锥体并组成髓放线，汇集于肾锥体尖部的肾乳头。

3) 乳头管

乳头管位于肾乳头部位，上接直集合管，终尿经乳头管汇入肾小盏、肾大盏和肾盂。正常人每天排出尿液1000~2000毫升。

第二节 输尿管道

一、输尿管

输尿管是一对细长的、扁圆形的肌性管道，起自肾盂，止于膀胱。成人输尿管全长25~30厘米。输尿管位于腹膜的后方，沿腹后壁向内下方斜行，越过小骨盆上缘，在此处右输尿管跨过右髂外动脉起始部的前方；左输尿管跨过左髂总动脉末端的前方。两者向下进入骨盆腔，再走向前内侧，斜穿膀胱壁，开口于膀胱。

输尿管有三个生理性狭窄：第一个在输尿管起始处；第二个在越过髂总动脉处；第三个在贯穿膀胱壁处。尿路结石常被阻塞于狭窄部位，引起绞痛和尿路阻塞等病症。

【教学口诀】输尿管，细又长
上起肾盂下连膀
三处狭窄要记住
起始越髂穿膀胱

二、膀胱

膀胱是贮存尿液的肌性囊状器官，伸缩性很大，其大小、形状、位置以及壁的厚度均

随尿液充盈程度、年龄、性别差异有所不同。

膀胱位于骨盆腔内，居耻骨联合后面。空虚的膀胱近似锥体形，顶端尖细，朝向前上方；底部呈三角形，朝向后下方。膀胱底部的内面有左、右输尿管的开口和尿道内口，此处三口之间有一个内表面光滑的三角形区域，称为膀胱三角。一般认为尿道口的周围有由平滑肌形成的膀胱括约肌。

成人膀胱容量为300~500毫升，当积存250~300毫升的尿液时，会刺激膀胱壁上的感觉神经，这信息被传递到脊髓上的排尿中枢。于是，骨盆神经弛缓尿道内括约肌，大脑发出收缩膀胱壁的命令。产生尿意的过程就叫做排尿反射。

三、尿道

尿道是把膀胱内贮存的尿液排出体外的通道，男、女尿道的形态和机能均不大相同。

男性尿道既是排尿通道，又是排精通道，起自膀胱的尿道内口，止于阴茎头的尿道外口。男性尿道分为前列腺部、膜部和海绵体部，全长16~20厘米。男性尿道有三处狭窄、三处膨大和两处弯曲。三处狭窄分别在尿道内口、尿道膜部和尿道外口；三处膨大分别在尿道前列腺部、尿道壶腹和尿道舟状窝；两处弯曲分别是耻骨下弯和耻骨前弯。

女性尿道短而直，全长3~5厘米，直径约0.8厘米。女性尿道上端起自膀胱的尿道内口，沿阴道的前方向前下行；尿道中段和阴道周围有尿道括约肌、阴道括约肌，这两处均为骨骼肌，可受意志支配；下端开口于阴道前庭，称为尿道外口。

第十章 心血管系统

第一节 心血管系统概述

一、心血管系统的组成和功能

心血管系统由心脏、血管(动脉、静脉和毛细血管)组成。它们在体内形成一个复杂的封闭管道系统,血液在其中不断地循环流动。心血管系统的动力器官是心脏。血液在血管内不断地流动就是由于心脏在神经系统调节下,有节律地收缩,不断压送的结果。

二、血液循环

血液由心脏泵出,经动脉到达全身的毛细血管,然后再经静脉流回心脏,这样血液循环往复的流动过程,就称"血液循环"。按照途径与功能的不同,血液循环可区分为体循环和肺循环,两种循环同时进行(见图10-1)。

(一) 体循环

体循环又称"大循环",其循环路径如下所述。当心脏收缩时,携带着丰富氧气和营养物质的血液(即动脉血)自左心室经主动脉及其各级分支流到全身各部的毛细血管。血液在毛细血管处与组织之间进行物质交换和气体交换,它把氧气和营养物质释放给组织,同时把组织中的代谢产物和二氧化碳收纳到血液中,这样血液就变成含有组织代谢产物及较多二氧化碳的静脉血,再经各级静脉,最后汇入上、下腔静脉流入右心房,最后分别经肺、肾、皮肤等器官将代谢产物排出体外。

(二) 肺循环

肺循环又称"小循环",其循环路径如下所述。经体循环返回心脏的血液,从右心房流入右心室,由右心室沿肺动脉到左右两肺,经过多次分支,最后到达肺泡壁周围的毛细血管网,在此进行气体交换,静脉血变成动脉血,最后经肺静脉流回左心房。由左心房入左心室,然后进入体循环。这一过程就是将二氧化碳排出体外,并摄取新鲜氧气进入体内的过程。

图10-1 血液循环示意图

体循环动脉内流动的是动脉血(饱含氧气的血)，静脉内流动的是静脉血(饱含二氧化碳的血)；肺循环则相反，在肺静脉内流动的是动脉血，在肺动脉内流动的是静脉血。

第二节 心脏

心脏是血液循环的动力器官，其通过节律性收缩，像水泵一样把从肺静脉吸入的新鲜血液不断地推送到动脉。

一、心脏位置与形态

(一) 心脏位置

心脏位于胸腔内，膈肌之上，两肺之间，其2/3在人体正中线左侧，1/3在人体正中线右侧(见图10-2)。

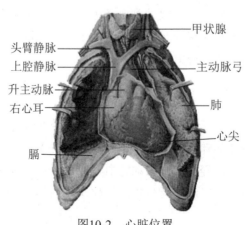

图10-2 心脏位置

(二) 心脏形态

心脏的大小稍大于本人的拳头。从心脏外表面观察，心脏的外形可分为心底、心尖、4个面、4个缘、6条沟。心脏前面观如图10-3所示，心脏后面观如图10-4所示。

1. 心底

心底朝向右后上方，大部分由左心房构成，小部分由右心房的后部构成。心底部自右向左由上腔静脉、肺动脉和主动脉与之相连。

2. 心尖

心尖朝向左前下方，是左心室的一部分。

3. 4个面(胸肋面、膈面、左侧面和右侧面)

(1) 胸肋面又称前面、前壁，由右心房大部分、左心耳小部分和右心室前壁大部分及左心室小部分构成。

(2) 膈面又称下面，朝向后下方，较平坦，贴于膈肌，由左心室大部分和右心室小部分构成。

(3) 左侧面朝向左上方，大部分由左心室大部分和左心房小部分构成。

(4) 右侧面由右心房构成，微凸。

4. 4个缘(上缘、左缘、下缘和右缘)

(1) 上缘主要由左心房构成。

(2) 左缘也称钝缘，斜向左下，圆钝，大部分由左心室构成。

(3) 下缘也称锐缘，近似水平位，大部分由右心室构成。

(4) 右缘由右心房构成。

5. 6条沟(冠状沟、前室间沟及后室间沟、前房间沟、后房间沟和界沟)

(1) 冠状沟又称房室沟，为分隔心房和心室的标志。

(2) 前室间沟及后室间沟是左、右心室在表面上的分界标志。

(3) 前房间沟在心包横窦后壁和主动脉升部的后方。

(4) 后房间沟是上、下腔静脉和右肺静脉之间呈上下位的浅沟，是左、右心房后面分界的标志。

(5) 界沟是固有心房和腔静脉窦的分界。

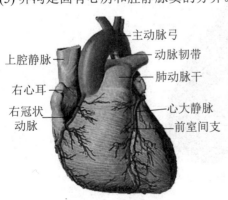

图10-3　心脏前面观

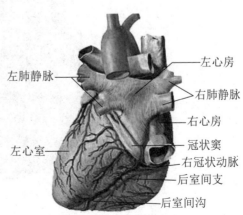

图10-4　心脏后面观

二、心腔结构

心脏内部分有4个腔,即右心房、右心室、左心房、左心室。左右心房间有房间隔,左右心室间有室间隔,因此左半心与右半心互不相通,但右心房与右心室(见图10-5)之间,左心房与左心室(见图10-6)之间均借房室口相通。

(一) 右心房

右心房壁薄腔大,以右房室口与右心室相通,以房间隔与左房相邻。

右心房内腔可分为前、后两部,前部为固有心房,后部为腔静脉窦,固有心房向前突出部分为右心耳,内壁有许多大致平行排列的肌肉隆起,称为梳状肌。

在下腔静脉口与右房室口之间有冠状窦口,并配有冠状窦瓣,有防止血液逆流的作用。冠状窦口是一个重要的解剖标志,紧邻房室交汇点。心房内侧壁的后部为房间隔,其中下部有卵圆窝。

(二) 右心室

右心室腔分为流入道和流出道两部分。流入道是右心室的主要部分,其内壁不光滑,有大量肉柱分布,其走向与血液涡流方向一致。流入道入口为右房室口,其周围附着有三尖瓣。三尖瓣分前、后和内侧(隔侧)瓣,借腱索连于乳头肌上。右心室乳头肌分为三组,即前组乳头肌(较大)、后组乳头肌(较小)和内侧乳头肌。在右心室肉柱中,起于室间隔右侧面中部上嵴隔带下端,跨越至右心室游离壁止于前乳头肌根部的部分,称为隔缘肉柱(或节制索),其可防止右心室过度扩张,内有传导束的右束支通过。

右心室流出道上部称为动脉圆锥,内壁光滑无肉柱,动脉圆锥向上延续为肺动脉干;流出通下方为肺动脉口,其周围的纤维环上附着有前、左和右三个肺动脉瓣(又称半月瓣),半月瓣可防止血液倒流进右心室。

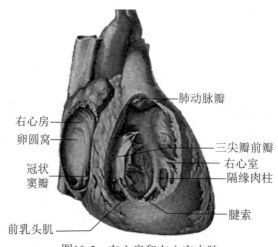

图10-5　右心房和右心室内腔

(三) 左心房

左心房位于左心室上方,可分为左心耳和左心房体部。腔内有5个口,其中4个口为肺静脉口,位于左心房的后壁,其余一个口为左房室口。左心耳为近似三角形的突出部,内面梳状肌发达。

(四) 左心室

左心室位于右心室左后方,因左心室推送动脉血达全身,工作负担大,故左心室壁远比右心室壁厚。左心室近似圆锥形,有出入两口,入口为左心房室口、出口为主动脉口。左心室也可分为流入道和流出道两部分,两者以二尖瓣前瓣为界。

左心室流入道入口为左房室口,其周围附着有二尖瓣,二尖瓣前瓣较大,将左心室流入道与流出道分开,在左心室前后壁上也有多数肉柱网和强大的乳头肌。左心室乳头肌可分为前后两组,左心室乳头肌按其形态可分为三类,即指状游离型、心室壁完全附着型和中间型。乳头肌的形态与血管供血类型有密切关系,因此心室壁过度肥厚导致心室肌中层一过性缺血,会引起乳头肌供血不足,影响乳头肌的正常功能。

左心室流出道的上部为主动脉前庭或主动脉窦,其壁内光滑无肉柱。左心室流出道出口为主动脉口,其周围有纤维环,并有主动脉左、右、后瓣三个半月瓣附着。

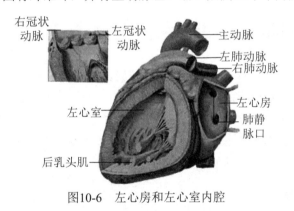

图10-6 左心房和左心室内腔

三、心壁的构造

心壁由心内膜、心肌层和心外膜三层构成。

(一) 心内膜

心内膜是被覆在心壁内面的一层薄而光滑的膜。它由单层扁平细胞构成的内皮和内皮下层的结缔组织以及弹力纤维构成,并有血管、神经、淋巴管和心传导系纤维分布在心内膜深面。心内膜与出入心脏的血管内膜相延续。心脏的各瓣膜由心内膜向心腔折叠而成,在双层心内膜中间夹有一层致密的结缔组织。瓣膜的结缔组织与房室口,动脉口周围的纤维环以及腱索相延续。心房内梳状肌以及心室内乳头肌、肉柱、肉柱间隙等处均被心内膜

覆盖。心室和心耳的心内膜较心房和室间隔上的心内膜薄。动脉口上的心内膜最厚，肉柱上的心内膜最薄。

(二) 心肌层

心肌层由心肌纤维构成。心肌层可分为心房肌和心室肌。心房肌薄弱，心室肌肥厚，尤其左室肌特别发达。心房肌和心室肌并不连续，分别附着在心脏的纤维支架(又称心骨骼)上。心室与心房分别收缩，两者借传导束联系。在心肌纤维之间和心肌束间有结缔组织、血管、淋巴管和神经分布。

(三) 心外膜

心外膜是浆膜性心包的脏层，被覆于心肌表面。血管、淋巴管和神经行走于心外膜深面。心外膜的组织结构可分为五层，浅层为间皮，由扁平上皮细胞构成；第二层为基底膜；以下三层依次为浅胶原纤维、弹力纤维和深胶原纤维。心外膜的这种组织结构特征使其有特殊弹性，以适应心肌的舒缩机能。血管网、淋巴管网和神经纤维位于基底膜、胶原纤维和弹力纤维层中。大的心脏血管干和血管支走在心外膜下，然后才分支穿入深面肌层。

四、心脏的纤维支架

心脏的纤维支架(又称心骨骼)位于动脉口和房室口周围以及主动脉口与左、右房室口之间，作为心肌纤维束及瓣膜的附着点。它由致密的纤维性结缔组织构成，以大量的胶原纤维为主，有时也可见纤维软骨组织，在心脏运动中起支点和稳定作用。它包括主动脉瓣环、肺动脉瓣环、二尖瓣环、三尖瓣环以及连接瓣环的左、右纤维三角等部分。4个瓣环中，主动脉瓣环位于中心，将其他三个瓣环连接起来。

(一) 主动脉瓣环

主动脉瓣环位于心脏支架结构的中央，为主动脉根部三个半月瓣附着处形成的致密结缔组织环。该环由三个弧形瓣环首尾衔接而成。

(二) 肺动脉瓣环

肺动脉瓣环由肺动脉三个半月瓣的基底缘构成，因此它是由三段弧形曲线连成而不在同一平面上。肺动脉瓣环与右心室流出道相连，比主动脉瓣环高，在其左前方。

(三) 二尖瓣环

二尖瓣环是左房室口周缘的纤维环，以左纤维三角与主动脉左瓣环相连，以右纤维三角与主动脉后瓣环相连。二尖瓣环和三尖瓣环不在同一平面上，两个瓣环的前端接近，以右纤维三角相连。二尖瓣环后端显著高于三尖瓣环，故形成一个三角区称中间间隔。冠状

静脉窦即开口于中间间隔的右侧面。

(四) 三尖瓣环

三尖瓣环是右房室口周围的纤维环，较二尖瓣环大。三尖瓣环的前内侧部较坚韧，主要由中心纤维体的边缘和沿右房室口伸延而成的冠丝组成；而后外侧部疏松薄弱，由疏松结缔组织构成。三尖瓣环基本上是孤立存在的，只有右纤维三角处与主动脉瓣环和二尖瓣环相连。

(五) 右纤维三角(又称中心纤维体)

右纤维三角置于心脏中心，在二尖瓣环、三尖瓣环和主动脉后瓣环等三环之间，为连接各瓣环的纤维体。右纤维三角从右心观，位于冠状窦口前方；从左心观，相当于二尖瓣后内相连接的前方。右纤维三角的心房面有房间隔肌肉附着。

(六) 左纤维三角

左纤维三角位于左冠状沟深部、主动脉左瓣环与二尖瓣环之间。左纤维三角左下缘附着于左心室游离壁的上缘，其房面有左心房的肌肉附着，为左心耳的根部。左纤维三角的表面还与房室沟内的左冠状动脉旋支相邻。

五、心的传导系统

心的传导系统是调整心脏节律性搏动的系统，由特殊的神经性心肌纤维构成。心肌按功能和形态可分为两类：普通心肌(收缩心肌)和特殊心肌(神经性心肌)。普通心肌是构成心房和心室壁的主要部分，完成心房与心室的收缩活动。特殊心肌产生和传导兴奋，控制心脏的自律节律性运动。由特殊心肌纤维集成相连的结和束，组成了心脏的传导传统。心脏本身具有一个独立的、短的封闭循环系统，能充分供应营养，保证心脏不间断地工作。

心脏受交感神经和副交感神经的支配，交感神经可使心脏收缩力增加，使冠状动脉扩张，副交感神经使心跳减慢，使冠状动脉收缩。

(一) 心传导系统的结构

心传导系统主要由窦房结、结间束、房间束和房室束等组成(见图10-7)。

1. 窦房结

窦房结位于上腔静脉和右心房之间的界沟内，表面覆盖心外膜和脂肪，并被厚度不等的心房肌覆盖，很难与周围心房肌区别，其形状呈长梭形。窦房结是能自动地发出节律性兴奋，心脏正常搏动起源的部位，称为正常起搏点。

2. 结间束和房间束

Jame等(1978年)通过连续切片的光镜和电镜观察提出心房内存在房间束和结间束。结间束和房间束是连接窦房结与房室结之间的传导纤维。

3. 房室束

房室束位于室间隔上部分为左、右束支，沿室间隔两侧心内膜深面下行逐渐分为细小分支，称为蒲肯野氏纤维，分别分布到整个心室的肌层和乳头肌内。产生、传导冲动，维持心正常的节律。

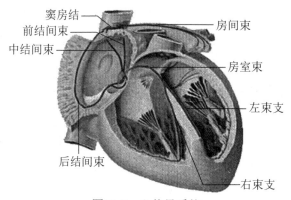

图10-7　心传导系统

(二) 心传导系统的细胞

组成心传导系统的细胞有P细胞、T细胞和浦肯野氏细胞三种。

1. P细胞

P细胞又称结细胞，是起搏冲动形成的部位，具有很高的自律功能，传导冲动速度慢，无收缩能力。窦房结中含有丰富的P细胞。

2. T细胞

T细胞又称移行或过渡细胞，其形态结构与传导速度介于P细胞和一般心肌细胞之间，是慢传导细胞，自律功能较低或具有潜在的自律功能，收缩能力差。房室束中含有丰富的T细胞。

3. 浦肯野氏细胞

浦肯野氏细胞或称浦肯野氏纤维，是结间束、房室束及其分支的主要成分，其传导速度快，自律功能低或具有潜在自律功能，收缩能力差，主要分支分布于心肌内。

六、心脏的血管构筑

心脏作为特有的高功能、大储备、代谢率高的泵功能器官，终生不停地进行血液循环，而每次心跳都与心脏的生物电、能量代谢、机械运动(包括心肌的收缩与舒张、瓣膜的启闭)和血液动力学(包括压力变化、容积变化，血液充盈与排出等)密切相关。冠状动脉则是心脏血供的唯一来源。因此，了解冠状动脉的解剖，对舞蹈与心脏的保健有重大意义。心脏的动脉血来自左、右冠状动脉，心脏的静脉血绝大部分经冠状窦汇入右心房，少部分直接流入左、右心房和左、右心室。心脏本身的血液循环又称冠状循环。

(一) 心脏的动脉

营养心脏的左、右冠状动脉发自升主动脉起始处的主动脉窦。主动脉窦上界沿主动脉壁为弧形的嵴，弧形界以上为窦外，界以下为窦内，弧形界本身为窦边。左冠状动脉多数开口于主动脉左窦内；右冠状动脉多数开口于主动脉右窦内。

1. 左冠状动脉分支与分布

左冠状动脉起始后，向左行于左心耳与肺动脉干之间，为一条短而粗的主干，行一短距离后，在左心耳下方分为前室间支(又称前降支)和旋支。但是有42.3%的心脏在前降支和旋支之间发出一两支对角支，其主要分支有以下几种。

(1) 前室间支。前室间支为左冠状动脉主干的延续，沿前室间沟行走，少数止于心尖前面，多数经心尖切迹绕至心尖后方，向下行走于后室间沟形成"鱼钩"样变化，在后室间沟下1/3或中1/3与右冠状动脉后降支吻合。前室间支借上述分支分布于左心室前壁、前乳头肌、心尖、右心室前壁小部分、室间隔前2/3以及心传导系左、右束支前半段。

(2) 对角支。对角支发自前室间支与旋支分叉处，出现率为43%，向左下斜行走，分布于左心室前壁及前乳头肌。

(3) 旋支。旋支又称左旋支，起始后沿冠状沟左行，绕心左缘至心膈面，大多数止于心左缘与房室交汇点之间。旋支借分支分布于左心房前壁、左心室前壁小部分、左心室侧壁和后壁大部分，部分达左心室后乳头肌及40%分布于窦房结。

2. 右冠状动脉的分支与分布

右冠状动脉起始后行于右心耳与肺动脉之间，再沿冠状沟右行绕心锐缘至膈面冠状沟，在房室交汇区内形成倒置的"U"形弯曲，并延续为后室间支(又称后降支)，沿途营养右心房、右心室、室间隔及左心室小部分。

右冠状动脉一般分布于右心房、右心室前壁大部分、右心室、右心房侧壁及右心室后壁全部，左心房后壁部分和左心室后壁部分及室间隔后1/3，包括左束支后半部分和房室结(93%)和窦房结(60%)。

(二) 心脏的静脉

心脏的静脉主要包括冠状窦及其属支、心前静脉系统和心最小静脉系统三部分。

1. 冠状窦及其属支

冠状窦位于心脏膈面后冠状沟的房室交汇区域内，由左向右经房室交汇点开口于右心房。窦口配有冠状窦瓣。心脏70%的静脉血由冠状窦收受，其主要属支有心大静脉、心中静脉、心小静脉、左室后静脉和左房斜静脉。

(1) 心大静脉。心大静脉起于心尖，在前室间沟中，伴随左冠状动脉前降支上行，经左冠状沟向后，绕至冠状窦左端，在左房斜静脉注入处注入冠状窦。沿途主要收受左、右心室前壁、心左缘和右心房前壁及室间隔前部的静脉血。

(2) 心中静脉。心中静脉又称后室间静脉，起于心尖，伴左冠状动脉后室间支上行注入冠状窦右端。心中静脉主要收受左、右心室膈面和室间隔后部的静脉血。

(3) 心小静脉。心小静脉起于右心室前壁，向上沿冠状沟右行，绕经心下缘向左至膈面，与心中静脉一并或分别注入冠状窦右端，主要收受右心房和右心室的静脉血。

(4) 左室后静脉。左室后静脉起于右心室膈面，上行直接注入冠状窦，主要收受左心室后壁的静脉血。

(5) 左房斜静脉。左房斜静脉起于左上、下肺静脉口附近，斜行向下，以锐角注入冠状窦左端，主要收受左心房后壁的静脉血。

2. 心前静脉系

心前静脉系起于右心室前壁，数目不恒定，有1～3支较大的静脉，斜向右上越过冠状沟前方，直接注入右心房。

3. 心最小静脉系统

心最小静脉系统起自毛细血管后静脉，向心内膜方向走行，直接开口于心脏各腔，具有右心多于左心的分布特点。

第三节　血管

一、血管的种类

血管分为动脉、静脉和毛细血管三种。动脉是运送血液离开心脏的管道，在行程中不断分支，越分越细，最后移行为毛细血管。动脉因承受压力较大，故管壁较厚。静脉是引导血液返回心脏的管道，起于毛细血管，在回心途中逐渐汇合变粗，最后注入心房。静脉因承受压力较小，故管壁较薄，其管径比动脉大，管壁内有静脉瓣，可防止血液逆流。毛细血管是连接动脉与静脉间的微血管，分布广泛，除软骨、角膜、晶状体、毛发、指甲和牙釉质无毛细血管外，几乎遍及全身。毛细血管管壁极薄，是血液与组织细胞间进行物质交换的场所。

二、血管分布规律

(一) 动脉分布规律

动脉都以最短的距离到达器官，并且多位于身体深处及较隐蔽的地方，以免受压。例如四肢的动脉大部分位于屈侧或内侧；经常活动的关节附近的动脉有许多分支并且分支相互吻合成血管网；形状和大小经常改变的内脏器官(如胃、肠等)所属的动脉反复分支，形成弓状吻合，以保证器官在活动时不断地得到充分的血液供应。全身动脉分布如图10-8所示，肾动脉分布如图10-9所示。

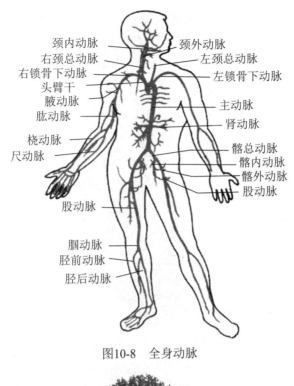

图10-8 全身动脉

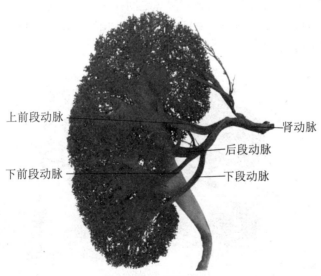

图10-9 肾动脉

(二) 静脉分布规律

静脉的分布与动脉有所不同，由于静脉内的压力较低，血流缓慢，所以静脉数量比动脉多。静脉可分深、浅两种。深静脉位于深筋膜下和胸、腹腔内，大多数与同名动脉伴行。有些部位的深静脉，常为两条静脉与一条同名动脉伴行；浅静脉位于皮下，又称"皮下静脉"，它与深静脉之间有许多吻合支，最后汇入深静脉。头颈静脉如图10-10所示。

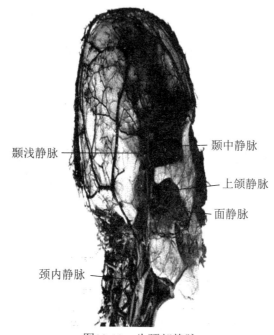

图10-10 头颈部静脉

在动脉与动脉、静脉与静脉、动脉与静脉之间在某些部位往往有分支而彼此连通，形成血管吻合(见图10-11)。血管吻合可缩短血液的循环途径，调节局部血流量和加快血液回流的速度，并调节局部体温。

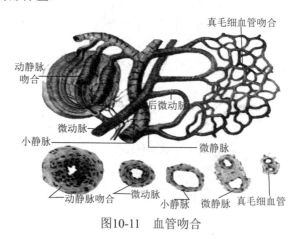

图10-11 血管吻合

(三) 毛细血管

毛细血管是营养物质、代谢产物交换的场所。

三、体循环的血管

体循环血管包括体循环动脉和体循环静脉两部分。

(一) 体循环动脉(见图10-12)

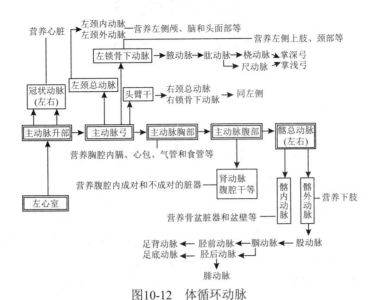

图10-12 体循环动脉

(二) 体循环静脉(见图10-13)

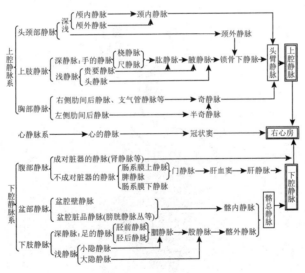

图10-13 体循环静脉

专家导读

练习舞蹈对血液循环系统有什么影响？

舞蹈运动是在有氧代谢作用下进行的运动项目，它使练习者在运动中不断改变体位和方位，让肌肉不断收缩和放松，促使静脉血流加快，有利于心脏工作。一方面，长期舞蹈锻炼能使心肌发达，心动徐缓，心功能增强，血管壁弹性变好；另一方面，舞蹈的锻炼能增加神经冲动转移到神经中枢的电刺激，促使红血细胞和白血细胞增加，而红细胞增加可提高机体运输氧气的能力，白细胞增加可使身体抵抗疾病的能力，对青少年身体发育非常有益。

第十一章 淋巴系统

第一节 淋巴系统概述

淋巴系统是心血管系统的一个辅助结构。淋巴系统由各级淋巴管道、淋巴器官和淋巴组织构成。淋巴系统内流动着无色透明的淋巴(液)。当血液经动脉运行到毛细血管时，部分液体经毛细血管滤出，进入组织间隙，形成组织液。组织液与组织进行物质交换后，大部分被毛细血管吸入静脉，小部分含水和大分子物质的组织液进入毛细淋巴管成为淋巴(液)。淋巴沿淋巴管向心流动并经诸多淋巴结的过滤，最后注入静脉，如图11-1所示。因此，从体循环的角度来看，淋巴管可视为静脉系的辅助部分。各种淋巴器官还具有产生淋巴细胞、过滤淋巴和产生抗体等功能，故又是体内重要的防御装置。

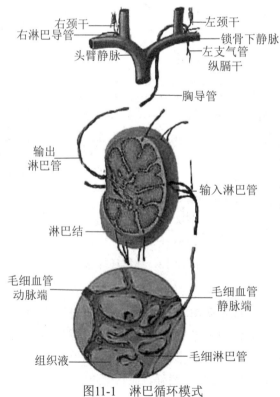

图11-1 淋巴循环模式

第二节 淋巴管道

人体内淋巴管道很多，超过血管的许多倍。根据其位置的不同，淋巴管道可分为浅淋巴管、深淋巴管两组。浅淋巴管在皮下与浅静脉伴行，深淋巴管与深部血管伴行。根据汇集顺序、口径大小及管壁薄厚，淋巴管道可分为毛细淋巴管、淋巴管、淋巴干、淋巴导管。毛细淋巴管彼此吻合并汇合成淋巴管；淋巴管合成一些较大的淋巴干；淋巴干合成两条淋巴导管汇入静脉。淋巴干和淋巴导管构成如图11-2所示。淋巴导管包括胸导管和右淋巴导管，胸导管收纳左上半身和下半身淋巴(占身体3/4)；右淋巴导管收纳右上身体1/4淋巴。

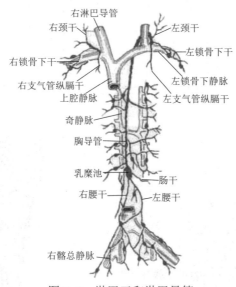

图11-2 淋巴干和淋巴导管

全身淋巴的回流概况如图11-3所示。

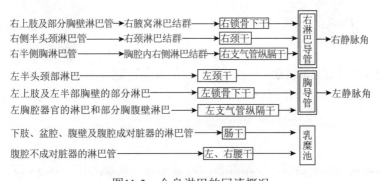

图11-3 全身淋巴的回流概况

第三节 淋巴器官

淋巴器官主要包括淋巴结、扁桃体、脾和消化器官内的各种淋巴小结。本节简要介绍

淋巴结及脾。

一、淋巴结

淋巴结大小不一，小如芝麻，大似扁豆，通常成团成块位于人体颈部、胸腔、腋窝、肘窝、腘窝、腹股沟等处。当淋巴在淋巴管内流经淋巴结时，淋巴结对淋巴进行过滤，并把自身产生的淋巴细胞释放到淋巴中，淋巴细胞能生成抗体。所以淋巴结具有过滤淋巴的作用，并参与身体的免疫机能，构成身体重要的防御装置。

淋巴收集的异物由淋巴结击退。巨噬细胞是白细胞的一种，淋巴液在淋巴结内流动的过程中，巨噬细胞会吸收并排除细菌和病毒，就像吞噬异物一样，所以巨噬细胞又称"贪吃细胞"。有时由于巨噬细胞的刺激，淋巴细胞会大量增殖。平时淋巴细胞长数毫米，如果大量细菌入侵，淋巴细胞会不断增殖且非常活跃，这时会肿大至2～3厘米。因感冒而使淋巴结肿大就是淋巴细胞活跃的结果。头颈部淋巴结如图11-4所示，大腿内侧淋巴结如图11-5所示。

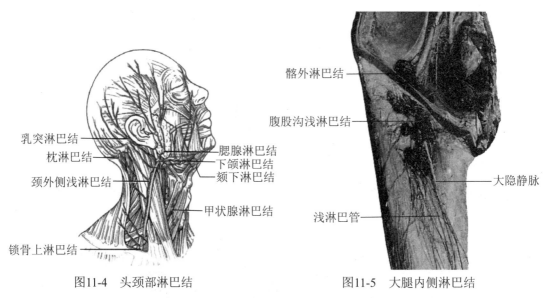

图11-4　头颈部淋巴结　　　　　　图11-5　大腿内侧淋巴结

二、脾

脾是人体最大的淋巴器官，呈暗红色，质软而脆，受暴力打击时易破裂。它位于腹腔左季肋区深部，胃底左侧，与第九至十一肋相对，其构造与淋巴结相似。

脾的主要功能是参与机体免疫反应。胎儿时期，脾可产生各种血细胞，出生后只能产生淋巴细胞。脾还能贮存血液，人体脾约可贮血40毫升，当急需时可将贮存的血液输入血管参加血液循环。

第四篇　人体运动的调控结构

　　人体各器官系统都具有特定的功能，这些功能在神经和体液的调节下相互联系、相互协调，使人体成为统一的整体，以适应内、外环境的变化。

　　神经调节的特点是作用快而精确，且范围较局限；体液调节的特点是作用较缓慢而持久，但作用范围较广泛。神经系统、感觉器官和内分泌系统就是实现这种相互联系和相互协调的调控结构。

第十二章 神经系统

第一节 神经系统概述

一、神经系统的组成与功能

神经系统由中枢神经系统和周围神经系统组成。中枢神经系统包括脑和脊髓；周围神经系统是脑和脊髓以外的神经成分。根据连接部位，神经系统分为脑神经和脊神经；根据神经兴奋传导方向，神经系统分为传入神经和传出神经；根据分布范围，神经系统分为躯体神经和内脏神经。

神经系统可借助感受器，接受体内、外各种刺激，引起各种反应，协调各系统的活动，使人体成为完整的有机体。一方面，神经系统使人体适应内、外环境的变化；另一方面，人类在进化中，随着生产劳动、语言文字和社会生活的实践，使得大脑皮质高度发展，人类不仅能适应客观环境，还能主动地认识和改造客观世界，使之为人类服务。

二、神经系统的一些基本概念

神经元是构成神经系统的基本结构和功能单位。神经系统不同部位的胞体和由突起构成的神经纤维都有着不同的名称。

(一) 反射与反射弧

神经系统活动的基本方式是反射，反射是人体在受到内外环境的刺激时，通过神经系统所引起的有规律的应答性反应。例如光刺激引起瞳孔缩小(瞳孔对光反射)；敲击髌韧带引起伸小腿"膝反射"等。人体的各种活动基本上都是反射活动，完成反射活动的物质基础称为反射弧。反射弧由5个部分组成。

1. 感受器

感受器是传入神经的末梢装置，有感受刺激、产生兴奋的机能。

2. 传入神经

传入神经把来自感受器的兴奋传向中枢，其细胞体位于脊神经节或脑神经节内。

3. 中枢神经

中枢神经是位于脑或脊髓内的神经胞体集团。它们接收传入的神经冲动，再过分析综合之后，最后把神经冲动传给传出神经。

4. 传出神经

传出神经是脑或脊髓内的运动神经元发出的轴突，其将冲动传给效应器。

5. 效应器

效应器是发生应答性反应的器官，如肌肉和腺体。

(二) 突触

突触是指一个神经元的突起与另一个神经元发生接触，并且进行信息传递的接触点。突触由突触前膜、突触间隙和突触后膜组成。

三、神经系统常用术语

(一) 神经核与神经节

在中枢神经系统内，功能相同的神经胞体聚集构成的核团，称为神经核；位于周围神经内的神经胞体集团，称为神经节。

(二) 神经束与神经

在中枢神经系统内，起始、终止和功能相同的神经纤维集合成束，称为神经束；在周围神经系统内，由结缔组织包裹在一起的神经纤维称为神经。

(三) 网状结构

网状结构指中枢神经系统中，由灰质和白质混杂在一起的结构。网状结构主要位于脑干内，脊髓颈节也可以见到。其中白质神经纤维交织成网，灰质块散布在网眼中。

(四) 神经末梢

周围神经纤维的终末部分，称为神经末梢。感觉神经末梢是感觉神经元周围突的末梢，它在各种组织或器官构成的特殊结构称为感受器。感受器分为外感受器、内感受器、本体感受器、特殊感受器。运动神经末梢是运动神经轴突的末梢，它们终止在骨骼肌或平滑肌、腺体上，形成一定结构，支配骨骼肌和肢体运动。

(五) 运动终板

接点间隙的肌纤维方向的界面，即接点后膜，称为运动终板。

第二节 中枢神经系统

一、脊髓

(一) 脊髓的位置与外形

1. 脊髓的位置

脊髓位于脊柱椎管内，上端在枕骨处与延髓相通，下端至第一、二腰椎，全长40～50厘米。

2. 外形

脊髓前后呈略扁的圆柱形，有两处膨大，分别为颈膨大和腰骶膨大。脊髓表面有6条纵形的沟，分别是前正中裂、后正中沟、前外侧沟(1对，有31对脊神经前根出入)；后外侧沟(1对，引对脊神经后根出入)。

(二) 脊髓的节段

每对脊神经前后根相连的一段脊髓，称为脊髓节段。脊神经31对，因此脊髓有31个节段，即颈段8节、胸段12节、腰段5节、骶段5段、尾段1节。

(三) 脊髓的内部结构

从脊髓的横切面(见图12-1)看，脊髓中央是灰质，灰质的周围是白质。脊髓灰质、白质结构如图12-2所示。

1. 灰质

横切面呈蝴蝶形的灰质纵贯脊髓全长，其中央有中央管，灰质前部膨大称前角，后部窄细称后角，前后之间称侧角。前角是运动神经元集中的地方，轴突侧出前外侧沟，组成前根，构成脊神经躯体运动神经成分，支配骨骼肌运动。侧角是内脏运动神经元集中的地方，轴突加入前根，构成脊神经的内脏运动神经成分，支配平滑肌、心肌和腺体。后角是感觉神经元所集中的地方，主要接受由后根传入的躯体和内脏的感觉冲动。

2. 白质

白质借纵沟分为三索，即前索、外侧索、后索。各索主要由神经纤维束组成，包括固有束、上行纤维束和下行纤维束。

(1) 固有束。固有束紧贴灰质表面，由后角细胞发出的轴突组成，行程向上或向下，但不超越脊髓，具有联系不同脊髓节段的作用。

(2) 上行纤维束。上行纤维束是由脊神经节内假单极神经元的中枢突进入脊髓后上升而组成，或是由后角细胞发出的轴突在脊髓白质内上升而组成，它们接收从后根传入的来自躯干和四肢的各种感觉冲动，再经脊髓传向脑的高级中枢。

(3) 下行纤维束。下行纤维束能把运动性冲动从脑的各部传至脊髓的前角运动神经元，最后引起四肢和躯干的肌肉运动。

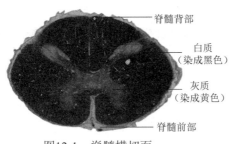
图12-1 脊髓横切面

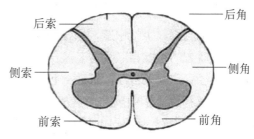
图12-2 脊髓灰质、白质结构

(四) 脊髓的功能

脊髓是中枢神经的低级部分，正常情况下，它受脑的控制。脊髓具有传导和反射的双重功能。

1. 传导功能

脊髓纤维束是完成传导功能的重要结构，是脑的中枢和躯体、内脏之间的联系通道，起中间枢纽作用。来自躯干、四肢以及大部分内脏的各种刺激都要通过脊髓上行纤维束传向脑的各部；发自大脑皮质和皮质下各部中枢的运动性冲动也要通过脊髓下行纤维束而后传至效应器。因此，脊髓的损伤可造成躯体运动瘫痪和感觉丧失。

2. 反射功能

脊髓本身具有执行反射的功能，其反射弧的中枢一般只在脊髓内。但在人体中，它受到由脑下行至脊髓的纤维控制，在正常情况下，脊髓反射活动(如膝跳反射)是在脑的控制下进行的。按反射弧所通过脊髓节段的情况，脊髓反射可分为节段内反射和节段间反射。一般仅限于一个或相邻脊髓节段内的反射，称为节段内反射。节段间反射指脊髓一个节段神经元发出的轴突与临近节段的神经元发生联系，通过上下节段之间神经元的协同活动所发生的反射活动。脊髓反射还可分为躯体反射和内脏反射(血管反射、发汗反射)。

二、脑干

脑干自下而上由延髓、脑桥和中脑三部分组成。脑干向上延续为间脑，向下在枕骨大孔处延续为脊髓，背侧与小脑相连接。

(一) 脑干腹侧面(见图12-3)

1. 延髓

延髓形似倒置的圆锥，上界为桥延沟与脑桥相接，下端至枕骨大孔处与脊髓相接。在腹侧面中线的两侧各有一纵行隆起，称为锥体，它的内部为锥体束；锥体下端绝大多数纤维左右交叉呈辫状组织，称为锥体交叉；锥体外侧有卵圆形隆起，称为橄榄体；橄榄体内有橄榄核，锥体和橄榄体之间有吞咽神经根丝出脑；在橄榄体后方的纵沟内，自上而下有吞咽神经、迷走神经和副交感神经的根丝。

2. 脑桥

脑桥下连延髓、上接中脑，腹面膨大的部分称为脑桥基底部，基底部向两侧变窄称为脑桥臂，与后方的小脑相联系。基底部外侧有三叉神经出脑，横沟里由内向外依次有外展神经、面神经和前庭蜗神经。基底部正中为纵行的基底沟，容纳基底动脉。基底部向后外逐渐变窄，移行为小脑中脚，两者的分界处为三叉神经根（包括粗大的感觉根和位于其前内侧细小的运动根）。延髓、脑桥和小脑的交角处，临床上称为脑桥小脑三角，面神经和前庭蜗神经根恰位于此处。

3. 中脑

中脑介于间脑与脑桥之间，恰好是整个脑的中点。中脑腹侧面一对粗大的纵行隆起，称大脑脚底，大脑脚底由大量大脑皮质发出的下行纤维构成。大脑脚底之间的凹陷为脚间窝。大脑脚底的内侧有动眼神经根出脑。

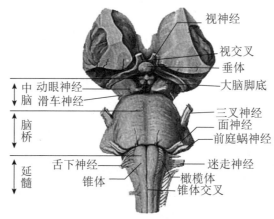

图12-3 脑干腹侧面

（二）脑干背侧面（见图12-4）

1. 延髓

延髓的背面上部膨大与脑桥背面共同形成第四脑室底。第四脑室底全体呈菱形略凹，称为菱形窝。下部是脊髓的薄、楔束的向上延伸，分别扩展为膨隆的薄束结节和楔束结节，其深面有薄束核和楔束核，它们是薄、楔束终止的核团。在楔束结节的外上方有隆起的小脑下脚。

2. 脑桥

脑桥的背面形成第四脑室底的上半，此处室底的外侧壁为左、右小脑上脚。两脚间夹有薄层的白质层，称为上髓帆，参与构成第四脑室的顶前部。上髓帆上有滑车神经根出脑。

3. 中脑

中脑背面上、下各有两个圆形隆起，分别为一对上丘（视觉反射中枢）和一对下丘（听觉反射中枢）。连接上丘与间脑外侧膝状体及连接下丘与间脑内侧膝状体之间的条状隆起，分别称上丘臂和下丘臂。

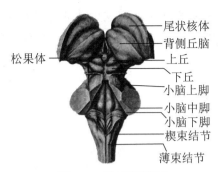

图12-4 脑干背侧面

(三) 脑干的主要功能

脑干是脑和脊髓之间相互连接的桥梁,主要具有以下几点功能。

1. 传导功能

(1) 具有深感觉(本体感觉、精细触觉的传导)功能。

(2) 具有浅感觉(躯干、四肢的痛觉、温度觉及粗略触觉)功能。

(3) 具有支配骨骼肌的随意运动功能。

2. 反射功能

(1) 中脑是瞳孔对光反射中枢。

(2) 脑桥是角膜反射中枢。

(3) 延髓是"生命中枢"。

3. 网状结构功能

脑干能够维持大脑皮层觉醒,引起睡眠;调节骨骼肌张力;调节内脏活动等。

三、间脑

(一) 间脑的位置

间脑位于中脑上方,两大脑半球之间,大部分被大脑半球掩盖,仅部分腹侧部露于脑底。

(二) 间脑的内部结构

间脑结构较复杂,分为上丘脑、背侧丘脑、后丘脑、底丘脑和下丘脑。

1. 上丘脑

上丘脑的主要结构为松果体,是内分泌腺。

2. 背侧丘脑

背侧丘脑是躯体的内脏感觉冲动的整合中枢。

3. 后丘脑

后丘脑包括内侧膝状体和外侧膝状体。内侧膝状体内有内侧膝状体核,是听觉传导的

最后一个中继站,接受听觉纤维的传入,并发出纤维到达大脑皮质听觉中枢。外侧膝状体内有外侧膝状体核,是视觉传导路中最后一个中继站,接受视觉纤维的传入,并发出纤维到达大脑皮质视觉中枢。

4. 底丘脑

底丘脑是中脑背侧部分向上的延续。

5. 下丘脑

下丘脑是植物性神经的皮下中枢,是调节内脏活动的较高级中枢,也是调节内分泌腺的中枢。

(三) 间脑的主要功能

间脑是神经内分泌中心,完成神经体液调节;间脑是皮质下植物性中枢,调节体温、摄食、生殖、水盐代谢及内分泌活动;间脑与边缘系统联系密切,参与情绪行为反应;间脑的视交叉上核可能是人类昼夜节律(生物钟:睡眠、觉醒)的起搏点。

四、小脑

(一) 小脑的位置与形态(见图12-5)

小脑位于颅后窝内,在大脑半球枕叶的下方。小脑中间较狭窄的部位,称为小脑蚓,两侧膨大的部位,称为小脑半球。小脑半球下面靠近枕骨大孔的部分较膨隆,称为小脑扁桃体。小脑借3对小脑脚与脑干相连:小脑上脚(结合臂)与脑桥相连;小脑中脚(脑桥臂)与脑桥相连;小脑下脚(绳状体)与延髓相连。

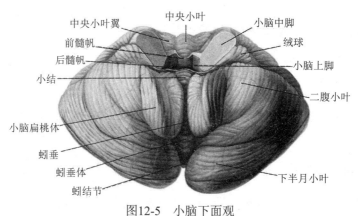

图12-5 小脑下面观

(二) 小脑的内部结构(见图12-6)

1. 小脑皮质

小脑皮质是位于小脑表面的灰质。小脑皮质的神经元排成3层,由浅至深分别是分子层、梨状细胞层和颗粒层。

2.小脑核

小脑核也称为小脑中央核,小脑的白质中心有4对核,由内侧向外侧依次为顶核、球状核、栓状核和齿状核。

3.小脑髓质

小脑髓质,即小脑内部的白质,由小脑皮质与小脑中央核之间的往返纤维、小脑叶片间或小脑各叶之间的联络纤维和小脑的传入和传出纤维构成。这些纤维参与小脑上、中、下3对小脑脚的组成。

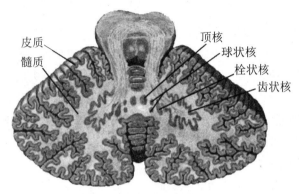

图12-6 小脑内部

(三) 小脑的主要功能

小脑的主要功能与运动控制有关。小脑使身体在运动时保持平衡、调节肌张力、协调骨骼肌的随意运动。

五、大脑

(一) 大脑的外形和分叶

大脑是中枢神经系统的高级中枢部位,由左右半球组成,两个半球借横行纤维束——胼胝体相连。每侧大脑半球都可以分为上外侧面、内侧面和下面。大脑半球表面各部位,由于发育不平衡,出现许多隆起的脑回和深陷的脑沟。每侧大脑半球借3个沟(外侧沟、中央沟和顶枕沟)将其分为5个叶(额叶、颞叶、枕叶、顶叶和岛叶):外侧沟位于半球上外侧面,是自前下向后上行的深裂;中央沟自半球上缘中点稍后方起,在半球上外侧面向前下斜行,其下端与外侧沟隔一脑回,上端可延伸至半球内侧面;顶枕沟位于半球内侧面的后部。外侧沟上方和中央沟以前的部分为额叶;外侧沟以下的部分为颞叶;顶枕沟以后部分为枕叶;在外侧沟的上方,顶枕沟和中央沟之间为顶叶;位于外侧沟深处,被额叶、颞叶、顶叶所掩盖的部分,称为岛叶。大脑分叶如图12-7所示。

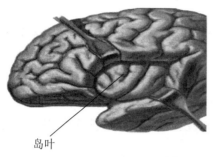

图12-7 大脑分叶

在大脑半球上外侧面(见图12-8)，中央沟的前方，有与之平行的中央前沟，两者之间的部分称为中央前回。中央前沟前部，被两条与半球上缘平行的沟(额上沟和额下沟)分为额上回、额中回和额下回。在中央沟后方分布着与之平行的中央后沟，两者之间的部分称为中央后回。中央后沟后方的横沟称为顶内沟，其上称为顶上小叶。外侧沟的下方分布着与之平行的颞上沟和颞下沟，两沟将颞叶分为颞上回、颞中回和颞下回。在颞上回后部、外侧沟的下壁处分布着几条斜行的短回，称为颞横回。

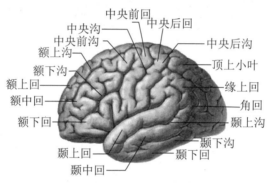

图12-8 大脑外侧面的沟和回

在大脑半球的内侧面(见图12-9)，中央前、后回从上外侧面延伸到内侧面的部分称为中央旁小叶。在中部前后方向呈弓形的胼胝体后方是距状沟。距状沟向后至枕叶的后端，其中部与顶枕沟相连。胼胝体背侧的回称为扣带回。扣带回向后移行于颞叶的海马旁回。海马旁回前端变成钩形弯曲，称为钩。扣带回、海马回、钩等脑回，因其位置处于大脑半球和间脑交界处的边缘，故合称边缘叶。

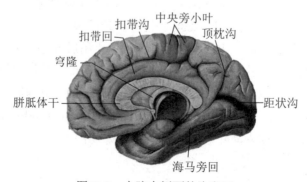

图12-9 大脑内侧面的沟和回

在大脑半球底面(见图12-10)，额叶的下方有一对椭圆形的嗅球。它们与嗅觉的传导有关。

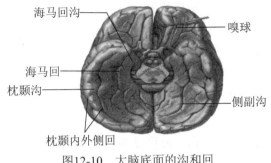

图12-10 大脑底面的沟和回

(二) 大脑的内部结构

1. 灰质

1) 结构

灰质覆盖在大脑半球表面，也称大脑皮质。灰质是神经元细胞体集中的地方。这些神经元在皮层中的分布具有严格的层次，大脑半球内侧面的皮层分化较简单，一般只有分子层、锥体细胞层和多形细胞层；而在大脑半球外侧面的新皮层则分化程度较高，共有6层。

2) 功能定位

大脑皮质是人体各种活动的最高中枢，由大量的神经元、神经纤维和神经胶质组成。大量的实验和临床资料表明，大脑皮质的各区有其不同的功能，一般将这些具有一定功能的脑区称为"中枢"。机体的运动、感觉和语言等各种功能活动在大脑皮质上均有相应的最高中枢控制(见图12-11)。

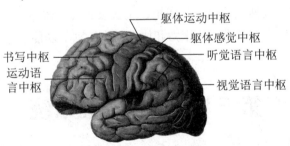

图12-11 大脑皮层功能

(1) 躯体运动区。躯体运动区主要位于中央前回和中央旁小叶的前部。此区管理侧半身骨骼肌的运动。身体各部在此区的局部定位关系呈一个倒置的"人"形(头面部不倒)投影。

(2) 躯体感觉区。躯体感觉区位于中央后回和旁中央小叶后部。此区接受背侧丘脑传来的对侧半身的痛、温、触，以及运动觉和振动觉。身体各部在此区的投影也呈上下颠倒，但头部是正的。身体各部在该区的投影范围的大小，与本身的形态大小无关，主要取

决于该部感觉的敏感程度。例如手指和唇的感受器最密，它们占的范围也就最大。

(3) 视觉区。视觉区位于枕叶内侧面距状沟附近的皮质。一侧视区接受双侧视网膜的纤维，因此一侧视区受损，可引起双眼视野同向对侧偏盲。

(4) 听区。听区位于大脑外侧沟下壁的颞横回。每侧听区接受双侧内耳传来的听觉冲动。因此，一侧听区受损，不致引起全聋。

(5) 语言区。语言区是人类特有的功能区，是人类在社会历史发展过程中大脑皮质高度发展产生思维与意识并且逐渐形成的文字。语言区主要有运动语言中枢、听觉语言中枢、视觉语言中枢和书写中枢。

运动语言中枢位于额下回的后部。此区受损，患者产生运动性失语症，即虽能发音，但丧失了说话能力。

听觉语言中枢位于颞上回后部。此区受损，患者听觉无障碍，但不能理解讲话的意思。

视觉语言中枢位于角回。此区受损，患者视觉无障碍，但不能理解文字的含义。

书写中枢位额中回的后部。此区受损，患者手运动无障碍，但不能正常书写。

2. 白质

白质位于皮质深面，由有髓纤维(连合纤维、联络纤维和投射纤维)组成。连合纤维是连接左右大脑半球皮质的纤维，包括胼胝体等；联络纤维是连接同侧半球不同沟回间的纤维；投射纤维是连接上下位中枢之间的纤维。其中，内囊是重要的构成。内囊是位于背侧丘脑、尾状核与豆状核之间的宽厚的白质纤维板，属于投射纤维。

3. 侧脑室

大脑半球内容纳脑脊液的腔隙称为侧脑室。侧脑室借左右室间孔与第三脑室相通。室内有脉络丛，产生脑脊液。

4. 基底核

基底核靠近脑底，包括尾状核、豆状核、尾状核和杏仁体。尾状核和豆状核合称纹状体，为皮质下运动中枢，具有维持肌张力和协调肌肉活动等功能。

第三节 周围神经系统

一、脑神经

与脑相连的神经称为脑神经。脑神经有12对，包括嗅神经、视神经、动眼神经、滑车神经、三叉神经、外展神经、面神经、位听神经(前庭蜗神经)、舌咽神经、迷走神经、副神经、舌下神经(见图12-12)。

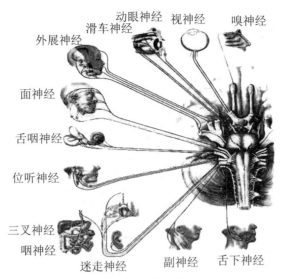

图12-12 脑神经

脑神经按其神经纤维成分和功能可分为三类，如表12-1所示。

(一) 感觉神经

感觉神经分布于特殊的感觉器官，包括嗅神经、视神经和位听神经。

(二) 运动神经

运动神经分布于头、颈和舌等部，包括动眼神经、滑车神经、外展神经、副神经和舌下神经。

(三) 混合神经

混合神经包括三叉神经、面神经、舌咽神经和迷走神经。

表12-1 脑神经分布及功能

性质	名称	与脑相连的部位	功能
感觉神经（3对）	嗅神经(Ⅰ)	端脑	接受嗅觉刺激
	视神经(Ⅱ)	间脑	接受视觉刺激
	位听神经(Ⅷ)	脑桥	接受内耳壶腹嵴、椭圆囊斑、球囊斑和螺旋器的刺激
运动神经（5对）	动眼神经(Ⅲ)	中脑	支配眼球上、下、内直肌，以及瞳孔括约肌的运动
	滑车神经(Ⅳ)	中脑	支配眼球上斜肌运动
	外展神经(Ⅵ)	脑桥	支配眼球外直肌运动
	副神经(Ⅺ)	延髓	支配咽喉肌、胸锁乳突肌和斜方肌等肌肉运动
	舌下神经(Ⅻ)	延髓	支配舌内肌和舌外肌的运动

(续表)

性质	名称	与脑相连的部位	功能
混合神经 (4对)	三叉神经(V)	脑桥	支配咀嚼肌运动和头面部(鼻腔、牙、眼、皮肤等)的一般感觉
	面神经(VII)	脑桥	支配面部表情肌运动；泪腺、下颌下腺和舌下腺的分泌，以及管理味觉
	舌咽神经(IX)	延髓	支配咽肌运动；分泌腮腺，以及管理咽部、颈动脉窦和颈动脉体的感觉
	迷走神经(X)	延髓	支配胸腹腔内脏平滑肌、心肌运动，腺体分泌以及接受内脏和咽喉等部位的感觉

二、脊神经

脊神经是指与脊髓相连，主要分布在躯干和四肢，共31对，可分为颈神经8对、胸神经12对、腰神经5对、骶神经5对、尾神经1对。

每对脊神经借前根和后根与脊髓相连。前、后根均由许多神经纤维束组成的根丝构成，前根属运动性，后根属感觉性，后根较前根略粗，前后根在椎间孔处合成一条脊神经干，感觉纤维和运动纤维在干中混合。

三、内脏神经

内脏神经分布于内脏、心血管和腺体，分为内脏运动神经和内脏感觉神经。内脏感觉神经又分为交感神经和副交感神经。

(一) 内脏运动神经

1. 交感神经

交感神经低级中枢位于脊髓胸一到腰三节段的侧角，此处发出节前纤维。交感神经的周围部由交感干、交感神经节及其发出的节后纤维和交感神经丛组成。

2. 副交感神经

副交感神经低级中枢由脑干的副交感神经核和脊髓灰质的骶副交感核(骶二到四节段侧角)组成。副交感神经节多位于脏器附近或脏器壁内，也称为器官旁节或壁内节。由脑干副交感神经核发出的副交感神经纤维随第III、VII、IX、X对脑神经分布；由脊髓的骶副交感核发出的节前纤维随骶神经走行，组成盆内脏神经加入盆丛，节后纤维支配结肠左曲以下的消化管及盆腔脏器。

内脏运动神经和躯体运动神经的主要区别如表12-2所示。

表12-2 内脏运动神经和躯体运动神经的主要区别

结构和功能	内脏运动神经(自主神经)	躯体运动神经
支配器官不同	心肌、平滑肌和腺体	骨骼肌
与周围器官的联系方式不同	从中枢发出后不能直接到达所支配的器官，必须先同内脏神经节交换神经元后，才能到达效应器，有节前纤维和节后纤维之分	从中枢发出后可以直接到达效应器(骨骼肌)
神经纤维的结构不同	节前纤维为较细的有髓神经纤维，节后纤维为无髓神经纤维，传导冲动速度慢	较粗的有髓神经纤维，传导冲动速度快
神经纤维的分布不同	节后纤维先在脏器和血管表面形成神经丛，再由该丛发出分支到效应器	以神经干的形式分布
神经纤维的成分不同	有交感和副交感两种成分	只有一种纤维成分
发出的神经中枢不同	一般只来自脑干及脊髓的胸腰段和骶段	比较均匀发自脑和脊髓全段
受意志的控制不同	不受意志的控制	受意志控制

(二) 内脏感觉神经

内脏感觉神经由内脏感受器(内感受器)接收来自内脏的刺激，并将内脏感觉性冲动传到中枢而引起内脏感觉，中枢可直接通过内脏运动神经或间接通过体液调节内脏器官活动。

内脏感觉神经具有如下的特点：①内脏一般性活动不引起感觉，只有强烈活动时才引起感觉，且感觉持久；②对冷热、膨胀、牵拉、缺血、痉挛及炎症等刺激敏感；③定位模糊，分辨能力差。

第四节　神经传导通路

神经传导通路包括感觉传导通路和运动传导通路。

一、感觉传导通路

(一) 本体感觉传导通路

本体感觉传导通路传导来自骨骼肌、肌腱和关节等深部的位置觉、运动觉、振动觉，还传导皮肤精细触觉等神经冲动。躯干和四肢的本体感觉传导路有两条，一条是传至大脑皮质，产生意识性感觉，称为意识性本体感觉传导路；另一条是传至小脑，不产生意识性感觉，而是反射性调节躯干和四肢的肌张力和协调运动，以维持身体的姿势和平衡，称为非意识性深感觉传导路。

1. 意识性本体感觉传导路

传导意识性深部感觉由3级神经元组成。第1级神经元为脊神经节,来自第4胸节以下的升支行于后索的内侧部,形成薄束;来自第4胸节以上的升支行于后索的外侧部,形成楔束;第2级神经元位于延髓的薄束核和楔束核,发出的纤维经过内侧丘系交叉,形成内侧丘系;第3级神经元位于背侧丘脑的腹后外侧核,发出的纤维经内囊投射至中央后回的中、上部和中央旁小叶后部,部分纤维投射至中央前回。

2. 非意识性深感觉传导路

非意识性深感觉是传入小脑的深部感觉冲动的路径,传导路由两级神经元组成。

第1级神经元胞体位于脊神经节,其周围突至肌肉、肌腱和关节等处深部感受器,中枢突自后根进入脊髓后角;第2级神经元为后角背核和中间核,其轴突分别组成小脑后束和小脑前束。此神经冲动在脊髓中上行至小脑,小脑接受冲动后经锥体外系反射性地调节肌紧张力和协调运动,维持身体的姿势和平衡。

(二) 一般感觉传导通路

一般感觉传导通路传导来自皮肤和黏膜等的痛觉、温度觉和粗触觉等的神经冲动,其由3级神经元组成。第1级神经元为脊神经节,其周围突分布于躯干、四肢皮肤内的感受器,中枢突经脊神经后根入脊髓后角,主要终于后角固有核;第2级神经元胞体位于脊髓后角固有核,轴突经脊髓白质前连合交叉至对侧,组成脊髓丘脑束;第3级神经元位于背侧丘脑的外侧核,发出的纤维经内囊投射至中央后回的中、上部和中央旁小叶后部。

二、运动传导通路

运动传导通路管理骨骼肌的运动,分为锥体系和锥体外系。

(一) 锥体系

锥体系的上运动神经元由位于中央前回和中央旁小叶前部的巨型锥体细胞和其他类型的锥体细胞以及位于额顶叶部分区域的锥体细胞组成。锥体细胞的轴突构成锥体束,控制骨骼肌的随意运动。锥体束由皮质核束核和皮质脊髓束构成。

1. 皮质脊髓束

皮质脊髓束由中央前回上2/3和中央旁小叶等处的巨型锥体细胞和其他类型的锥体细胞的轴突组成,经内囊下行,锥体交叉,形成皮质脊髓前束,不交叉的形成皮质脊髓侧束。皮质脊髓前束终止与脊髓前角运动细胞,由脊髓前角运动细胞发出的轴突组成脊髓前根,并随脊神经分布到躯干和四肢骨骼肌,支配其随意运动。

2. 皮质核束

皮质核束又称皮质脑干束,主要由中央前回下部的锥体细胞的轴突聚集而成,下行经内囊膝至大脑脚底中3/5的内侧部,由此向下陆续分出纤维,大部分终止于双侧脑神经运动核(动眼神经核、滑车神经核、外展神经核、三叉神经运动核、面神经核支配上部面肌

的神经细胞群、疑核和副神经脊髓核),这些核发出的纤维依次支配眼球外肌、咀嚼肌、面上部表情肌、咽喉肌、胸锁乳突肌和斜方肌。

锥体系的任何部位损伤都可引起其支配区的随意运动障碍,导致瘫痪。

(二) 锥体外系

锥体外系指锥体系以外影响和调控躯体运动的所有传导通路。锥体外系由多级神经元组成,其结构十分复杂,包括大脑皮质(主要是躯体运动区和躯体感觉区)、纹状体、背侧丘脑、底丘脑、中脑顶盖、红核、黑质、脑桥核、前庭核、小脑和脑干网状结构等以及它们的纤维联系。

专家指导

练习舞蹈对人体神经系统有什么影响?

舞蹈演员在练习时,需要在神经系统的调节下动员人体各种功能完成动作,而身体的动作练习反过来使神经系统得到锻炼。只要根据锻炼人群的生理特点进行适宜的舞蹈练习,神经系统的功能就会逐渐得到提高,神经系统的兴奋性和灵活性就会得到改善,从而人们能对外界刺激做出更加准确迅速的反应,神经系统对体内各器官的调节也更加协调。

第十三章 感觉系统

第一节 感觉系统概述

感受器是感觉神经的末梢装置，它能接受内、外环境的各种刺激，并将刺激转变为神经冲动，沿着一定的传导途径到达大脑皮层，产生感觉。有的感受器结构简单，例如位于皮肤内的环层小体。有的感受器结构比较复杂，在长期进化中，产生了各种辅助装置，形成了感觉器官，例如视器、位听器。

感受器分外感受器、内感受器、本体感受器、特殊感受器。

外感受器分布于皮肤、黏膜、视器、听器等处，接受来自外界环境的刺激，例如触、压、痛、温、声、光、嗅、味等物理和化学刺激。

内感受器分布于内脏、血管等处，接受体内各种变化，例如渗透压、温度、离子和化合物浓度等刺激。

本体感受器分布于肌腱、肌腹、关节等处，能感受肌长度、肌张力和关节位置变化，主要包括肌梭、腱梭。

特殊感受器分布于舌、鼻、视器、前庭蜗器处，能产生味觉、嗅觉、视觉、平衡觉和听觉，例如视器上的视细胞，前庭蜗器上的螺旋器、囊斑、壶腹嵴等。

第二节 视器——眼

视器即眼，能感受光的刺激，主要由眼球及眼副器两部分组成。

一、眼球

眼球由眼球壁和眼内容物组成，其结构如图13-1～图13-3所示。

(一) 眼球壁

1. 外膜

外膜也称纤维膜，由角膜和巩膜组成。

(1) 角膜。角膜无色透明，无血管，具有折光作用。

(2) 巩膜。巩膜占纤维膜的后5/6，厚而坚韧，呈乳白色，不透明。巩膜前方与角膜相接，后方与视神经的鞘膜延续。在巩膜与角膜交界处有一条环形的房水循环的通路，称为巩膜静脉窦。巩膜有保持眼球外形、保护内部结构的功能。

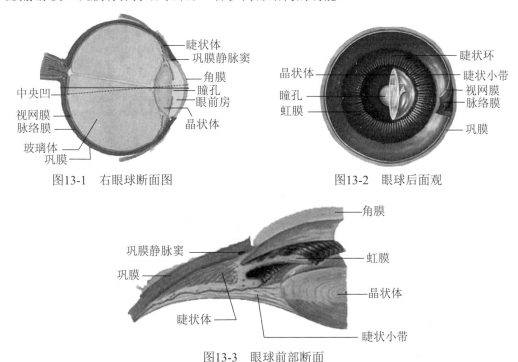

图13-1　右眼球断面图　　　　图13-2　眼球后面观

图13-3　眼球前部断面

2. 中膜

中膜也称血管膜，血管膜富有血管、神经和色素细胞，呈棕黑色，故也称色素膜。血管膜由前向后分为虹膜、睫状体、脉络膜。

1) 虹膜

虹膜是圆盘状棕褐色薄膜，位于角膜的后方。虹膜中央有一圆孔，为光线进入眼球的通路，称为瞳孔。瞳孔内有两种排列方向不同的平滑肌，瞳孔周围呈环形排列的平滑肌，称为瞳孔括约肌，该肌收缩可使瞳孔缩小；瞳孔周围呈放射状排列的肌肉，称为瞳孔开大肌，该肌收缩可使瞳孔扩大。交感神经支配瞳孔括约肌和瞳孔开大肌，调节进入眼球内光线的多少。瞳孔大小随光照强度而变化的生理现象，称为瞳孔对光反射。

角膜和虹膜之间的腔隙称眼前房；虹膜和晶状体之间的腔隙称眼后房。

2) 睫状体

睫状体位于巩膜与角膜移行处，是虹膜后方的环形增厚部分。睫状体内有平滑肌，受副交感神经支配。睫状体前部的突起，由睫状突发出睫状小带与晶状体相连。睫状肌收缩或舒张时，通过睫状小带调整晶状体的曲度，调节眼的聚焦功能。

3) 脉络膜

脉络膜位于血管膜的后2/3处，前方连于睫状体，后方有视神经穿过。脉络膜内面与视网膜的色素上皮紧密相贴，外面与巩膜疏松结缔组织相连。脉络膜内富有血管和色素细

胞，有营养眼球和遮光功能。

3. 内膜

内膜也称视网膜，是眼球的感光部位，由前向后分为虹膜部、睫状体部和视部。虹膜部和睫状体部无感光作用，称为盲部，贴于虹膜与睫状体内面；视部有感光作用，紧贴在脉络膜内面。

视网膜视部有两个重要结构，分别为视神经盘和黄斑(见图13-4)。视神经盘是视网膜后部偏鼻侧的圆盘状隆起，又称视神经乳头。此处有视网膜中央动脉和静脉通过，无感光作用，无视细胞，故也称为生理性盲点。在视神经盘颞侧稍下方有一黄色小区，称为黄斑。黄斑中央凹陷，称为中央凹，此处视网膜最薄，无血管，视锥细胞密集，是视敏度最高的部位。

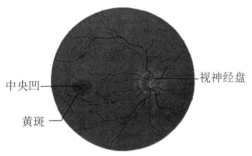

图13-4　眼底镜所见(右侧)

视网膜视部的神经层主要由三层神经细胞组成(见图13-5)。外层为视锥细胞和视杆细胞。视锥细胞感光物质为视紫蓝质，感受强光的刺激，能辨别颜色。视杆细胞较多，感光物质为视紫红质，感弱光的刺激，但无色觉，感光精确性较差。中层为双极细胞。内层为节细胞。

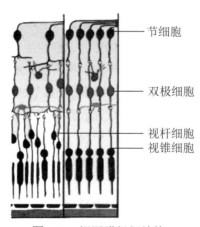

图13-5　视网膜组织结构

(二) 眼内容物

眼内容物由房水、晶状体和玻璃体组成。

1. 房水

房水为无色透明的液体，由睫状体产生，房水生成后，自眼后房经瞳孔到眼前房，渗入巩膜静脉窦，流入静脉。房水具有折光作用，能营养角膜和晶状体，维持眼内压。

2. 晶状体

晶状体位于虹膜与玻璃体之间，是富有弹性的双凸透镜状透明体，无血管、神经分布。

晶状体是眼球屈光系统的主要组成部分。看近处事物时，睫状肌收缩，睫状小带松弛，晶状体曲度增大，折光能力增强，形成清晰的物像；看远处事物时，睫状肌舒张，睫状小带紧张，晶状体变扁，折光能力减弱，形成清晰的物像。

3. 玻璃体

玻璃体填充于晶状体和视网膜之间，是无色透明的胶状物质。玻璃体具有折光作用，对视网膜起支撑作用。玻璃体混浊也会影响视力。

二、眼副器

眼副器由眼睑、结膜、泪器和眼肌组成。右眼前面观如图13-6所示。

1. 眼睑

眼睑位于眼球的前部，有保护眼球的作用。眼睑分为上睑和下睑，上、下睑之间的裂隙称为睑裂。睑裂的两侧成锐角，分别称为内眦和外眦。眼睑的游离缘称睑缘。近内眦处，上、下缘各有一小孔称泪点，是上、下泪小管的开口。眼睑由浅入深依次是皮肤、皮下组织、肌层、睑板和睑结膜。

2. 结膜

结膜是一层薄而透明的黏膜，连接眼球与眼睑，内有黏液腺，能分泌黏液，有润滑眼球的作用。

3. 泪器(见图13-7)

泪器位于眶外上方，泪腺窝内，由泪腺和泪道组成，具有分泌泪液，有冲洗和湿润眼球的功能。

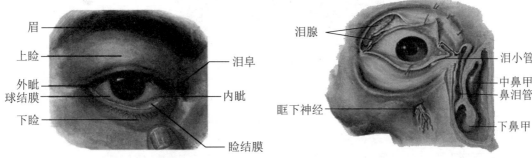

图13-6 右眼前面观　　　　图13-7 泪器

4. 眼肌(见图13-8)

眼肌是视器运动装置，由运动眼球骨骼肌和运动上睑骨骼肌组成。运动眼球骨骼肌包括上直肌、下直肌、内直肌、外直肌、上斜肌、下斜肌；运动上睑骨骼肌是提上睑肌，具有上提眼睑的作用。

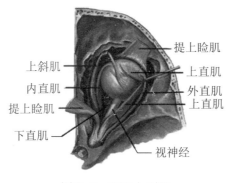

图13-8　眼肌上面观

第三节　位听器——耳

耳是听觉和位觉器官，简称"位听器"或"前庭蜗器"。位听器模式如图13-9所示。耳分外耳、中耳和内耳三部分。外耳和中耳收集和传导声音，内耳感受听觉和身体在空间的位置。

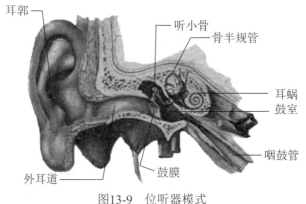

图13-9　位听器模式

一、外耳

(一) 耳郭

耳郭收集和传导声音，其结构如图13-10所示。耳郭形似漏斗，外覆皮肤，内有弹

性，以软骨作为支架。耳郭下端是耳垂，耳垂没有软骨，只有结缔组织和脂肪。

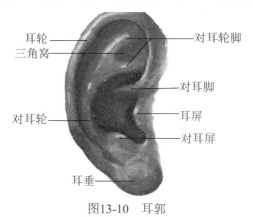

图13-10 耳郭

(二) 外耳道

外耳道是外耳门至鼓膜的弯曲管道，长2.0~2.5厘米。外耳道外1/3为软骨部，是耳郭软骨的延续；内2/3为骨性部，由部分颞骨构成。外耳道表面覆盖一层薄皮肤，在皮肤内含有毛囊、皮脂腺和耵聍腺。耵聍腺分泌一种黏稠的液体，称为耵聍。

(三) 鼓膜

鼓膜位于外耳道和鼓室之间，是一个椭圆形半透明的薄膜。鼓膜外侧面向外、向下倾斜，与外耳道底成45°~50°角。鼓膜分隔外耳和中耳，起传导声波的作用。鼓膜本身既无固有振动，也无振动后的残余振动，其与外界声音刺激同始同终，因此鼓膜可将外界的声音如实地经中耳传至内耳。

二、中耳

中耳包括鼓室、咽鼓管和乳突小房等部分。

(一) 鼓室

鼓室位于颞骨岩部内，是鼓膜与内耳之间一个不规则的小腔，内覆黏膜。鼓室大致分为6个壁。前壁借咽鼓管与咽相通；后壁经鼓窦与乳突小房相通。上壁为鼓室盖，分隔鼓室与颅中窝；下壁为薄骨板，分隔鼓室与颈内静脉的起始部。外侧壁即鼓膜；内侧壁为内耳外侧壁，后上部有一个卵圆形前庭窗，后下部有圆形的蜗窗，如图13-11所示。

鼓室内有三块听小骨，它们由外向内依其形状称为锤骨、砧骨、镫骨。听小骨结构如图13-12所示。

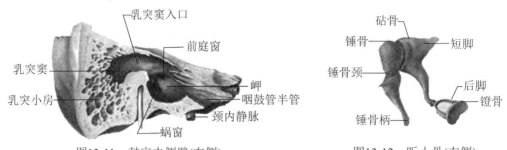

图13-11 鼓室内侧壁(右侧)　　　图13-12 听小骨(右侧)

锤骨柄附着于鼓膜中央部，镫骨底封闭前庭窗，三块听小骨都有关节，连成一串听骨链。当声波振动鼓膜时，听小骨也随之振动，并通过镫骨底，经前庭窗将声波的振动传入内耳。

(二) 咽鼓管

咽鼓管位于鼓室的前壁，是鼓室与咽相通的管道。咽鼓管内有空气出入，可维持鼓室内、外气压的平衡，保证鼓膜的正常振动。

(三) 乳突小房

乳突小房指颞骨乳突内的一些小腔，腔内覆盖黏膜。乳突小房彼此相通，并连通鼓室。

三、内耳

内耳是位听器官的主要部分，由构造复杂的弯曲管道组成，故内耳又称"迷路"。迷路分为骨迷路和膜迷路两部分。

(一) 骨迷路

骨迷路是一骨性隧道，它包括前庭、骨半规管和耳蜗三部分(见图13-13)。前庭位于骨迷路中部，是葫芦形的小腔，与骨半规管和耳蜗相通。骨半规管为前庭后外侧的三个互相垂直的半环形骨性管，分别称为前骨半规管、外骨半规管和后骨半规管。耳蜗形似蜗牛，位于前庭前耳蜗下方耳蜗结构如图13-14所示。

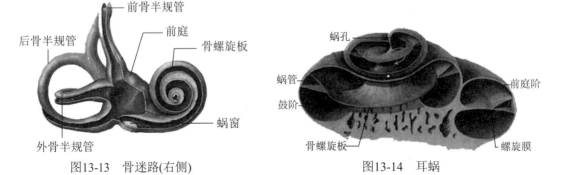

图13-13 骨迷路(右侧)　　　图13-14 耳蜗

(二) 膜迷路

膜迷路是套在骨迷路内的膜性囊和管，管壁上有前庭器和听器，它分为椭圆囊、球囊、膜半规管和膜蜗管。椭圆囊和球囊位于前庭内，在两个囊壁上分别有椭圆囊斑和球囊斑，它们均为位觉感受器，能接受直线加速和减速运动的刺激。膜半规管是骨半规管内的膜迷路，也有三个，也是位觉感受器，能感受头部变速旋转运动开始和终止时的刺激。膜蜗管主要接受声波刺激。膜迷路如图13-15所示。

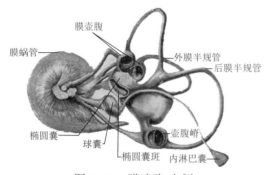

图13-15　膜迷路(右侧)

第四节　本体感受器

本体感受器指位于肌肉、肌腱、关节囊中的感受器，主要包括肌梭和腱梭。

一、肌梭

(一) 肌梭的结构

肌梭是位于骨骼肌内的梭形小体，由一些特殊的肌纤维、神经末梢和被囊组成。肌梭分为梭内肌纤维和梭外肌纤维。梭内肌纤维按其长短和核排列的方式又分为两种：核袋纤维和核链纤维。肌梭内还含有两类感觉神经纤维：一类是较粗的感觉纤维；另一类是较细的感觉纤维。另外，肌梭内也有运动神经末梢，支配梭内肌纤维收缩。

(二) 肌梭的功能

肌梭是一种肌肉长度感受器，能感受动力工作中肌肉长度的变化。

二、腱梭

(一) 腱梭的结构

腱梭也称高尔基腱器官或腱器,分布在骨骼肌的肌腹与肌腱的连接处,其结构与肌梭相似,呈梭形,表面被结缔组织的被囊包裹,囊内有数根腱纤维束,也有1或2条感觉神经末梢分布于腱纤维束上。

(二) 腱梭的功能

腱梭是一种肌肉张力感受器,能感受静力工作中肌肉张力的变化。

舞蹈演员的一切动作技能只有在本体感觉的基础上才能形成。每个舞蹈练功房里都有一面镜子,目的就是帮助学生通过视觉感知姿态,纠正错误动作,进而借助本体感受器体会、感知每一动作中肌肉、肌腱、韧带的缩短、放松和拉紧的不同状况,为大脑皮质对运动行为进行复杂的综合分析创造条件。之后,舞蹈演员靠自身的感知反复练习,熟悉、记忆动作,最后脱离镜子,到舞台上展示。

教学中,教师要明确开好"法儿"的重要性,因为学习新动作的过程是建立新的反射弧(反射通路)的过程。教师对动作要领和规格进行讲解、示范,使学生产生正确的肌肉感觉,形成正确的动觉,进而通过反复练习达到动作自动化的程度,这样,舞蹈演员才能在舞台上表现出优美、准确的舞姿,给人留下美好的印象。因此,演员对躯干、四肢的位置或动作,以及对肌肉活动强度的感觉是学习舞蹈的重要影响因素,如同音乐家的听觉、画家的视觉。舞蹈演员本体感受器的敏锐程度影响着舞蹈演员对其舞蹈动作及感觉的判断。

专家指导

如何才能听见声音?

首先,外耳收集外界的声音。听觉灵敏的动物一般耳郭发达,有着优秀的收集声音的能力,而人类收集声音的能力比较弱。

其次,耳郭收集到的声音通过外耳道传递到鼓膜,根据声音高低和大小,鼓膜会产生振动。声音越大,鼓膜振动越大;声音越小,鼓膜振动越小。鼓膜大面积的振动经过3个耳小骨(锤骨、砧骨、镫骨)后振幅变小,从而高效地传递声音增幅振动,传递声音。

最后,经过镫骨底部的声音振动被传递到耳蜗。耳蜗是螺旋状的管,耳蜗分为三个腔,上面是前庭阶,下面是鼓阶,两者之间夹着蜗管。蜗管内侧是感知声音的螺旋器,螺旋器内排列着的细胞称为毛细胞。毛细胞根据声音高低不同,反应的场所也不同。毛细胞只能反应特定的声音。毛细胞再把声音变换为电信号,信号通过耳蜗神经传递到大脑,通过大脑皮质的听觉区识别听觉信息,人们就听到声音了。

第十四章 内分泌系统

第一节 内分泌系统概述

　　内分泌系统由内分泌腺和内分泌组织组成。内分泌腺指人体内无输出导管的腺体，其分泌物为激素。激素由腺细胞分泌，直接通过毛细血管和毛细淋巴管进入血液循环，运送至全身。人体主要的内分泌腺有甲状腺、甲状旁腺、肾上腺、垂体、性腺和松果体等，如图14-1所示。内分泌组织指依附于某些器官内的内分泌细胞团或分散的分泌细胞，例如胰腺内的胰岛、胸腺内的网状上皮细胞、睾丸内的间质细胞、卵巢内的卵泡和黄体等。另外，一些器官也兼有内分泌功能。

　　内分泌系统与神经系统共同调节人体的新陈代谢、生长发育和生殖等生理功能活动，以保持机体内环境的平衡和稳定。

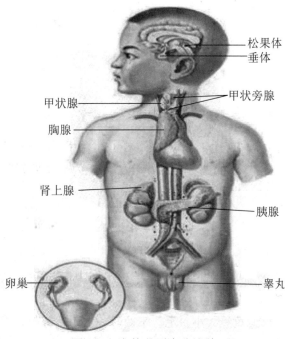

图14-1　人体主要内分泌腺

第二节 人体主要内分泌腺

一、甲状腺

(一) 甲状腺的形态与位置(见图14-2)

甲状腺呈"H"形,位于喉下部与气管上部的两侧,上端至甲状软骨中点,下端至第六气管软骨,后方与第五到七颈椎持平。甲状腺峡位于第二到四气管软骨前方。

(二) 甲状腺的功能

若儿童在生长时期甲状腺功能减退,则会造成发育不全,智力迟钝,身体矮小,临床上称为呆小症。若甲状腺功能不全,则临床表现为黏液性水肿。单纯性甲状腺肿是由缺碘引起的。甲状腺分泌的甲状腺激素还有提高神经系统兴奋性的作用,对交感神经系统的兴奋作用尤为明显,甲状腺激素还可直接作用于心肌,使心肌收缩力增强,心率加快。所以甲状腺机能亢进的病人常表现为容易激动、失眠、心动过速和多汗。甲状腺分泌的甲状腺激素,可调节机体基础代谢,促进生长发育,尤其对骨骼和神经系统的发育具有促进作用。

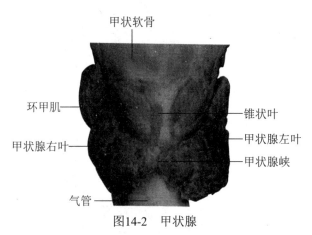

图14-2 甲状腺

二、甲状旁腺

甲状旁腺呈棕黄色,似黄豆大小,上、下两对。上甲状旁腺位于甲状腺侧叶后缘上中1/3交界处,纤维囊和甲状腺鞘之间;下甲状旁腺位于甲状腺侧叶后缘下端近甲状腺下动脉处,如图14-3所示。甲状旁腺具有调节钙磷代谢,维持血钙平衡的功能。

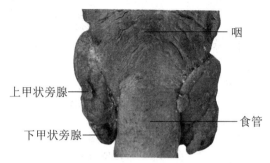

图14-3 甲状旁腺

甲状旁腺切除的临床表现为血钙降低，容易引起肌肉抽搐。甲状旁腺机能亢进的临床表现为血钙增高，骨质疏松，易骨折；甲状旁腺功能不足会出现骨和牙齿过度骨化，血钙降低，神经兴奋性增高。

三、肾上腺

肾上腺位于肾上端的上内方，左肾上腺呈半月形，右肾上腺呈三角形，如图14-4所示。

肾上腺分为两部分，周围部为皮质，占大部分；中心部为髓质，占小部分。皮质是腺垂体的一个靶腺，而髓质则受交感神经节前纤维直接支配。肾上腺皮质主要分泌皮质激素，以调节水、盐和碳水化合物的代谢及性激素代谢。肾上腺髓质分泌的肾上腺素和去甲肾上腺素，能促使心跳加快，血流加速，血压升高，血糖升高，有调节内脏平滑肌活动的功能。肾上腺是机体的应激性器官。

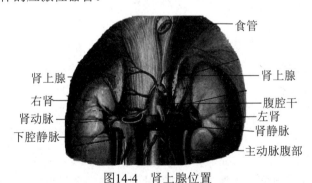

图14-4 肾上腺位置

四、垂体

垂体是一椭圆形、淡红色的小体，位于蝶骨的垂体窝内，借垂体柄连于下丘脑，如图14-5所示。根据发生、结构和功能特点，垂体可分为腺垂体和神经垂体。

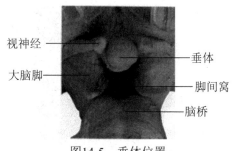

图14-5　垂体位置

(一) 腺垂体

腺垂体分泌的激素种类很多,主要有以下4类。

1. 生长激素

生长激素主要有促进骨和软骨组织生长的作用。若生长激素分泌过盛,则形成"巨人症"或"肢端肥大症";若幼年时生长激素分泌不足,则可导致"侏儒症"。

2. 催乳素

催乳素使已发育且具备泌乳条件的乳腺(分娩后)分泌乳汁和维持泌乳。

3. 黑色细胞刺激素

黑色细胞刺激素使皮肤黑色素细胞合成黑色素。

4. 促激素

促激素指促进其他内分泌腺分泌活动的激素,包括促肾上腺皮质激素、促甲状腺激素和促性腺激素等。

(二) 神经垂体

神经垂体无分泌功能,但贮存并释放来自下丘脑的激素:一是贮存抗利尿素或加压素,这种激素的释放能使血压上升、尿量减少;二是贮存催产素,这种激素的释放能使子宫收缩,促进输乳管排乳。

五、胰岛

胰岛是胰的内分泌部分,由散布在胰腺(见图14-6)的各处许多大小不等和形状不定的细胞团组成,以胰尾处胰岛最多。

胰岛主要分泌胰高血糖素和胰岛素。胰高血糖素的主要功能是促进贮存的肝糖原分解,并使脂肪和氨基酸转化成糖,因而使血糖升高。胰岛素的主要功能是调节糖、脂肪和蛋白质的代谢,特别对促进糖原的合成和糖的利用起着重要作用。若胰岛素分泌不足,将引起糖代谢障碍,出现糖尿病。

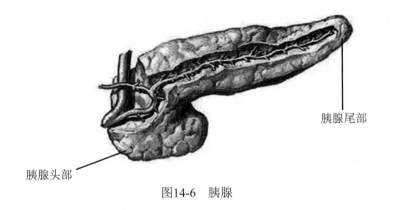

图14-6 胰腺

六、性腺——男性睾丸和女性卵巢

男性睾丸的间质细胞分泌雄性激素(睾酮),其主要功能是促进男性生殖器官和男性第二性征的正常发育,并作用于精曲小管,促使生殖细胞的繁殖和分化。

女性卵巢内的卵泡细胞和黄体分泌雌性激素。卵泡细胞分泌雌激素,其主要功能是促进子宫、阴道和乳腺发育及第二性征发育。黄体分泌黄体酮,其主要功能是促进子宫内膜增生和变化,为受精卵在子宫壁内着床做好准备,并促进乳腺的发育。

七、松果体

松果体是一椭圆小体,形似松果,位于背侧丘脑的后上方,中脑顶盖的上方。松果体在儿童期较发达,7岁后开始退化,成年后部分钙化。松果体分泌的褪黑激素,抑制垂体分泌卵泡刺激素和黄体生成素,间接抑制性腺活动,防止性早熟。

专家指导

提高免疫功能的运动"处方"有哪些?

免疫系统功能的维持与神经内分泌系统的功能有密切联系,共同维持着机体的自稳态,免疫系统的功能受多种因素的影响,例如运动、饮食、精神状态等。所以,营养不良、精神压力及运动强度过大的人更容易生病。

下列做法都能增强免疫功能:摄入适当热量,热源质比例适当,膳食中蛋白质、脂肪和碳水化合物含量的比例按总热量的百分比以 15%、25%、60%为宜;摄入充足的维生素、充足的无机盐和微量元素,以便利于维持酸碱平衡;减少精神压力;保证睡眠,睡眠时间应在8小时左右;每天中强度运动 30~60 分钟。

第五篇　儿童少年生长发育与舞蹈训练

　　舞蹈人才的培养要从儿童少年时期开始，儿童少年时期是舞蹈训练的最佳时期，此时他们的身体正处于快速生长和发育时期。根据儿童少年的解剖生理特点、生长发育特点、女子的生理特点，科学合理地安排舞蹈训练，这样才能在提高训练水平的同时，促进身体的生长发育。

第十五章 人体的生长发育

第一节 人体的生长发育概述

　　人的机体从胎儿到老年都处于不断的动态变化过程之中，在遗传因素和外界各种因素的影响下进行着生命活动。人体的生长与发育是生命活动中紧密联系、不可分割的两个方面。生长指有机体细胞繁殖、增大和细胞间质不断增多，是量的变化过程。它是同化作用比异化作用占优势的结果，表现为组织、器官，以至整个身体的大小、长度、重量和容积的增加。发育则指在有机体生长的基础上各组织、器官、系统形态的改变和功能的逐渐完善，是质的变化过程。人体在逐渐推移和演变的生长发育过程中，由于结果和功能上质的变化，呈现不同年龄阶段的特点。根据人体在成长过程中的生长发育水平和特点，人为地将其划分为数个年龄阶段，称为生长发育的年龄分期。各年龄分期并不是孤立的，而是互相联系的，前一个阶段的生长发育为后一个新的阶段奠定物质基础。

　　生长发育是由量变到质变的复杂过程，是个体成长过程中相互联系的两个方面。人体的生长发育在从受精卵开始，之后是胎儿期、婴儿期、幼儿前期、幼儿期、童年期和青春期，当人体在形态、结构和功能方面已全面达到成人水平，即为成熟。从生长发育过程来看，形态的改变和功能的增强都有临界期。所谓临界期是指在生长发育过程中，细胞、组织、器官处于加速生长和分化的转变期。例如儿童少年时期正处于生长发育突进阶段，过了此期生长发育就减慢。临界期存在个体差异，它不是以时间年龄作为标志，而是以生物学年龄作为依据。在临界期内，遗传因素对人体生长发育的制约相对下降，而个体对外界环境的依赖相对增加。因此，影响人体生长发育的各种外界因素通常在临界期对机体产生重大的影响。先天的遗传因素只是为个体的生长发育及身体素质的形成和发展提供必要的物质基础，规定了潜在的发展范围，而适宜的外部环境对人体的生长发育和身体素质有着极大的开发和促进作用。因此，在临界期内，若能有效地优化环境科学进行舞蹈训练，便能促使人体的生长发育及身体素质的增长，以接近或达到遗传物质所规定的最高极限。

第二节　儿童少年生长发育规律

一、生长发育的波浪形和阶段性

人体的生长发育虽然是一个连续、统一、逐渐完善的过程，但在各个年龄阶段生长发育的速度并不是均匀的，而是有快有慢，呈现明显的波浪形和阶段性。新生儿发育到成人的整个发育过程中，身高和体重存在着两个生长突增阶段，一个是婴儿期(0~1岁)，一个是青春期。

个体出生后前3个月体重每月增加0.7~0.8千克，乃至1千克；4~6个月每月增加0.6~0.8千克，故半岁时体重每月平均增加0.6~0.8千克；6个月后体重增长减慢，7~12个月每月平均增加0.3~0.4千克。一般半岁时体重可达出生时1倍以上，1岁时达3倍，2岁时达4倍，2岁以后到11、12岁前每年体重稳步增长约2千克。青春期个体生长发育又加快，体重猛增，每年可增5千克左右，约持续3年，以后增长速度又减慢。

身高的增长规律与体重的增长相似，也同样出现婴儿期和青春期两个高峰。个体出生后第1年身高平均增加25厘米，前半年比后半年增长快。第2年增加速度减慢，平均增加10厘米。2岁后身高稳步增长，平均每年增加5~7.5厘米。至青春初期开始出现第2个身高突增阶段，每年增加6~8厘米，以后增长速度又减慢，直到骨骼钙化完成，身高停止增加。女孩进入青春期约较男孩早两年，故10~13岁女孩常较同龄男孩重且高，待男孩进入青春初期(12~15岁)后身高、体重加速生长，又可超过同龄女孩。第2次生长突增阶段是人体生长发育的重要时期，这一时期生长发育的正常与否对成年的体格与体型有很大影响。所以这一时期应该在营养、卫生、体育等方面予以充分的重视和保证，以促进青少年的身体得到良好的生长发育，为成年的强壮体格打下基础。

二、生长发育的非等比性

1. 身体各部分比例的变化

人体是一个统一的有机体，因此人体各部分的生长发育有相应的比例，但身体各部分的生长发育在发育过程的每一时期内，并不按比例变化。

在生长发育的早期，头长占身高的比例最大。两个月的胎儿的头长几乎占身高的1/2，新生儿的头长约占1/4，以后头长的比例逐渐下降，成人的头长约占身高的1/8。从婴儿至成人的整个发育过程中，头长增加1倍，躯干长增加2倍，上肢长增加3倍，下肢长增加4倍。因此，成人的重心位置由新生儿时期的第十二胸椎水平下降到第二骶椎。

2. 身体各部分体积的变化

新生儿头和颈的体积占全身体积的30%，成年时下降到10%左右。躯干的比例较为恒定，占全身体积的45%~50%。出生时上肢约占全身体积的10%，成年时仍然维持这一比例。出生时下肢占全身体积的10%，成年时已达到30%。

3. 身体成分的变化

出生时，人的脑、肝、心、肾等各种生命活动的器官总重量约占新生儿体重的18%。虽然器官的重量随着体重的增加而增加，但是其占体重的百分比则随着体重的增加而下降。5岁时，各种器官总重量占体重的10%，10岁时，各种器官总重量占体重的8.4%，成人，各种器官总重量仅占体重的5%左右。新生儿的脂肪重量约占体重的16%，1岁时增加至22%。以后逐渐下降，到5岁时脂肪重量占体重的12%～15%，以后保持这个比例，直到青春期体格生长突然加速时，脂肪重量占体重比例开始上升，女孩尤为显著，达24.6%，远远超过男孩，故青春期女孩大多显得丰满。

三、生长发育的一般规律

人体在生长发育的不同时期，分别遵守头尾发展规律和向心发展规律。

1. 头尾发展规律

在胎儿期和婴儿期，人体的生长发育首先从头部开始，然后逐渐延伸到尾(下肢)部。婴儿有意识的动作发育，也先从抬头、转头开始，然后发展到用手取物，进一步发展到躯干的转动与直坐，最后发展到下肢的活动及下肢与其他部位的协同动作。

2. 向心发展规律

人体直立行走以后，由于动力负荷和静力负荷发生了明显改变，于是生长发育的方式也有头尾发展规律逐渐过渡到向心发展规律。向心发展规律主要表现为以下几点。

(1) 下肢发育领先躯干发育。在7岁以后领先发育并较早结束的顺序是足长、小腿长、下肢长、坐高。

(2) 上肢发育领先于躯干发育。手长、上肢长、坐高的发育顺序也可以说明这一点。据调查，城市女生手长的年增长率在9岁时达到高峰，15岁时接近零；上肢长、坐高达到高峰的年龄在11岁，在20岁上下接近零。城市男生的发育情况较晚。

(3) 下肢发育领先上肢发育。足长的发育领先于手长，下肢长的发育领先于上肢，其生长发育顺序大体上是足长、下肢长、手长、上肢长。

(4) 长度发育领先于围、宽度发育。各肢体围度发育的高峰期和结束期比长度发育的高峰期和结束期迟2～3年。

骨盆宽的发育高峰期和结束期比下肢长的高峰期和结束期迟两三年出现。

坐高的发育略早于肩宽、胸围，其发育高峰期与肩宽、胸围相同，但结束期早1年左右。

(5) 身高发育领先于体重发育。身高、体重是人体的整体性指标。在整个生长发育的过程中，身高的发育明显领先于体重；直到青春期的后期，体重达到成年人的标准，身高略低于成年人。

四、生长发育的性别差异

从青春期开始，男、女之间的生长发育出现了明显的差异，主要表现在以下几方面。

1. 时间上的差异

女子青春期发育较男子早，女子各项发育指标的增长值和增长率曲线出现高峰的年龄比男子早一两年，女子青春期发育的结束时间比男子早两三年。

2. 体格上的差异

男子多数指标生长发育曲线的波峰比女子高，波幅比女子宽，这就造成了男子体格比女子高大。

3. 多数指标的发育曲线存在两个交叉

由于女子的快速增长期出现比男子较早，而男子在青春期的发育曲线的波峰比女子高，波幅比女子宽，所以多数指标的发育曲线出现两次交叉。10~14岁的女子身高、体重的平均数高于男子，形成发育曲线上的第一次交叉。14岁左右男子的身高、体重又超过女子，形成发育曲线上的第二次交叉。此后，男子各项指标的数值一直高于女子，最终形成了成年男、女在身高、体重上的显著差异。青春期男子上体的围、宽度增长得较快，女子则是下肢的围、宽度增长得较快，所以男子的上体粗宽、下肢细长，女子的上体窄细、下肢粗短。

第十六章
儿童少年及女子舞蹈训练

第一节　儿童少年舞蹈训练

　　舞蹈人才的培养要从儿童少年时期开始，儿童少年时期是舞蹈训练的最佳时期。需要注意的是，儿童少年的身体形态结构和生理机能尚未成熟，正处于生长发育旺盛时期，特别在青春期，其身体结构和机能与成人有许多不同之处，因此教师必须根据儿童少年生长发育特点，科学合理地安排舞蹈训练，这样才能在提高训练水平的同时促进身体的生长发育。如果不顾及儿童少年的生长发育特点进行舞蹈训练，不仅影响训练效果，还会不利于训练者的生长发育，甚至影响其身心健康。舞蹈训练必须充分重视儿童少年的生长发育特点。

一、儿童少年运动系统的特点与舞蹈训练

(一) 儿童少年骨骼特点与舞蹈训练

　　儿童少年骨组织内含矿物质少，有机物和水分较多，骨松质较多，而骨密度较少，所以儿童少年的骨骼富有弹性，韧性较好，不易骨折。但其坚固性差，承受压力和张力不如成人，容易在过大、时间较长的外力作用下发生弯曲或变形。因此，在舞蹈训练中，教师应注意以下几点。

　　(1) 由于儿童少年骨骼易发生弯曲或变形，所以教师在教学训练中要解决学生的正确身体姿势，训练学生正确的站、立、蹲、跳等动作姿态。

　　(2) 注意对儿童少年的身体各部分进行全面训练，多进行对称练习，否则容易造成发育不均衡，脊柱变形。

　　(3) 儿童少年脊柱生理弯曲小于成人，缓冲作用较差，故不宜在坚硬的地面上反复进行跳跃练习，同时要避免做过多的从高处向下跳的练习，防止骨盆变形。在跳跃练习时，大、中、小跳要结合起来，不可安排强度过大、密度过大的跳跃练习。

　　(4) 在舞蹈训练中，儿童少年不宜过早地安排力量性练习。在舞蹈的力量训练中，最好采用交替练习的方法，可以动力性和静力性训练交替进行，也可以不同的部位交替进行，还可以力量和柔韧训练交替进行，以避免局部负担过重。

　　(5) 儿童少年的骨骼正处于生长旺盛时期，对钙磷的需求量较大，因此在学生的饮食

问题上应保证充足的钙磷供给量，同时应注意给学生多安排一些室外活动。

(二) 儿童少年的肌肉特点与舞蹈训练

儿童少年的肌肉较柔软，富有弹性，因此收缩力小、力量弱，肌肉的耐力及协调性较差，肌肉易疲劳。肌肉力量随年龄的增长不断发展，但肌肉增长的速度落后于骨的生长速度，肌肉各部位的发展速度也不均衡。根据这些解剖学特点，在进行舞蹈训练时，教师应注意以下问题。

(1) 从肌肉发展方向看，儿童少年的肌肉主要向纵向发展，所以不要急于进行负重力量练习，宜采取生长伸长机体的练习。一般认为，力量训练安排在青春期后期较为合适。

(2) 从肌肉的生长情况看，大肌肉群的发展早于小肌肉群，所以对儿童少年的力量训练要注意发展大肌群(如腹背肌肉等)。与此同时，也要根据需要发展小肌肉群，并注意肌肉的协调性和灵敏性。

(3) 儿童少年的关节囊、韧带的伸展性大，关节软骨较厚，所以关节的活动范围大于成人。在这个时期，宜进行柔韧性训练，同时注意发展关节周围肌肉的力量，防止软骨病及关节的损伤。

7～10岁是儿童少年柔韧、灵敏素质处于自然增长率最快的时期；女孩10～12岁、男孩12～14岁是速度、耐力、力量处于自然增长最快的时期，舞蹈训练中要抓住这些年龄段进行相应身体素质的提高训练。

二、儿童少年神经系统的特点与舞蹈训练

儿童少年大脑皮层中兴奋和抑制两个过程是不均衡的，兴奋过程占优势，而抑制过程相对较弱，加上其支配肌肉运动的神经维持高度兴奋的时间比成人短，因此，兴奋过程容易扩散，做动作时多余动作多，动作不够协调精确。儿童少年时期神经活动中第一信号系统占主导地位，对形象具体的信号容易建立条件反射，而第二信号系统相对较弱，抽象的语言思维能力差，分析综合能力还不完善。因而，在舞蹈训练中，教师要注意以下几点。

(1) 多采用直观的教学方法。教师多做示范，精讲多练，多采用简单易懂和形象化的语言进行讲解。内容上要生动活泼，多样化，避免单调的训练内容。

(2) 分配好新内容与已学内容的时间，教学方式、方法要多样化，多安排一些短暂休息，避免产生疲劳。

三、儿童少年心血管系统的特点与舞蹈训练

心血管系统是人体内一个重要的系统，是人体发育完成较晚的系统。心血管系统的机能是决定人体运动能力的重要因素。儿童少年心血管系统发育水平尚低，调节功能也不完善，心机纤维较细，弹力纤维分布较少，心脏收缩力量弱。因此，儿童少年在运动时主要靠增加心跳频率来满足运动时血液循环的需要，而这样会大大增加心脏的工作负担。所

以，在舞蹈训练中，教师要注意合理安排运动量，运动量可以稍大些，但运动密度要小，间歇次数要多，练习时间不宜过长，训练课的心率控制在每分钟125～155次为宜，课后10分钟内学生即能恢复体力。

16岁以前，儿童少年宜进行匀速的低强度的耐力性练习，以发展心肺功能，为日后训练打好基础。16岁以后，儿童少年可以适量增加长时间紧张的耐力性练习及静力性练习。特别注意的是，个别生长快、个子高的儿童少年，往往心脏发育落后于身体，同负荷的训练往往对其造成相对较重的心脏负担，因此教师在安排运动量时，要注意区别对待，使其循序渐进地加强心血管系统的锻炼。

四、儿童少年呼吸系统的特点与舞蹈训练

儿童少年呼吸道短而窄，呼吸肌发育弱，易疲劳，肺活量较成人小。教师在训练内容上要重视发展其呼吸功能，多选择加强深呼吸的练习，并注意教会学生做到呼吸与动作的正确配合。

第二节　女子舞蹈训练

一、女子解剖学特点

女子进入青春期，在骨骼、肌肉、心脏、呼吸等方面的发育和功能与男子的区别日趋显著。首先，女子长骨较男子细，因而女子骨骼承受压力和拉力较差，但女子脊柱椎间盘软骨较厚，弹性和韧性较好，柔韧性较高，因此在训练中要注意发展女性的柔韧性，将其优点扩大。其次，女子的脊椎骨较长，四肢骨较细而短，骨盆较宽大，而肩较窄，这样就形成了女子上体长而窄、下肢短而粗、肩窄盆宽的体形特点。这种体形使身体重心相对较低，这对于掌握平衡和稳定较为有利，但大大限制了高速动作和跳跃动作的完成，因此在训练中要根据女性体形特点加强此类动作的练习。再次，女子身体的脂肪含量较多，在长时间低强度的训练中，可作为能源物质，但舞蹈表演多是间歇性的柔韧、协调、耐力、灵活、力量等素质的表现，在这种情况下，脂肪减少了肌肉的收缩能力，尤其在双人舞中，过重的女演员会给男演员增加负担，也给观众以"沉甸甸"的感觉，缺乏美感，所以女演员一般都执着于减肥。最后，女子呼吸肌力量较弱，胸廓容量及活动幅度较小，呼吸频率快，肺活量小，氧供应量少，所以女子运动能力较男子弱，容易出现疲劳。

二、月经期的舞蹈训练

对于舞蹈训练年限长、训练水平高、月经反应轻的舞者，月经期可以参加正常的训练

和演出，而对于舞蹈训练年限短、训练水平低、月经初潮不久的舞者，月经期参加训练时最好减小运动负荷量，以适当活动为主，遵照循序渐进的原则，逐渐加大运动负荷，并注意培养她们在月经周期坚持舞蹈训练的习惯。

月经正常者在月经期进行适当的身体运动是有益的。首先，适当的运动能改善人体的机能状态，提高和调整神经系统的活动，改善人体的情绪。再次，运动时腹肌和盆底肌交替收缩和放松，可以起到按摩子宫的作用，这不仅有助于经血的排出，还可以改善盆腔的血液循环，减轻盆腔充血现象。最后，有音乐伴奏的舞蹈训练会使整个人的身心融入音乐与舞蹈中，注意力的转移也会减轻全身的不适反应。但月经期舞蹈训练应避免剧烈或强度大的跳跃，也不要做腹压过大的练习。

舞蹈演员在控制体重的同时，要注意保持一定的体脂含量，以免发生月经失调。月经运动性失调是女舞蹈演员常见的问题。这是因为，舞蹈演员由于舞蹈训练与表演的需要，要控制体重，而体重过低往往带来体脂含量过低的结果，体脂过低又会引起雌激素浓度的降低。当体脂含量低于17%时，会影响月经初潮。有研究表明，运动员和舞蹈演员月经初潮年龄相对较大，月经初潮前开始参加芭蕾舞蹈训练者初潮大致推迟3年。所以，在舞蹈训练中一定要考虑女子生理特点，完善技术技巧，讲究科学，保证身体健康，提高身体机能和舞蹈运动水平。

专家指导

月经期的舞蹈训练应注意什么？

(1) 避免过冷、过热的刺激，特别是下腹部不宜受凉，以免引起痛经或月经失调。

(2) 舞蹈演员在月经期的前两天应减少动作量及降低运动强度，运动时间也不宜太长，特别是月经初潮不久、周期尚不稳定的学员更应注意，否则容易造成月经失调。

(3) 舞蹈演员在月经期应避免做剧烈的、大强度的或震动大的动作，例如舞蹈中的各种跳跃练习，以及增加腹压的动作，又如腹肌训练、静力控制训练等，以免造成经血量过多或影响子宫的正常位置。对于痛经、经期过多或周期不准的学员，月经期应减少运动量和运动时间，降低运动强度，甚至停止舞蹈训练。

参考文献

[1] 李世昌. 运动解剖学[M]. 3版. 北京：高等教育出版社，2015.

[2] 雅基·格林·哈斯. 舞蹈解剖学[M]. 郑州：河南科学技术出版社，2017.

[3] 卢义锦，姚士硕. 人体解剖学[M]. 北京：高等教育出版社，2002.